단순한 그림
단순한 사람
장욱진

KB077507

단순한 그림
단순한 사람
장욱진

정영목

소요서가

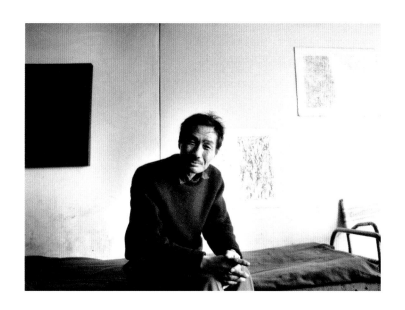

덕소 시절(1963~74년)의 장욱진. 임응식 촬영, 장욱진미술문화재단 제공

여기 화가의 얼굴이 담긴 한 장의 흑백사진이 있다. 고달픈 표정에 쓸쓸함이 묻어 있는 그러나 가식 없이 왠지 편안한 화가의 "진지한 고백"[1] 같은 모습이다. 사진의 오른편 하얀 가벽에는 두 장의 추상회화가 걸려 있다. 서울대학교 미술대학 회화과 교수직을 그만둔 후, 서울을 떠나 덕소에 작업실을 짓고 잠시 순수추상의 형식을 실험했던 1963년쯤의 작품들이다. 당시 '앵포르멜Informel'과 함께 불렀던 추상회화의 물결을 진지하게 고민한 흔적이 사진에 담겨 있다. 그런데 이 느낌보다도 나의 눈길을 끄는 것은 화가가 걸터앉은 침대다. 한국전쟁 때나 사용했을 법한 야전용 침대와 담요, 이것 하나로 화가로서의 진정성과 그의 삶 전체가 요약된다.

장욱진은 한국근현대미술사의 한 경지를 마련한 독보적 존재의 화가이다. 그는 맑은 성정의 소유자로 삶과 그림, 그리고 생각과 행동이 한결같고 정직했던 진정성의 예술가였다. 1917년 11월 26일에 태어났고 1990년 12월 27일 세상을 떠났으니, 화가의 탄생 100주년도 지나고 타계한 지도 어느덧 30년을 훌쩍 넘겼다.

장욱진과 같은 세대의 화가로 김환기, 김병기, 박수근, 유영국, 이중섭 등이 있다. 모두 고인이 되었지만 이들의 작품은 한국근현대회화의 대들보와 같은 역할로서 대중의 사랑을 받으며 그 존재감을 발산한다. 평론가로도 활동했던 김병기가 장욱진과 이중섭의 작품을 같은 또래의 화가들 작품보다 "유니크"하다 평가한 것처럼, 이들은 그림을 천직으로 알고 우리의 근현대사와 함께 고민하고 갈등하며 미술로 동서양을 넘나들었다. 돌이켜 생각건대, 이들의 작품은 형식과 내용만을 이러쿵저러쿵 이야기할 수 있는 미술의 문제만은 아니었다. 거기에는 우리의 삶과 역사의 질곡이 함께 담겨 있다. 즉 일종의 자화상과도 같은 우리의 옛 모습이 그들의 작품에 반추되어 있다. 그 모습들을 다양한 관점

───── 1
국립현대미술관 덕수궁관 장욱진 회고전의 주제인 〈가장 진지한 고백〉(2023. 09. 14~2014. 02. 12)에서 따온 것이다.

7

에서 좀 더 구체적으로, 이 시대의 눈으로 다시 들여다보는 것이야말로 미술사가들이 연구해야 할 일차적인 과제일 것이다.

장욱진의 그림과 이야기는 새기면 새길수록 그 맛의 깊이가 다르다. 서양을 깊이 알면서도 동양으로 사고하고 행동한 장욱진은 그의 작품과 말, 무엇 하나 버릴 것 없이 되새겨야 할 우리의 문화유산이다. 삶과 도道의 길이 다르지 않았던 전업화가로서 그의 일생과 반복의 반복 같은 그러나 결코, 반복하지 않았던 그의 작품들은 시대의 변화에도 불구하고 이상과 포근함의 근원을 간직하고 있다. 그렇다면 그 근원은 무엇일까? 이 책은 그 근원을 찾아가는 나의 학술적인 해석, 즉 미술사적 여정이라 할 수 있겠다.

나는 서양근현대미술사 전공자다. 그런데 미술대학에 재직하다 보니 자연스럽게 한국근현대미술사에 관심을 가졌고 평론 활동도 하게 되었다. 내가 선택한 첫 평론 대상자가 장욱진이었고, 미술사를 전공한 자답게 그에 대한 평론을 쓰고 싶었다. 이 책의 2장 '장욱진이 쓴 새로운 미술사'가 나의 이러한 태도를 반영한 첫 학술적인 평론이라 할 수 있다. 1995년의 일이었다. 이때의 연구를 토대로 2001년 나는 장욱진 미술문화재단의 연구비 지원을 받아《장욱진 Catalogue Raisonné: 유화》(학고재)를 출간했다. 이 책의 성과라면, '레조네'라는 말 자체가 우리나라에서 생소했던 그 시기 저자인 나 자신도 이제야 '장욱진'이라는 큰 윤곽을 잡았다는 느낌 같은 거였다.

이후 나는 화가의 유족, 동료 및 제자 화가들과의 교류, 그리고 무엇보다도 그가 남긴 글과 작품들을 통해 그의 발자취를 더욱 깊게 연구할 수 있는 부분적인 기회들이 있었다. 그때마다 나는 장욱진에 대한 새로운 사실들을 알게 되었고, 그 발견들이 새로운 관점을 갖게 해주었다. 이 책은《장욱진 Catalogue Raisonné: 유화》이후 근 20년간 내가

새롭게 쓴 장욱진에 관한 논문과 평문 들을 모은 것이다. 물론 다시 고치고 다듬어서 한 권의 책이 되게끔 손을 보았다.

나는 이 책을 통해 장욱진의 삶과 작품을 통시적diachronic으로 보여주고, 동시에 공시적synchronic으로 화가 장욱진을 진정한 '한국적 모더니스트'로서 재평가함으로써 한국근현대미술사에서 그의 자리를 재정립하기 위해 서사적인 접근을 시도했다. 이 서사의 핵심은 다음의 세 가지 사항으로 새롭게 정의하고자 했다.

1. 장욱진 작품의 '독창성'은 그 형식의 독창성에 있기에 한국적인 것이지, 주제와 소재가 한국 것이어서 한국적인 것은 아니다. 작품의 독창성이란 국가로 치자면 주권(의식)과 같은 것이다.

2. 장욱진의 작품은 작다. 이 작음에 깃든 화가의 수공예적 – 장인정신이야말로 한국적이다. 또한 형식적으로 작품의 물리적인 크고 작음은 작품이 지향하는 상상의 공간과 절대 비례하지 않는다. 때문에, 장욱진의 작품은 작지 않다.

3. 장욱진은 자신의 삶과 예술을 분리하지 않았다. 이 점에서 장욱진은 극적으로 포스트모더니스트라 불릴 만하며, 또한 가장 '한국적인' 모더니스트이기도 하다.

끝으로, 미술사의 모든 연구는 작품에서부터 출발해야 한다는 것이 나의 제1의 원칙이다. 화가는 그 다음이다. 내가 장욱진을 알아가는 과정역시 이 원칙을 따랐다. 근원에 접근하는 미술사의 방법으로 나는 형식주의자의formalist 태도를 유지하려 노력했다.

이 책이 출간되기까지 많은 분들의 도움이 있었다. 소요서가 식구들

께 먼저 감사의 인사를 전하고 싶다. 출판을 허락한 이정섭, 윤상원 대표, 날것의 원고를 책이 되게끔 편집과 교열을 맡아 고생한 채미애 편집장, 그리고 원고를 사전 정리한 한형승 씨에게 감사드린다.

장욱진미술문화재단의 도움으로 화가의 질 좋은 작품 이미지들을 이 책에 실을 수 있었다. 재단과 장욱진 화가의 가족들께 항상 감사드린다. 끝으로 나의 제자 이수정은 오래전 대학원 조교 학생으로 이 책의 출판 단초를 만들어주었다.

한 권의 책으로 느지막이 빛을 보게 된 나의 글들이 미래의 장욱진 작품연구에 보탬이 되기를 희망한다. 물론 이 연구에 대한 비판과 찬사는 전적으로 독자의 몫임을 겸허히 받아들이며.

<div align="right">

2023년 9월 12일 삼청동에서

정영목 씀

</div>

1

장욱진의 삶과 그림

○ 장욱진은 충청남도 연기군 동면에서 지역 대지주 가문의 4형제 중 차남으로 태어났다. 그의 부친은 시·서·화에 안목을 지녀 그림을 즐겨 그렸으며, 손수 병풍을 만들기도 했고, 자녀들에게도 그림을 그리게 했다고 한다. 그런데 서울에 거주하는 그의 고모가 조카들의 교육에 열성을 보여 그의 가족을 서울로 불러들인다. 서울 생활을 시작한 지 얼마 안 돼 그의 부친이 타계하자, 일곱 살이 된 장욱진의 교육은 오롯이 고모에게 맡겨지게 된다. 서화와 골동품을 애호하던 부친의 영향 때문인지 장욱진은 초등학교 시절부터 공부보다 그림 그리는 것을 좋아했다. 2학년 때에는 도화책(지금의 미술교과서)에서 까치를 보고 세부묘사를 생략한 채 온통 까맣게 그렸다가 최하위 점수인 '병丙점'을 받았는데, 3학년 때부터는 최고 점수인 '갑甲점'으로 바뀌었다. 유화로 그린 까치 그림이 일본인 교사의 소개로 '전일본소학생미전'(히로시마 개최)에 출품되어 일등상을 받았기 때문이다. 이처럼 장욱진은 어려서부터 그림에 남다른 재능과 열정을 보였던 것 같다.

그 후 장욱진은 경성 제2고등보통학교(지금의 경복중고등학교)에 진학해 미술반에서 그림 그리는 일에 열중할 수 있었다. 그때 도쿄미술학교(지금의 도쿄예술대학) 출신 미술교사 사토 구니오의 수업에서 당시 유행하던 입체파와 피카소의 미술세계를 접한다.[2] 그러나 곧 일본인 역사교사에게 항의한 사건으로 인해 퇴학 처분을 당하고 만다. 그는 이후 화가 공진형(1900~1988)의 화실을 다니며 그림공부를 이어간다. 공진형은 도쿄미술학교를 졸업한 일제 시기의 몇 안 되는 서양화가였다. 그렇지 않아도

─── 2

사토 구니오(佐藤九二男, 1897~1945)는 도쿄미술학교를 졸업하고 1927년경부터 경성 제2고등보통학교에서 교편을 잡았다. 1928~29년 경성 양화계의 일본 작가들이 대거 포함된 〈제2고보전〉을 개최했다. 조선미술전람회에 〈T부인의 초상〉, 〈음악실에서의 휴식〉 등을 출품해 특선했으며, 이후에는 재야로서 조선창작판화협회와 〈조선 앙데팡당전〉에 참여했다. 제자로는 유영국, 장욱진, 임완규 등이 있다.

그림 그리는 걸 못마땅해 하던 고모에게 그의 퇴학은 적지 않은 실망감을 안겼다. 그런 분위기에서 몰래 그림을 그리다 발각되어 고모에게 호되게 매를 맞기도 했다.

그 일이 있은 후 전염병인 성홍열을 앓게 되자, 고모는 평소 인연이 깊은 만공선사가 있는 수덕사로 치료차 그를 보낸다. 거기서 6개월간 지내게 되는데, 이 일이 이후 장욱진 화업에서 큰 의미를 형성하는 불교와의 첫 만남이었다. 이 시기에 수덕사를 찾은 화가 나혜석과의 만남 역시 그에게 중요한 인연이 되었을 것으로 짐작된다. 훗날 그는 당시 나혜석에게 그림을 보여주고 칭찬을 받기도 했다고 회상했다. 아마도 묘사에 충실한 서양의 아카데미즘을 따르지 않고 작가의 주관이 강조된 점이 나혜석의 공감을 얻은 듯하다. 이때의 일은 장욱진으로 하여금 자신의 화업에 대한 신념을 확고히 하는 계기가 된다. 장욱진은 10대 후반부터 나혜석 외에도 선배 화가인 공진형, 이종우 등과 교분이 있었다.

장욱진의 전체 작품세계를 이해하고자 할 때, 가장 먼저 거론할 수 있는 것이 그의 자전적이며 이상적인 성격이다. 그의 삶을 바탕으로 한 주제와 조형적인 독자성은 평생을 거쳐 작품의 근간이 되기 때문이다. 그는 머리로 이해하거나 만들어낸 어떤 개념이 아니라 스스로 직접 경험하고 느낀 정서를 바탕으로 하면서 동시에 자신의 현실과 무관한 대상들도 기꺼이 화면에 도입한다. 간혹 평자들은 그가 거처하던 아틀리에를 기준으로 덕소 시절, 수안보 시절, 용인 시절 등으로 구분해 그의 작품세계를 기술한다. 그러나 장욱진의 작품세계는 장소 변화의 영향을 받은 측면이 있기

는 하지만, 오히려 내적인 심상의 변화가 그것을 뛰어넘는다. 따라서 자전적이며 이상적인 성격을 바탕으로 하면서도 시기에 따라 그 조형방법과 세계관이라는 형식과 내용의 변화를 포착하는 시기 구분이 더욱 적절할 것이다. 여기서는 장욱진의 작품 세계를 '자전적 향토세계', '자전적 이상세계', '종합적 이상세계' 3단계로 구분해 살펴보고자 한다.

이런 관점으로 장욱진의 작품세계를 들여다볼 때 그의 작품이 지니는 진정한 의미가 더욱 빛나게 될 것이다. 다시 말해 옛것을 다시 들추어내기보다는 서구의 새로운 사조에 빨리 적응해 그 흐름에 동참하는 것이 한국의 미술을 세계화하는 지름길이라고 믿었던 시대의 경향 속에서 펼쳐진 장욱진의 동화적이고 이상적인 세계는 역설적으로 더욱 값지게 빛난다. 또한 보통 300~400호의 거대한 작품과 영웅적인 태도를 가진 작가들이 대접을 받던 시대 속에서 장욱진의 '작고 예쁜' 그림들의 그 진가도 여실히 드러난다.

초
기

○

자전적
향토세계

1937~49년
21~33세

장욱진은 1936년에 20세의 나이로 양정고등보통학교 3학년에 편입한다. 그리고 2년 후인 5학년 때 조선일보사가 주최한 제2회 '전조선학생미술전람회'에 〈공기놀이〉그림 1를 출품해 최고상을 받는다. 〈공기놀이〉의 소재는 화가의 서울 내수동 집 앞 풍경이다. 서울에 함께 올라와 그의 집에 기거하면서 시중을 들던 하인들의 모습을 담았다. 전통적인 한옥의 담과 문살, 한복을 입은 인물들의 공기놀이 광경을 화면을 가득 채운 구도로 그렸다. 잘 짜인 구도에 수수한 색감이 도는 이 작품은 당시 화단에 유행하던 '향토색' 경향이 짙은 작품이다. 아마도 장욱진의 이 작품이 최고상을 받게 된 데에는 화단의 이러한 경향에 대한 평가기준이 작용했으리라 짐작된다. 또한 인물의 세부적인 묘사는 생략했지만, 인체의 해부학적 기본이 탄탄한 그림이다. 이때 받은 상과 100원의 상금을 계기로 장욱진은 더 이상 집안의 반대 없이 그림을 그릴 수 있게 되었다.

양정고보를 마친 후 1939년 4월, 장욱진은 일본 도쿄의 제국미술학교(지금의 무사시노미술대학) 서양화과에 입학해 1943년 9월에 졸업한다. 장욱진을 비롯해 김환기, 김병기, 유영국, 이중섭 등은 본격적으로 서구식 미학 개념에서 화가가 되기 위해 일본으로 유학을 떠났다. 박수근은 유학을 가지 않았다. 박수근을 제외한 이들은 이미 그전에 유학을 마치고 돌아와 국내에서 활동하던 유학 1세대 작가들이나 일본인 미술교사에게서 서구식 회화 개념, 기법, 미학 등을 직접 또는 간접적으로 배웠거나 어느 정도 그 영향하에서 유학을 떠난 세대이다. 즉 이들은 이른바 유학 2세대 작가들이다. 이들이 유학하던 당시 일본의 상황은 중일전쟁을 시작으로 태평양전쟁을 일으키는 전시체제 기간이었다. 때문에 조선을 포함한 일본의 사회 분위기는 국수주의적인 성격이 만연해 있었다. 그렇기에 서구미술의 중요한 사조였던 야수파,

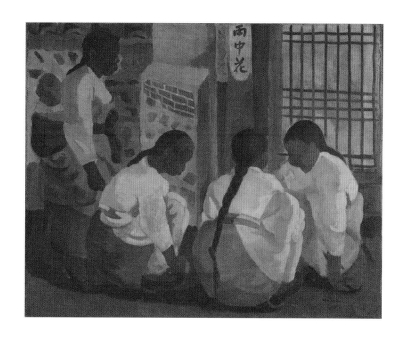

그림 1 〈공기놀이〉, 1938년, 캔버스에 유채, 65×80cm, 국립현대미술관 이건희컬렉션

입체파, 미래파, 표현주의, 다다이즘, 초현실주의, 추상회화 등이 진작 화단에 도입되었음에도 불구하고 전쟁을 찬양하거나 부추기는 국수주의적 내용이 강조된 프로파간다 미술이 주류를 이루었다.

이와 같은 전체주의 상황 속에서 장욱진의 유학생활을 파악하는 것이 그의 초기 작품세계를 이해하는 데 필수적인 요소이다. 아직 이 부분에 대한 연구가 미흡하지만 부족하나마 제국미술학교 1학년 때 그린 〈소녀〉그림 2와, 당시 화가가 하숙방에서 작업하던 광경을 찍은 한 장의 사진, 그리고 관련된 인물들의 증언을 통해 유학 시기의 작품경향을 파악할 수 있다. 이 시기의 장욱진은 고향에 대한 소재와 주제를 많이 그렸다. 소재나 주제가 다분히 향토적임에도 그는 주위로부터 그림에 일본풍이 안 보인다거나 그림을 제멋대로 그린다는 비판적 지적을 받았다. 이는 화가가 유학 시절부터 나름대로 독자적인 조형세계를 만들어가고 있었음을 보여주는 대목이다. 유족들의 회상에 따르면, 그가 양정고보 재학시절에 연습한 그림만 해도 틀에서 뜯어내 쌓은 것이 성인 허리에 닿을 만큼 많은 양(지금은 소실되었지만)이었다고 한다. 장욱진은 유학 전에 이미 재현적인 조형방식의 수련을 쌓았으며, 이것이 유학 초기부터 독자성을 확보할 수 있었던 단초가 된 것으로 보인다.

〈소녀〉도 그와 같은 정황에서 그려진 작품으로 이해된다. 유족의 회상에 따르면 작품 속 인물의 모델은 고향 산지기의 딸이다. 이 그림의 화면 어디에서도 일본풍 혹은 당시 일본화단에 성행하던 화풍의 흔적이 보이지 않는다. 오히려 인물의 표현적인 형상과 전체의 구도와 색채가 마치 서구 르네상스 시대에 로마네스크 양식을 보는 듯하다. 추측하건대 장욱진은 유학 시절 화단의 움직임이나 학교 교육의 영향을 받기보다, 책과 같은 간접적인 매체를 통해 자신의 정체성을 모색

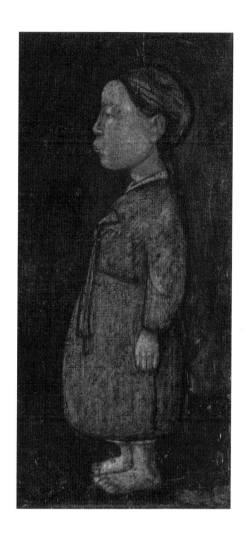

그림 2 〈소녀〉, 1939년, 나무판에 유채, 30×14.5cm, 국립현대미술관 이건희컬렉션

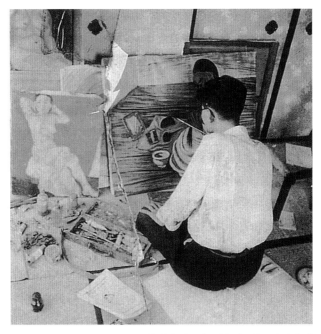

1941~42년경 장욱진의 일본 유학 시절 하숙방, 장욱진미술문화재단 제공

하고 있었던 것 같다. 유럽의 근현대미술에도 관심이 있었겠지만 그보다도 더욱 민족적이고 토속적인 로마네스크 · 비잔틴을 비롯한 중세미술, 이집트나 중동의 고대미술, 멕시코 민속미술 혹은 아프리카의 원시미술 등과 같이 기원과 고유의 정체성이 뚜렷한 미술품들에 더욱 관심을 가졌을 것이다. 식민지 상황의 유학생이 가질 법한 자연스러운 주권의식과 자기 정체성 표현이다. 결국 〈소녀〉는 그러한 관심과 태도의 결과라 할 수 있다. 이러한 추측은 화가가 이미 유학 시절부터 상당히 고가였던 헤이본사平凡社의 《세계미술전집》(1939년)을 소장하고 있었다는 점으로 설명된다.[3] 훗날 아이들의 머리를 손질할 때 마치 화집에 있는 이집트 여인풍으로 해주었다는 장녀의 회고 역시 개연성을 더한다.

—— 3
헤이본사의 《세계미술전집》은 초판 기준 1927년부터 1930년까지 전 36권으로 발간되었다. 연대순으로 선사시대부터 20세기까지, 지역적으로 유럽, 이집트, 이슬람, 일본, 조선, 중국, 인도, 동남아시아를 포괄한다.

장욱진은 제국미술학교를 졸업하고 귀국한 지 얼마 안 되어 해방을 맞는다. 1945년 가을 그는 장인인 역사학자 이병도 박사의 주선으로 국립박물관 진열과에 취직해 도안과 제도 일을 하다가 1947년에 사직한다. 이때 경험한 전통미술과의 만남은 작가의 화풍에 뚜렷한 흔적을 남긴다. 이후의 작품들에서 전통미술과 관련한 도상들이 반복적으로 등장하는 것을 볼 수 있다. 그는 같은 해 김환기, 백영수, 유영국, 이중섭 등과 함께 '신사실파'를 결성한다. '신사실파'는 조형적으로 아카데미즘을 거부하고 전통적인 요소의 현대적 변안을 지향한 모더니스트 미술가들의 모임이다. 또한 이념적 대립이 극심하던 당시 상황에 휩쓸리지 말고 작품에 열중하자는 취지를 지녔다. 사실 유학 1세대들이 서구식 회화 기법과 개념을 습득하기에 급급했다면, 장욱진을 위시한 이들 유학 2세대들은 각자 작가로서의 개성과 정체성 그리고 그에 따른 작품의 독창성을 기법과 기술보다 우위로 여겼다. 그 바탕에 화가로서의 개성과 작품의 독창성이라는 20세기 초 서구 모더니즘의 근간을 인식하고 있었음은 물론이었다.

장욱진은 1949년 제2회 신사실파 동인전에 〈독〉, 〈마을〉, 〈까치〉, 〈원두막〉 등의 작품들을 발표했다. 그 중에서 특히 〈독〉그림 3은 화가의 전체 작품세계를 이해하는 데 있어서 여러 가지 중요한 의미를 지닌다. 화면의 중앙을 가득 차지하도록 과감하게 독을 배치하고 그 뒤로 아주 작은 앙상한 나무를 걸쳐놓았다. 독 앞에는 독의 색깔과 비슷해 잘 드러나지 않는 까치 한 마리가 있다. 이러한 비현실적이며 대담한 구도와 배치는 향후 장욱진의 전체 작품세계에서 보이는 형식적인 독창성을 예고한다. 그러면서도 작품의 주제와 소재는 화가의 실제 현실의 경험을 바탕으로 한 자전적 성격을 지녔다.

이 시기에 장욱진은 자신의 고향과 관련한 소재나 주제를 많이 그렸

다. 〈소녀〉나 〈독〉 같은 작품은 이러한 향토적 심상을 담아낸 것으로서 색상이나 형태, 구성 등 표현방법이 의도적으로 투박한 편이다. 여기서 장욱진을 이해할 때 기억해두어야 할 대목은 향토색에 관한 부분이다. 당시 그려진 여러 소재들은 대부분이 문명이나 도시적이기보다는 자연의 이미지와 고향의 정서에 가까운 것들이다. 이러한 점에서 그의 작품을 '향토적'이라고 할 수 있겠다. 하지만 이때 '향토적'이라는 단어는 자칫 얄팍한 추억의 감성에 기대는 진부한 소재주의적 성격으로 오해받을 수 있는 면이 있어 정확한 용어 사용이 필요하다.

일제 시기, 특히 1930년대에 향토색을 띠는 미술이 크게 유행한 적이 있었다. 고향, 향토, 목가적인 풍광이 주류를 이룬 이러한 화풍은 당시의 조선미술전람회에서 요구하는 가치관이기도 했다. 비록 조선의 풍광, 멋을 추구하려 한다는 점에서 민족주의적 발현이라는 의의도 있었지만, 이들이 취한 향토색이라는 것은 화면상의 어떤 식민지적 정취를 부추기는, 이국적으로 보이거나 지나간 추억 같은 자연을 소재로 취사선택한 차원에 머물렀다. 해방 이후 조선미술전람회가 대한민국미술전람회로 이어지면서 향토색의 작품들은 진부하고 진정성이 없다는 측면에서 많은 비판을 받게 된다.

그러나 장욱진의 〈소녀〉와 〈독〉은 이러한 비판이 적용될 수 없는 지점에 위치한다. 화가의 경험과 생활을 그 바탕에 두면서도 시류의 유행을 넘어 독창성을 구가했다는 측면에서 그 가치를 달리 평가할 수 있다. 머리글에서 언급했듯이 김병기가 장욱진의 화풍을 유니크하다 평한 것도 이런 맥락이었을 것이다.

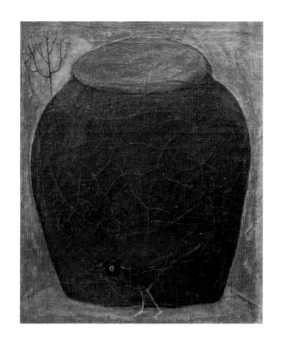

그림 3 〈독〉, 1949년, 캔버스에 유채, 45×37.5cm, 국립현대미술관 소장

모든 이의 삶을 송두리째 뒤흔들어놓은 6.25전쟁이 발발했을 때 장욱진은 34세였고, 그 또한 이 시기에 작품세계의 변화를 겪는다. 전쟁과 함께 닥쳐온 불안과 육체적 고달픔에도 불구하고 당시 그의 정서는 초기에 보여주던 향토적 세계를 뛰어넘어 보다 이상화된 세계에 대한 동경으로 나아간다. 이와 같은 이상세계에 대한 염원을 촉발시킨 결정적인 계기는 물론 전쟁이었다. 이 시기의 작품들은 초기 작품들과 많이 다르다. 화면의 색감은 선명해지고 형태는 더욱 간결하게 정돈되어갔다. 작품의 내용도 이상적인 세계 혹은 탈속적인 공간을 표현하기 시작했다. 전쟁과 함께 그려진 이 시기의 작품들은 한결같이 평화롭고 서정적이라는 측면에서 작가의 심상에 어떠한 역설적인 변화가 일어났음을 알 수 있다. 중기의 특징을 집약한다면 자전적 성향을 바탕으로 한 이상세계의 표현이 될 것이다.

장욱진의 가족 또한 1951년 1.4후퇴 때 부산으로 가는 피난행렬에 들어갔다. 다행히 몸은 전화戰禍를 피할 수 있었지만, 근본적으로 전쟁은 화가로 하여금 자유롭게 그림을 그릴 여력을 허락하지 않았다. 유족의 전언에 따르면 장욱진의 유명한 폭주暴酒는 이때부터 시작되었다. 그해 9월, 그의 가족은 비교적 전쟁의 상흔이 덜했던 고향 땅 충청남도 연기군으로 돌아갔다. 그곳에서 어느 정도 심신의 안정을 회복했을 때 나온 작품이 바로 〈자화상〉그림 4이다. 화가는 고향에서의 피난생활과 이 그림에 대해 다음과 같이 이야기한다.

오랜만에 농촌 자연환경에 접할 기회가 된 셈이다. 방랑에서 안정을 찾으니 불같이 솟는 작품 의욕에 사로잡히게 되었다. (……) 간간이 쉴 때에는 논길, 밭길을 홀로 거닐고 장터에도 가보고 술집에도 둘러본다. 이 그림은 대자연의 완전 고독 속에 자기를 발견한 그때의 내 모습이다. 하늘엔 오색

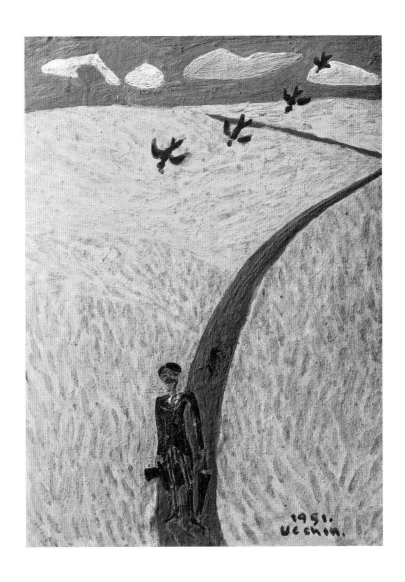

그림 4 〈자화상〉, 1951년, 종이에 유채, 14.8×10.8cm, 개인 소장

구름이 찬양하고 좌우로는 풍성한 황금의 물결이 일고 있다. 자연 속에 나 홀로 걸어오고 있지만 공중에선 새들이 나를 따르고 길에는 강아지가 나를 따른다.[4]

그는 '외롭지 않은 대자연 속의 고독'을 이야기하고 있지만, 당시 전란의 상황을 감안한다면 이 작품은 온통 아이러니이다. 우선 전쟁의 와중에 이같이 풍요롭게 물들어 있는 논이 있을 리 만무하다. 더욱 기이한 것은 그 논 사이 길로 신사풍의 정장을 한 채 팔자걸음을 걷고 있는 화가의 존재이다. 그의 부인의 말처럼 전쟁 시기 혼란 중에 화가 자신이 꿈꾸던 삶을 그린 것이다. 풍성한 황금물결 벌판, 공중의 새, 길 위 강아지는 실제로 있는 광경이 아니라 가공된 상상이었다. 특히 화면에서 풍겨지는 평화로움과 한가함은 전쟁으로 인해 빼앗겨버린 현실과 대비됨으로써 그 역설적 힘을 증대할 뿐이다. 이 시기부터 작가의 태도는 현실적 상태에 대한 반작용으로 이상세계로 대체하는 방향으로 펼쳐가게 된다.

전쟁이 끝난 후 1954년에 그는 서울대학교 미술대학 교수로 취임하지만 재직 6년 만인 1960년에 교수직을 사임하고 만다. 그 결정적 이유는 스스로 창작에 전념하고 싶을뿐더러 누구를 가르칠 체질이 아니라고 느꼈기 때문이었다. 이후 집안의 생계는 고스란히 서점을 운영하던 그의 아내 몫이 되었다. 학교를 사직한 후 그가 취한 가장 커다란 변화는 1963년(47세)에 지금의 경기도 남양주시에 속하는 덕소에 아틀리에를 마련하고 그곳으로 거처를 옮긴 일이었다. 흔히 '덕소 시절'로 이야기되는 이곳 생활은 이후 12년 동안 이어진다. 말이 좋아 아틀리에지 전기도 들어오지 않는 시골집에서 혼자 생활한다는 것은 보통사람으로서는 상상도 하지 못할 일이다. 자청해 외로움과 불편함 속

—— 4
장욱진, 〈자화상의 변辯〉,《강가의 아틀리에》(열화당, 2017), pp.194~196

으로 뛰어들었던 장욱진은 중년 시기를 꼬박 다 보내고 노년이 다 되어서야 그곳에서 나온다. 그가 서울이 싫어 떠났던 똑같은 이유가 그의 등을 떠밀었다. 도시화로 점점 번잡해지는 덕소를 견디지 못했던 것이다.

덕소에서의 생활은 그 세월의 길이만큼, 그 자연의 섬세함만큼, 그리고 화가의 깊은 시름과 실험과 좌절만큼 그의 작품이 새로운 단계로 승화되는 시기였다. 그는 하루 4시간 이상을 자지 않고 새벽이면 일어나 산책을 했고, 다녀와서는 늘 화폭을 마주하는 단조로운 생활을 이어갔다. 그러다 작품이 막히거나 지치면 술로 휴식했다.

덕소에서 장욱진은 이전 시기의 반추상 형식과는 달리, 대상과 재현이 완전히 사라진 추상작품을 시도했다. 당시 중앙 화단에 거세게 일고 있던 앵포르멜의 바람이 그를 흔들었으리라. 1962~64년에 화가는 순수추상을 시도해보기도 했지만 왠지 자신의 것 같지 않고, 다시 형상을 복귀시켰지만 여전히 자신할 수 없는 난관에 봉착하게 된다. 제자인 조각가 최종태는 당시 그의 상황을 다음과 같이 이야기한다.

장욱진 선생은 비교적 초년기부터 자기의 어떤 특수성을 발견하고 그것을 계속 고집하였다. (……) 그가 그 자리에서 끄떡 않고 앉아 있는 동안 서울의 화단에는 여러 개의 회오리바람이 불어왔다간 어디론가 사라져 갔다. 액션 바람이 있었다. 한일 국교가 수립된 뒤에 일본 바람이 있었다. 내부로부터는 민족적 민속 바람이 있었다. 미니멀 바람, 극사실 바람, 추상표현주의 바람, 민중미술 바람 등이 몰려오고 밀려가고 하는데, 그 속에서 그는 애초의 그 자리에 그냥 앉아 있었다.[5]

—— 5
최종태, 〈그 정신적인 것, 깨달음에로의 길〉, 《장욱진》(호암미술관, 1995), p.346.

뿐만 아니라 1965년에는 단 한 점의 유화만을 그렸고, 1967년의 작품

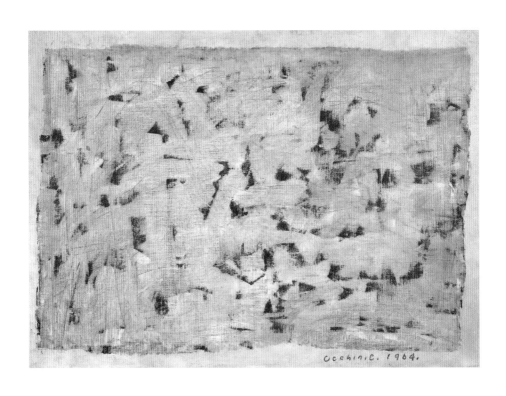

그림 5 〈눈〉, 1964년, 캔버스에 유채, 53×72.5cm, 개인 소장

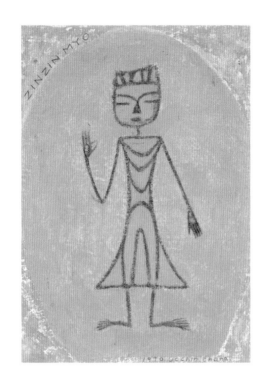

그림 6 〈진진묘〉, 1970년, 캔버스에 유채, 33×24cm, 개인 소장

으로 전해지는 것도 한 점에 불과한 사실에서 알 수 있듯이, 장욱진에게 1960년대는 전반적으로 거의 그림을 그리지 못한 때였다. 당시 "나는 누구인가를 많이 고민했다"는 유족의 기억이나 "그림을 엎어놓았다 제쳐놓았다 하는 시간이 더 많았다"는 화가 자신의 이야기가 당시의 고민과 갈등을 짐작하게 한다.

〈눈〉그림5은 당시 화가가 실험하던 추상의 모습을 보여주는 예에 속하는 작품이다. 덕소의 산 혹은 강바닥에 쌓인 눈을 보고 그린 작품이라고 하는데, 거의 화면의 상하좌우를 구별할 수 없는 전면성allover과 평면성을 띠고 있다. 또한 이 작품은 화가의 작품 중 비교적 큰 편에 속하는 53×72.5cm의 화폭이다. 붓의 사용 또한 매우 격정적인데 이러한 양상은 당시 서울을 중심으로 전개된 앵포르멜이나 추상표현주의 경향에 영향을 받았을 것이다. 하지만 그는 이러한 방식을 오래가지 않아 그만둔다.

순수추상의 실험기를 마치고 등장한 작품 중 하나가 〈진진묘眞眞妙〉그림6이다. 이는 1970년 정초에 명륜동 집에 머물던 중 예불을 드리는 아내의 모습을 보고 감명을 받아, 그길로 덕소 화실로 돌아가 일주일간 식음을 전폐하며 그린 작품이다. '진진묘'는 독실한 불교신자인 부인 이순경 여사의 법명으로서 아내의 첫 번째 초상화이자 그가 직접 제목을 붙인 몇 안 되는 작품 중 하나이다. 우선 이 작품은 대상의 생략과 압축이 돋보인다. 그러한 인물의 자세와 표정이 바탕의 색감, 질감과 어우러지면서 고도의 상징성이 우러나고 있다. 화가의 강렬한 집중력과 수십 년을 함께 살아온 아내에 대한 염화시중의 마음이 화면에 응축됨으로써 얻어진 결과라 할 수 있다.

종합적
이상세계

1970년대에 들어서면서부터 장욱진의 작품은 내용 면에서 여러 가지 세계관이 혼합되는 양상으로 변화되고, 표현에 있어서도 화면의 질감이 약화되고 담채의 느낌이 강조되어 이른바 수묵유화 단계로 넘어간다. 대략 1975년경부터 마지막 1990년까지의 기간에 해당하는 후기 작품의 대표적인 특징을 이루는 것이 바로 종합적 이상세계의 표현이라 할 수 있다.

이 시기 작품에는 과거의 자전적 성향을 바탕으로 불교 도상, 도가적 신선 이미지, 민화나 민속적 모티프, 동화적 요소들이 다양하게 전개되며 수묵유화풍 화면이 기조를 이룬다. 아마 양식적인 면에서 장욱진이 차지하는 미술사적 위치를 말한다면 이 시기의 작품들을 내세울 수 있을 것이다. 1975년 5월 장욱진은 12년간의 덕소 생활을 청산하고 서울 명륜동 집으로 돌아온다. 주위에 공장이 들어서고 국도가 복잡해지면서 예전의 모습을 잃은 것이 가장 큰 이유였지만, 60대를 앞두고 독신생활을 고집하기에는 건강이 여의치 않은 점도 중요한 이유였다.

서울로 돌아온 그는 한옥 앞마당에 연못을 만들고 아담한 초가 정자를 지어 '관어당觀魚堂'이라 했다. 틈틈이 시골 여행을 하면서 스케치북에 매직이나 사인펜으로 그리기도 했으며, 큰스님이자 동국대학교 총장을 지낸 백성욱(1897~1981) 박사와 함께 자주 시골의 사찰을 찾아다녔다. 그러던 1977년 어느 한여름 통도사를 찾았다가 불력佛力이 높기로 이름난 경봉스님(鏡峰, 1892~1982)을 만나게 되었을 때의 일화가 흥미롭다. 경봉스님이 대뜸 그에게 "뭘 하는 사람이냐" 묻자 장욱진은 "까치를 잘 그리는 사람"이라 답했다고 한다. 이에 스님은 "입산을 했더라면 진짜 도꾼이 됐을 것인데"라고 했고, 그는 "그림을 그리는 것도 같은 길입니다" 했다는 것이다. 그 대답을 듣고 스님은 "쾌快하다"

라며 그에게 '비공非空'이라는 법명을 지어준다. 화가를 도꾼으로 표현한 이 일화에서 짐작되듯, 장욱진의 심상은 후기에 들어 더욱 초연해지는데, 이것이 화면에 강조된 탈속 이미지로 들어온다. 가령 1975년 작품 〈초당〉그림 7은 마치 화선지 위에 먹을 듬뿍 먹인 붓으로 그린 것 같은 유화의 농담이 화면의 주조를 이룬다. 차를 달이는 아이, 커다란 나무 그늘 밑 초당에 양반다리하고 앉은 인물들과 같은 소재들은 전통적인 문인산수화의 도상들로 '도꾼'이 다 된 화가의 심상을 보여준다. 이처럼 신선들의 풍류를 현실에서 맛보고자 하는 그의 정취는 여러 작품들 속에서 불교, 도교, 민화적 성격들이 다양하게 종합되어 나타난다.

장욱진의 이러한 풍류적 정취는 1980년부터 시작된 수안보 시기에 확고해진다. 무엇보다 수안보 시절은 덕소와 달리 부인과 함께 생활했고, 주변의 빼어난 풍광이나 쉽게 찾아갈 수 있는 근처 사찰들로 인해 심신의 평정을 얻을 수 있었던 점이 영향을 주었을 것이다. 새벽에 일어나 한참을 작업한 후 시냇물을 따라 5리쯤 걸어 온천을 다녀오는 일이 그의 일과였다. 집도 최대한 자연의 상태에 가까워지고자 본래 있던 시멘트 담장을 헐어내고 토담으로 개비해 거기에 싸리문을 달았다. 그러나 1985년 가을, 덕소를 떠났던 이유와 같은 이유로 수안보의 아틀리에를 떠나게 된다. 주변이 관광지로 개발되면서 줄줄이 상업지역으로 변모해갔기 때문이다.

장욱진의 마지막 거처가 된 곳은 경기도 용인군 구성면 마북리의 한 고택이었다. 그의 나이 일흔이 되던 1986년 봄의 일이다. 특히 그가 세상을 떠나는 1990년까지 용인에서 지낸 5년간은 평생에 걸쳐 제작된 유화작품(760여 점으로 추정) 중 220여 점이 그려지는 가장 왕성한 창작의 시기였다. 무엇이 이렇게 폭발적인 양의 작품 제작을 가능하

그림 7 〈초당〉, 1975년, 캔버스에 유채, 27.5×15cm, 개인 소장

게 했을까? 지금껏 즐겨 사용하던 산, 까치, 집, 나무 등의 소재들은 어느덧 그에게 평생의 동무가 되었으며, 조형적인 배치에 있어서도 모든 한계를 넘어 자유자재로 구성되었다. 그러면서 1950~60년대의 기하학적 구성과 동화적 심상이 다시 등장하는 등 복고적인 모습을 보이기도 한다. 이 때문인지 후기에 들어와서는 '실경實景'이 줄어들고 보다 환상적이고 관념적인 경향이 강해진다. 가령 〈까치와 아낙네〉그림 8에 구현된 공간은 도저히 현실적인 풍경이라고는 생각되지 않는다. 기하학적인 단순한 구성을 바탕으로 중앙의 둥근 나무 주변에 배치된 소재들은 마치 하나의 문양으로서 사용되고 있을 뿐이다. 경험에서 추출된 소재들이 반복되어 사용됨으로써 작품에 따라 하나의 문양과 같은 역할을 하기도 하며 관념적 풍경화를 구성하기도 한다. 이러한 관념성은 후기 작품세계의 중요한 경향을 이룬다.

장욱진의 대표작 중 하나로 꼽히는 〈강변 풍경〉그림 9에서도 이러한 관념성을 확인할 수 있다. 안개 낀 강가를 배경으로 초막이 한 채 서 있고, 그 안에 문을 가득 채운 인물이 있다. 가부좌를 틀고 앉은 도인의 모습이 영락없는 화가 본인의 모습이다. 초막을 둘러싸고 삼각형 구도를 이루는 학과 까치와 개는 마치 그의 오랜 친구인 양 그를 평화로이 바라보고, 물빛과 하늘빛이 하나가 된 푸르른 선경 속에서 뱃놀이를 즐기는 사람들의 모습은 한가롭기 그지없다. 그는 마치 무릉도원의 신선 같기도 하고 선비 같기도 하다.

그러나 실제에 있어 장욱진이 거주하던 용인 집 근처에는 강이 있지도 않았으며, 살던 집도 초가집이 아니었다. 화면 속 풍경은 상상에 의해 만들어진 가상의 세계인 셈이다. 이 점에서 관념적이라고 할 수 있다. 또한 화면에 등장하는 모든 소재들이 장욱진이 이전 시기부터 즐겨 사용해왔던 것들인 동시에 우리의 전통적인 산수화에서 사용되는 도상

그림 8 〈까치와 아낙네〉, 1987년, 캔버스에 유채, 35×27cm, 개인 소장

임을 알 수 있다. 그는 단지 자신의 심상을 표현하기 위해 그것들을 서로 유기적으로 결합시키고 있다는 점에서 가히 '관념' 산수화의 진수를 보는 듯하다. 이 작품은 고고한 선비의 품격을 상징하는 학, 초막의 인물, 강 등 도상학적으로나 작가적 심상으로나 전통적인 문인화와 그 맥을 같이하고 있다.

1990년 12월 27일 선종善終 전까지, 장욱진은 평생 돈 버는 일에 관심을 두지 않았다. 그림을 그려도 팔기보다는 간절히 원하는 이에게 아무 대가없이 줘버리고 말았던 그의 성품이나 나이를 먹어가기보다는 뱉어간다는 삶의 철학을 기억할 때 그는 진작부터 이상세계에 살고 있었는지도 모른다. 이런 점에서 그림으로 자신이 동경하는 이상향을 만들어가는 작품 제작방법과는 반대로, 그는 이미 마음에 도래한 이상향을 그림으로 펼쳐 내보이는 방식으로 작품에 임했는지도 모른다.

그림 9 〈강변 풍경〉, 1987년, 캔버스에 유채, 23.1×45.7cm, 개인 소장

장욱진이 쓴 새로운 미술사

○

새로운
미술사 방법론의
필요성

예전부터 지금까지 장욱진은 미술인뿐만 아니라 일반인들 사이에서도 많은 사랑을 받아왔다. 그러나 그에 대한 높은 대중적 인기에도 불구하고 여전히 화가로서의 장욱진과 그가 남긴 작품들은 그것을 어떻게 바라보아야 하는지 그것이 가지는 가치는 어떤 것인지에 대해 끊임없이 고민하게 한다. 어떤 이들은 그를 기인이라고 하고, 어떤 이들은 그를 신선이라고 한다. 사실 장욱진은 지방의 한 명문가 자손으로서 일제 강점기에 일본 유학을 할 수 있었던 소수에 들었다. 그러나 어릴 적부터 그림을 가까이하는 일로 인해 많은 난관을 겪었다. 또한 남들이 선망하는 직장인 국립박물관과 서울대학교 교수직을 홀연 버리고 불편함도 무릅쓴 채 문명이 없는 곳을 찾아다녔다. 몇 날 며칠을 술을 마시다가도 정작 그림을 그릴 때에는 술을 한 모금도 마시지 않았다. 장욱진은 그의 비범함만큼이나 일화 또한 많이 낳았는데, 그것들이 많아질수록 그는 점점 신화 속 인물이 되어갔다.

실로 미술도 사람의 일이라 사람이 그림보다 앞서 이야기되는 경우가 많다. 그렇기에 사람을 우선 보고 그 후에 작품에 애착을 갖게 되는 것 또한 어찌 보면 자연스런

일이다. 연구자인 나 또한 예외는 아니어서 그의 인품과 삶에서 많은 감명을 얻었고, 그렇기에 그의 작품에 더욱 애정을 느끼고 공감하는지도 모르겠다. 그러나 언제까지 장욱진을 그런 일화와 감성 안에 가두어 둘 것인가? 이제 장욱진을 말할 때 그의 일화와 함께 그의 작품들이 차지하는 미술사적 위치와 형식적인 가치를 이야기할 수 있어야 한다.

실제로 해방 이후 한국현대미술사에서 장욱진의 작품이 차지하는 미술사적 위상과 평가는 몇 가지 근본적인 문제점을 안고 있다. 그동안 장욱진의 작품은 우선 그를 한 인간으로서 인식하고 그 바탕 위에서 풀이하거나 감상하는 방식으로 기술되어왔다. 이 지점이 장욱진의 작품세계에 대해 새로운 방향의 평가와 다른 관점의 해석이 필요한 이유이다. 이 장에서는 좀 더 확장된 미술사의 방법론 가운데 작가론보다는 작품론 위주의 구체적 해석을 제시하고자 한다. 또한 그렇게 해석해야 할 근원적인 미술사적 방법론과 미학적 관점을 객관적으로 전개해나갈 것이다.

요컨대 이론적인 측면에서 장욱진에 관한 지금까지의 평가는 지나치게 작가론 쪽으로 치우쳐 있다. 이로써 빚어진 최대의 문제점은 그가 이미 범접하기 어려운 구름 위의 천재작가로 굳어졌거나, 적어도 굳어져가고 있다는 사실이다. 작가가 천재냐 아니냐 하는 입장을 따지자는 것이 아니다. 그동안 작품을 바탕으로 작가의 천재성을 부각시켰다기보다는 한 시대를 풍미한 기인 예술가로서 평가 혹은 인식해왔다는 반성이다. 사실 장욱진의 삶이 사람들 눈에 평범한 일상으로 보이지 않았을지 모른다. 그

의 작품들은 이에 걸맞은 비범한 무엇처럼 취급되기도 하고, 지나치게 신화화된 천재가 남긴 발자취쯤으로 오해되기도 했다. 화가가 죽어 작품을 남기면 화가는 없어지고 작품만 영원히 살아남는 법인데, 장욱진은 오히려 그 반대의 경우는 아닐까? 이러한 사정은 같은 연배의 화가 이중섭이나 운보 김기창도 비슷하다. 이러한 경향이 잘못되었다고 생각한다면 장욱진의 진정한 작품성은 어디에 있는 것일까?

장욱진의 표현처럼 화가는 그림으로 말할 뿐이다. 그렇기에 한 화가에 대한 평가는 그의 작품에서 시작해 작품 안에서 끝나야 할 것이다. 작가와 그의 작품을 둘러싼 신화의 껍질을 하나하나 벗겨내고 있는 그대로 투명한 상태에서 개별 작품들을 바라보아야 한다. 그리고 작품들의 상호관계와 동시대 다른 미술사적인 영역과의 교류를 좀 더 심층적으로 비교·분석해 궁극적이고 다양한 관점의 미술사적 자리매김이 필요하다. 비단 작가의 성격이나 제작 습관 등 그의 개인적인 삶과 관련된 사항들이 그의 작품을 이해하는 데 결정적인 단서를 제공해준다 하더라도, 그것은 작품의 조형성이나 조형심리 문제 등과의 구체적인 연결이 필요하다. 가령 작품의 평가나 감상이 소설 쓰듯 단순한 문학적 서정성의 수상隨想에 그쳐서는 안 된다. 이러한 작가론에 치중한 관점의 평가와 해석 또는 감상이 그를 바라보는 한 방법임을 전적으로 부정하는 것은 아니다. 장욱진의 경우 그러한 글들은 지나칠 정도로 많이 있기에, 앞으로는 좀 더 형식사적인 측면에서 구체적이고 논리적인 글쓰기가 필요하다는 것이다. 모더니즘으로 통칭되는 서양현대미술사의 맥락에서 어정쩡하게 그의 작품을 파악하

려는 태도는 오히려 장욱진의 미술사적 위치를 가늠하는 데 어려움을 가중시킨다. 사실 이러한 경향은 장욱진의 평가에서만 일어나는 일이 아니다. 이러한 시도가 전반적인 한국 현대미술의 정체성을 규명하기 위한 노력의 요인으로 간주되기 때문이다. 한 예를 들어보자. 장욱진의 경우 서구미술의 영향을 흡수한 한국적인 모더니스트로서 그의 사상을 간주한다고 해보자. 그런데 그의 회화 형식style에 관한 독창성을 이야기할 때에는 으레 루소Henry Rousseau, 클레Paul Klee, 그리고 미로Joan Miró와의 유사성을 들먹인다. 장욱진의 독창성을 시대적·지역적 영향관계 이전에 대가들이 갖는 공통적인 경향인 것으로 결론짓는다면 어쩔 수 없다. 그런데 이러한 언급은 여전히 루소, 클레, 미로가 대가이므로 장욱진도 대가인 것 같은 뉘앙스를 남긴다.[6] 어떤 평자는 이러한 뉘앙스의 원인을 서구 미술이론이나 이론가들의 말을 빌려 좀 더 논리적이고 분석적인 조형성의 문제로 풀이하기도 한다. 그러나 "전통과 자연을 세련된 도회적 감각에 의해 표현"한 미로나 클레에 비해 그것을 "소박한 시골 감각에 의해 표현"한 장욱진은 "세련되지 못한 시골 사람일 뿐"이란 평가에는 한계가 있다.[7]

한국 현대미술의 흐름 중에서 특히 회화의 경우에는 서구 사조의 영향과 수용, 그리고 그 전개과정이 어떠했는지 경계짓기 어렵다. 과연 어디까지가 영향이고 수용일까? 과연 한 작가의 독창적이고 고유한 것(대개는 동양적이거나 한국적인 특성을 지닌다)의 경계를 명쾌하게 설정할 수 있을까? 이러한 질문은 한국 현대미술을 평가하는 기준으로서 지금까지 상당히 중요한 관점으로 부각되어왔다. 그러나 이러한 질문은

—— 6

이러한 해석방법의 대표적인 예로서 이경성, 〈自然에의 歸依와 그의 同一化〉, 《공간》, 1974년 3월호, p.23 참조.

—— 7

오광수, 〈張旭鎭-造形의 超克〉, 《한국 현대화가 10인》(열화당, 1976), pp.67~68.

질문 그 자체에서부터 많은 문제점을 야기한다. 왜냐하면 근원적인 방법론의 문제로서 지나치게 상대적인 논리의 결과를 따라야 하는 모순을 갖고 있기 때문이다. 따라서 미학적 관념들로 둘러싸인 개별 작품의 시간성과 공간성을 뛰어넘는 절대적인 존재가치의 문제가 소홀히 다루어질 소지가 충분히 있다. 또한 시각예술에 있어 이러한 상대성의 잣대는 형태의 외형적 결과를 신봉하는 피상성에 빠지게 되기 쉽다.

한국 현대미술에 있어서 서구 사조의 영향과 수용 현상에 대해 우리는 어떻게 반응했을까? 각각의 시대 상황에서 우리는 자연적으로 우리 고유의 것을 갈구하는 신토불이식의 역반응 현상을 불러일으키기도 했다. 그러나 다시 생각해보면 동양적인 것, 한국적인 것, 민족적인 것에 대한 조형의식의 강조 역시 서구 모더니즘의 잣대를 근원적으로 따르는 꼴이 될 수도 있다. 가령 "가장 한국적인 것이 가장 세계적인" 것일 수밖에 없다는 주장은 미술에서 남과 다름을 높이 사는 개별성과 차별성의 강조이다. 그렇기에 항상 새로운 무엇을 창출해야 하는 독창성에 대한 일종의 강박관념일 수 있다. 이러한 강박관념은 항상 새로운 무언가로 변화해야 한다는 무언의 압박을 준다. 작품의 외형적 형태에 신경을 곤두세우게 된다는 것이다. 예술가의 입장에서는 시각적 형식에 내재될 그 무엇을 탐구하는 정신이 흐려질 것이고, 해석과 감상의 입장에서는 형식에 내재된 그 무엇을 알아차리는 것에 대해 소홀해질 것이다. 그렇기에 앞서 지적한 작품성의 평가방법으로서 작품의 질을 평가하는 태도와 미학적 관념의 수정이 필요하다. 또한 작품의 외형적 형식보다는 형식의 내재율內在律에 흐르는

진정성, 즉 형식의 진정성을 찾는 것에 더욱 높은 가치를 부여해야 하지 않을까?

일반적으로 장욱진 작품을 평가하거나 감상하는 관점은 두 부류의 경향을 띠어왔다. 장욱진이 활동하던 당시에는 20세기 서구의 미학적 관념에 있어 항상 새로움을 추구하고 끊임없이 변화하는 양상을 긍정적으로 보았다. 그렇기에 전반적으로 일관된 양식을 고수한 장욱진 작품의 조형가치를 상대적으로 낮게 평가하는 측면이 그 첫 번째 경향이다. 또 한 가지 경향은 앞서 언급한 바와는 정반대로 하나를 깊게 파고드는 초지일관의 정신을 우러러보는 태도이다. 다분히 유교적 전통 덕목으로서 그의 압축된 일생의 조형 스타일을 높게 평가하는 것이다. 두 경향 모두 조형적 평가의 근원적인 기준을 변화의 문제에 두고 있는 점이 흥미롭다. 과연 그것이 올바른 것일지는 다시 생각할 일이다.

1950년대부터 1990년까지에 걸쳐 장욱진 작품의 흐름을 살펴보면, 내부에 아주 섬세하고 설득력 있는 변화의 조짐들이 내재한다는 것을 알 수 있다. 이러한 변화는 흔히 '단순' '생략' '압축' '절제' 등으로 표현되는 형식의 양상으로 드러난다. 사실 그 변화의 진정한 의미를 하찮은 것으로 여길 수도 있다. 그러나 1960년대 초 그가 일련의 비구상, 비대상의 순수추상 작품을 제작했다는 사실을 떠올려보자. 그리고 곧이어 그런 추상작품을 그만두고 이전 스타일로 돌아가 그것을 영속적으로 추구했음을 짚어보자. 이러한 사실은 매우 중요한 의미를 함축한다. 복고성이 장욱진의 화가로서 조형의식이 느슨해졌다는 것을 뜻하는 것이 아니기 때문이다. "압축된 게 나와

요. 결국 털어놓을 수밖에 없는 거니까 정직한 거예요. 그래서 자꾸 반복할수록 그림이 좋은 거예요." 장욱진은 자신의 철학이자 조형의식에 대해 이렇게 말한다.[8] 오히려 '압축' '정직' '반복'으로 축약되는 작가의 조형의식 속에서 서구의 상대적인 잣대가 아닌, 우리의 시각으로 변화에 대한 새로운 개념을 설정해보자. 장욱진은 그리고자 하는 자신의 욕구와 행위를 형식의 문제가 아닌, 자연과 삶 그리고 작가와 작품의 관계에 걸쳐 있는 일종의 '진실'을 추구하는 문제로 보았다. 또한 조형으로서의 '압축'과 변화하지 않는 '반복'의 조형은 자신의 '정직함'을 나타내는 표상인 것이다. 그에게 있어서 같은 스타일을 반복한다는 것은 이미 조형 이전의 문제인 것이다. 이러한 측면에서 장욱진의 작품은 근본부터 달리 해석할 필요가 있다.[9]

———— 8

장욱진, 〈그리면 그만이지(구술)〉,《장욱진 화집, 1963~1987》(김영사, 1987), p.9.

———— 9

장욱진의 궁극적인 조형성을 "표현하는 것이 아니라 순수히 의미할 뿐인 그러한 상징의 (……) 조형의 초극 현상"으로 풀이한 오광수의 견해는 필자와 다른 관점에서 출발했지만 상당히 설득력 있는 해석이다. 그러나 장욱진은 근원으로부터 조형이라는 개념을 달리 생각한 것이지 어떤 현상에서부터 발전적으로 무엇을 극복하고 초월한 것으로 보지 않았다는 것이 필자의 견해이다. 오광수의 견해에 대해서는《한국 현대화가 10인》(열화당, 1976), pp.69~70 참고.

○
한국적
모더니스트

한국 현대미술의 큰 흐름 내에서 장욱진을 그 세대의 전형적인 혹은 이상적인 한국적 모더니스트로 분류하는 것에 대해 반대하는 이는 없을 것이다. 작가론적 입장이나 작품론적 입장에서 박수근과 이중섭도 장욱진과 동등한 부류에 속한다. 그들은 일상에서 서구식 교육을 받았으며, 그 어느 세대보다도 격동적인 역사적 불확실성에 놓여 있었다. 그렇기에 현실과 이상, 전통과 모던의 틈바구니에서 그들 스스로 자신의 스타일을 체계적으로 구축해나가는 여유와 믿음을 가진다는 것은 일종의 사치였을지 모른다. 그럼에도 한국현대미술사에서 그들의 존재가 돋보이는 궁극적인 이유는 그들의 인간적 면모나 그들의 작품에 드러난 진정성 때문이다. 심지어 이 진정성은 작가와 작품 혹은 이 둘 모두를 둘러싼 시대적 상황과 함께 발견된다는 점이 핵심이다.

화가라는 인간적인 면모에서 보여주었던 그들의 진정성은 오히려 야사野史식의 이상한 방향에서 신화화되기도 했다. 그럼에도 그들의 진솔한 가치는 여전히 건재하다. 또한 탐욕과 야심의 정치적인 방법으로 개인의 이름과 작품성을 획득하려는 일부 작가들이 감히 따라 하기 힘든 가르침으로 남아 있다.

장욱진을 한국적 모더니스트로 지칭할 수 있는 가장 근본적인 이유는 다음의 두 방향으로 집약된다. 하나는 작가가 태어난 나라의 문화적 토양에서 자연스럽게 생성되는 전통적인 것에 관한 내부의 영향이고, 다른 하나는 신교육을 통한 서구 모더니즘의 사상에 관한 외부의 영향이다. 이 같은 내용은 장욱진이 남긴 글과 미술작품에서 확인할 수 있다. 전자의 측면에서 그의 작품에 연연히 흐르는 전통적인 주제의식과 조형기법은 특히 1980년대 '먹그림'이라 불리는 작품들에서 절정을 이룬다. 후자의 측면에서 그가 전업화가로서 삶의 명맥을 유지하면서도 작품을 판매나 거래의 대상으로서 생각하지 않았던 점은 전통적인 문

인화가의 기풍을 이어가고자 하는 정신이었다. 물론 이런 태도는 돈에 관한 개념이 희박했던 작가의 개인적인 성품과도 관련된다.

그를 한국적 모더니스트라 이를 수 있는 또 다른 근거는 서구 모더니즘 미술의 핵심 개념과 맞닿아 있다. 회화의 근본 문제에 있어서 자연과 사물에 대한 작가의 주관적인 관찰과 그것의 내재적인 표현을 강조하는 19세기 후반의 서구 모더니즘 미술의 핵심 개념이 장욱진의 회화관에도 깊이 관여하고 있다는 것이다.

인상파를 분수령으로 하고 그 이전의 화가들―고전파, 자연주의, 낭만파 그리고 사실주의 화가들은 그림의 대상을 결정한 다음 그것에 충실하면 되었다. 그러니까 자연 이들에게는 자아에서 이루어지는 사고방식을 찾아볼 수는 없었던 것이다. 그러나 인상파 이후의 그림은 한 말로 말하면 그 자아의 발견이라고 해도 무방하다. 자기에 대한 사고방식―이것이 오늘의 그림을 옛날의 그림과 구별 짓는 키 포인트다.[10]

장욱진이 1955년에 쓴 글이다. 장욱진의 그림이 관찰한 대상을 정확하게 재현해내는 것이 아닌, 마음의 눈으로 관찰한 대상을 독창적인 형식으로 표현하고자 하는 서구 모더니즘의 기본개념을 반영하고 있음을 보여주는 글이다. 화가가 언제부터 이러한 개념으로 작업을 했는지는 정확히 알 수 없으나, 이미 도쿄 제국미술학교 재학시절부터일 것으로 추정해볼 수 있다. 이 학교가 일본 내에서는 재현에 관한 기법적인 아카데미즘의 교육보다는 좀 더 자유로운 화풍을 허락했기 때문이다.

가령 이러한 방향을 추적할 수 있는 최초의 작품은 1939년에 그린 〈소녀〉그림 2 참조이다. 이 같은 사실은 바로 전해에 제작한 〈공기놀이〉

―――― 10
장욱진, 〈발상과 방법〉, 《문학예술》, 1955년 6월호, p.103.

그림 1 참조나, 2년 전인 1937년의 〈풍경〉그림 10과 비교해보면 쉽게 드러난다. 세 작품 모두 습작 분위기가 가시지는 않았지만 묘사의 차이는 확연하게 드러난다. 앞서 그린 두 작품이 빠른 붓놀림의 인상주의적 풍경화나 탄탄한 구성의 사실주의적 인물화인 데 반해, 제국미술학교로 유학한 해의 작품인 〈소녀〉는 형상성의 작품임에도 불구하고 필치가 매우 개성적이다. 특히 인체 묘사에서 재현적인 비례원칙을 따르지 않았다. 〈소녀〉에 등장하는 인물의 옆모습과 사실적으로 재현한 〈공기놀이〉의 맨 왼쪽 소녀의 옆모습을 비교해보라. 바로 이 차이가 이후 장욱진 작품세계가 보여주는 독창성의 방향을 예견하는 키 포인트다. 〈소녀〉는 화면을 꽉 채우고 형태의 윤곽이 그 이전 작품보다 간결하고 극명하게 드러난다는 점이 매우 독특하다. 재현적인 요소가 시각적으로 풍부한 〈공기놀이〉에 등장하는 다양한 포즈의 소녀들에 비해, 1947년 작품 〈마을〉그림 11에 등장하는 두 아낙네 역시 형태를 구획 짓는 윤곽이 한결 뚜렷하고 간결하다.

〈소녀〉에서 보이는 독창성과 〈마을〉에서 제시된 간결한 기하학적 형태감은 장욱진의 이후 스타일을 예고하는 중요한 계기이다. 이러한 성향은 일본인 친구의 회상에서도 확인된다. 장욱진은 당시 일본에서 받은 미술교육과는 무관하게 그림에 다분히 어두운 그림자가 많았고, 여자 누드도 만화처럼 그리는 등 작품에 개성과 독창성을 드러내기 시작했다고 한다.[11] 이러한 사실들로 미루어볼 때 "한 작가의 개성적인 발상과 방법만이 그림의 기준이 된다"는 장욱진의 사고는 이미 도쿄 유학 시절부터 자리를 잡은 것이다. 또한 형식과 주제라는 두 측면에서 기존 질서를 부정하고 반발하는 장욱진의 이러한 독창성에 관한 개념은 다분히 서구 모더니즘의 영향을 받은 지점과 함께, 그러한 관점을 선호하는 그 자신의 원천적인 성향에서부터 비롯된 것이라 볼

———— 11
김형국,《그 사람 장욱진》(김영사, 1993), p.52. 전반적인 도쿄 유학 시절에 관한 기록은 같은 책 4장 참조.

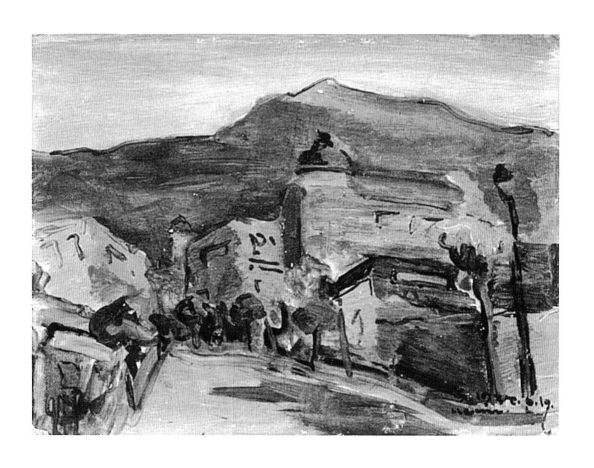

그림 10 〈풍경〉, 1937년, 판지에 유채, 24×33cm, 리움미술관 소장

수 있다.

개성과 주관의 조형의식이 모더니스트의 기본 자질이라면, 그것이 한국적인 작가의 정체성을 획득할 만한 요소는 과연 조형적으로 무엇이었을까? 또한 그러한 마음은 어디에서 비롯된 것일까? 앞서 밝혔듯 장욱진의 문인화적 기풍과 기법, 발상에 있어 한국적인 정체성을 위한 독특한 개성은 1980년대 '먹그림' 이전부터 읽을 수 있다. 이미 독특한 구도를 가진 〈소녀〉의 이미지에는 어떠한 리얼리티로서의 한국적 정체성이 살아있다. 이러한 리얼리티의 소산은 그 시대에 흔히 볼 수 있는 향토적 서정성이나 소박한 민족성의 낭만적인 감성과는 다르다. 정체성에 관한 〈소녀〉의 독창성은 곧바로 1949년의 〈독〉그림 3 참조으로 이어진다.

〈소녀〉와 〈독〉은 주제가 다르므로 얼핏 보면 상당한 차이가 있는 그림으로 보일지 모른다. 그러나 이내 정체성에 관한 주제의식과 조형적 발상이 거의 동일하다는 것을 알아챌 수 있다. 기존의 원근법을 무시한 채 화면을 꽉 메운 독의 심리학적 상징성이야말로 장욱진 특유의 조형적 발상이 바탕이 된 정체성이 돋보이는 본격적인 작품이다. 들러리로 등장하는 요소로서 작품 왼쪽 상단에 배치한 앙상한 나뭇가지는 의도적으로 뚱뚱한 독과의 대비를 노린 것으로 보인다. 반면에 상식적으로 칙칙한 독의 색깔과 대비가 되어야 할 독 앞을 걸어가는 까치를 비슷한 톤으로 칠해버린 작가의 의도는 독의 상징적 이미지를 강화하려는 조형적 전략으로 보인다.

이러한 조형적 전략과 단순하면서도 독특한 구도는 그의 그림을 보는 이에게 매우 매력적이거나 아니면 어이없게 다가온다. 이는 형태에 관한 시각의 피상성을 넘어 그것이 내면의 심리를 자극하는 어떠한 힘으로 전해지기 때문이다. 이 지점에서 장욱진은 당시 여느 작품

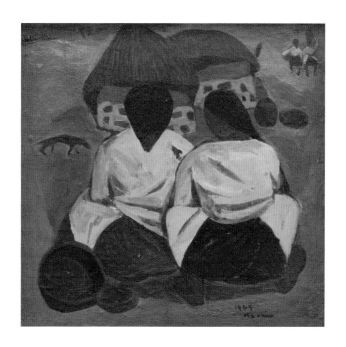

그림 11 〈마을〉, 1947년, 캔버스에 유채, 15.6×16cm, 개인 소장

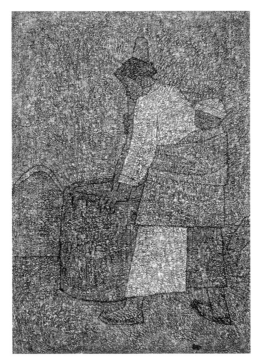

그림 12 박수근, 〈농가의 여인(부제: 절구질하는 여인)〉, 1957년,
캔버스에 유채, 130×97cm. ⓒ박수근연구소

에서 보이는 소재에 국한된 한국적 정서의 표현이라는 한계를 넘어서
그것을 조형의 심리적인 독창성으로 끌어올린 작가로 자리매김되는
것이다.

기법과 발상은 다르지만, 1950~60년대에 이러한 한국적 정체성에 관
한 조형적 탐색은 장욱진뿐만 아니라 박수근, 이중섭의 작품에서도
비슷한 경향으로 나타난다. 박수근의 그림그림 12은 일상적인 소재를
간결한 윤곽선으로 처리하며, 화면의 마티에르가 마치 화강암의 질
감 처럼 보이는 독특한 기법이 밀도감 있게 다가와 주제와 그것의 조
형적 독창성을 돋보이게 한다. 이중섭의 그림그림 13은 리얼리티의 역

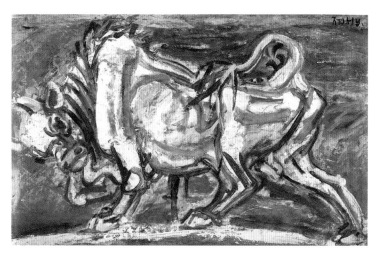

그림 13 이중섭, 〈흰 소〉, 1953~54년, 종이에 유채, 34.2×53cm

설적인 이상을 반영하고, 여기에 전통적인 조형요소를 첨가시켜 매우 격정적인 힘이 느껴진다.

한국적인 정체성은 곧 작가 자신의 정체성에 관한 문제에서 비롯된다. 정체성에 관한 작가의 투지가 강하면 강할수록 작가는 대개 심한 심리적 갈등을 겪는다. 그것은 이상과 현실의 이율배반적인 문제나 전통적인 것과 새로운 것의 가치체계에 대한 작가의 내부와 외부의 판단에 관한 갈등 때문이다. 특히 이러한 작가들은 이념적이거나 경제적인 상황의 리얼리티에 거의 순수하게 노출된 '예술 하는 사람들'로 정체성에 관한 갈등 양상은 더욱 심했을 것이다. 그러나 궁극적으로 작가의 이러한 갈등은 조형의 힘을 발휘하는 원동력이 된다. 왜냐하면 갈등이 심화될수록 작가는 심리적으로 더욱 치밀하고 강렬한 반대급부의 표현 욕구를 거의 무의식적으로 그의 조형에 싣기 때문이다. 바로 이 순간 삶과 유리되지 않은 순수하면서도 절실한 작가의 진

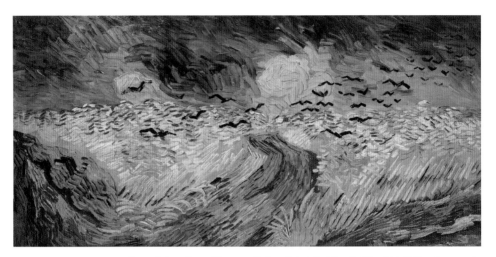

그림 14 빈센트 반 고흐Vincent van Gogh, 〈까마귀가 나는 밀밭Wheatfield with Crows〉, 1890년, 캔버스에 유채, 50.5×103cm, Van Gogh Museum, Amsterdam

정성이 조형에 전이된다. 그렇게 작품에 전이된 진정성은 이제 스스로 조형적 힘을 발휘하게 된다. 때문에 한국적인 정체성을 살린답시고 문제의식 없이 전통적인 소재를 열거하는 식의 작품이라면 그것의 장식적 작품성으로서의 생명은 오래가지 못한다.

장욱진의 1950년대 작품 중에서 이러한 갈등의 구조를 현학적인 차원으로까지 승화시킨 작품이 1951년의 〈자화상〉그림 4 참조이다. 그림 속에서 연미복을 입고 우산과 모자를 들고 있는 화가는 서구 모더니스트 냄새가 물씬 풍긴다. 그는 한 화가로서의 역설적인 자신을 마치 갈등의 끝이라 은유되는 듯한 진노랑 벌판을 가르는 빨간 길 끝에 유유히 서 있는 모습으로 표현했다. 이 작품은 반 고흐의 말년 작품인 〈까마귀가 나는 밀밭〉그림 14처럼 조형으로서의 심리적 효과가 뛰어나다. 더불어 지역과 시대의 시공간은 달랐어도 장욱진과 반 고흐가 그들 시대의 한 모더니스트 작가로서 삶과 그림에 대한 열정의 진정성이 갈등의 진

폭만큼 조형의 독창성으로 옮겨왔다는 느낌을 절로 갖게 한다.

장욱진의 독창성은 1950년대 후반으로 갈수록 더욱 과감하고 자유롭다. 자신의 발상과 방법을 독창적 스타일로 확신해나가는 과정에서의 용기가 그를 더욱 그렇게 만들었을 것이다. 1956년 작품 〈모기장〉그림 15을 예로 살펴보자. 〈독〉과 마찬가지로 화면 전체를 차지하는 간결한 사각형 구도의 단칸방 집에 모기장을 치고 누워 있는 사람을 정확하게 위에서 내려다본 시점을 택했다. 화면의 부수적인 요소로서 집과 같은 시점으로 묘사된 누운 사람의 머리 위 등잔과 발밑의 요강과 물 대접 등이 주제를 위해 지극히 절제된 미니멈의 회화요소로서 화면의 균형감각을 심리적으로 안배하는 역할까지 담당하고 있다.

그림 15 〈모기장〉, 1956년, 나무판에 유채, 21.6×27.5cm, 개인 소장

추상성의
계보와
자생적
독창성

1950년대 장욱진의 작품들은 주로 자연에서 추출한 대상을 화면 내에 회화적으로 기하학적이고 절제된 방식으로 재배치하고 있다. 대개는 재현representation에 관한 회화의 방법을 교육받지 않은 어린아이들이 주제를 설명하기 위해 여러 회화적 요소를 나열하는 방식을 취하는데, 〈모기장〉그림 15 참조의 경우는 좀 더 특별하다. 이 작품은 장욱진 스타일을 추상성의 관점에서 해석할 때 그것의 기원origin과 변환과정을 이해하는 좋은 예시가 되는 작품이다. 나아가서 한국 현대미술의 추상성에 관한 문제를 새로운 각도에서 제기할 수 있는 가능성까지 지니고 있다. 장욱진은 〈모기장〉에서 유아의 표현방법을 빌려 의도적으로 정확하게 측면에서의 시점과 공중에서의 시점을 하나의 평면에 모아놓았다. 이 그림을 클레Paul Klee나 드뷔페Jean Dubuffet가 그렸다고 가정해볼 수 있지 않을까? 서구 현대미술의 추상성에 관해 조금이라도 아는 사람이라면 이를 어떻게 평가했을까? 누구나 이 그림이 피카소나 브라크Georges Braque의 입체주의의 기하학적인 형태나 다시점多視點을 응용했다는 데 동의할 것이다. 한국 현대회화에서 두 개 이상의 시점으로 관찰한 대상을 한 화면에 이 그림처럼 완벽하게 평면적으로 조합시켜놓은 작품은 없다. 그렇다면 장욱진은 입체주의의 조형이론을 철저하게 이해하고 그것을 이 그림에 응용한 것일까? 이 질문에서 우리는 다시 한번 장욱진의 독창성을 확인할 기회를 갖는다.

1960년대 앵포르멜 이전의 추상성에 관한 한국 현대미술의 방향은 대개 두 경향으로 진행되어왔다. 하나는 재현으로서의 형상성을 완전히 배제하지 않은 채 주로 자연에서 관찰한 대상을 간결한 형태로 뽑아내거나 압축하는 경우이다. 이는 일반적으로 이미지로서 상징적인 효과를 나타내는 추상성이다. 다른 하나는 그것이 구상적이든 완전히 비구상적이든 다분히 기하학적인 추상성을 보여주는 경우이다. 마치 디자

그림 16 김환기,〈론도〉, 1938년, 캔버스에 유채, 61×71.5cm. ⓒ(재)환기재단·환기미술관

인 전공의 학생들이 주로 하는 면 분할과 인접색의 조화를 익히는 구성composition 과목 같은 성격을 띤다. 전자의 예시로는 칸딘스키의 초기 추상 진행과 흡사해 보이는 김환기의 1958년 작품 〈달과 산〉을 꼽을 수도 있겠지만, 같은 조형적 개념임에도 이보다 더 압축되어 보이는 1957년 장욱진의 〈달밤〉그림 17을 들 수 있다. 후자의 예로는 전자의 예 보다는 훨씬 앞선 시기의 작품인 1938년 김환기의 〈론도〉그림 16나 비슷한 시기에 그려진 유영국의 비구상 구성회화를 들 수 있다.

그런데 그것의 예로서 제시된 그림들은 모두 전자든 후자든 하나의 시점에서 진행된 원근법상의 왜곡 정도만을 한 화면에 담았을 뿐이라는 한계가 있다. 그러나 장욱진은 여러 시점에서 관찰한 대상을 동시에 한 평면에 조합해놓았다. 사실 우리는 실증적으로 과연 장욱진이 얼마만큼 입체주의의 이론에 대해 알고 있었는지 모른다. 그러나 당

그림 17 〈달밤〉, 1957년, 캔버스에 유채, 37.5×45cm, 개인 소장

그림 18 강세황姜世晃, 〈영통동구도靈通洞口圖〉,《송도기행첩》제 7면, 1757년, 종이에 담채, 32.8×53.4cm, 국립중앙박물관 소장

———— 12

자신의 작품에 관한 조형이론을 장욱진이 논리적이거나 구체적으로 밝힌 예는 거의 없으며, 오히려 작가는 자신의 작업태도나 습관 또는 자신의 일상성에 관한 진술을 많이 남겼다. 그는 또한 조형에 있어서의 이론이나 논리적인 접근이 작품의 창작에 그리 도움이 되지 않는다고 생각했다. 이러한 관계로 미루어 보아 그가 서구 현대미술의 이론적 체계를 흥미 있게 들여다보지는 않았을 것이다.

시 조형적 경향을 미루어보건대 장욱진이 서구 현대미술에 대한 인식이 남들보다 뛰어나 입체주의의 영향을 나름대로 응용해 두 시점의 대상을 한 화면에 그린 것 같지는 않다.[12] 그것은 전적으로 유아의 표현방법을 사용한 그의 독창성에 기인한 결과이다. 〈소녀〉에서 〈독〉으로, 〈독〉에서 〈모기장〉으로 전개된 장욱진의 추상성은 서구와의 상대적인 비교 없이도 이유 있게 발전한 것으로 보인다.

추상에 관한 한국 현대미술의 해석은 지나치게 서구 추상미술의 진행범위 내에서 파악하려는 경향이 있어왔다. 그렇다고 현대적인 의미에서의 추상성에 관한 서구미술의 영향을 부정하자는 것은 아니다. 영향은 영향이고 아닌 것은 아니다. 영향과 수용의 불분명한 경계선에서 그냥 얼버무려 넘어가기보다 좀 더 분석적인 해석으로 파헤칠 필요가 있다. 적어도 해방과 한국전쟁을 전후한 공간에서 박수근, 이중섭, 장욱진의 작품에는 추상에 관한 서구적인 인식보다 동양적인 혹

그림 19 유영국, 〈Work〉, 1975년, 캔버스에 유채, 65×65cm, ⓒ유영국미술문화재단

은 전통적인 인식이 더욱 강했다. 실제로 박수근 작품에 나타나는 세
필의 선이나 이중섭의 자유로운 선의 익숙함 등은 애당초 선에서 출
발한 전통회화의 연장선상에서 이해해야 할 것이다.

'추상'이라는 용어를 사용하지 않았을 뿐 서구식 개념의 추상성은 이미
오래전부터 동양회화에 있어왔다. 가령 1700년대 강세황의《송도기행
첩》그림 18은 비록 서양식의 명암법을 차용했으나 윤곽선이 돋보이는
기하학적 바위들의 형태는 놀랄 만한 추상성을 보인다. 이러한 작품의
연장선상에서 유영국의 1975년 〈Work〉그림 19에 나타난 추상적 성격
의 맥락을 파악할 수도 있다. 유영국의 경우 서구의 색면추상만큼 색면
의 기하학적 처리가 매우 강해 전통과 단절된 것처럼 다가오지만, 얼마
든지 전통적 맥락에서 미술사적 해석을 전개할 개연성도 있다.

장욱진의 경우도 마찬가지다. 특히 사상적인 측면에서의 한 예로 1950년
대 작가의 다음과 같은 글에서 그가 새로운 것과 전통적인 것의 이상

적인 합일을 뚜렷이 인식하고 있음을 보여준다.

(……) 지금까지 있었던 질서의 파괴는 단지 파괴로서 결말을 지어서는 안 된다. 개성적인 동시에 그것은(그림의 발상과 방법) 또한 보편성을 가진 것이 아니어서는 안 된다. 즉 있었던 질서의 파괴는 다시 그 위에 이루어지는 새로운 질서일 때만 의의가 있다는 말이다. 그러니까 항상 자기의 언어를 가지는 동시에 동시대인의 공동한 언어를 또한 망각해서는 아니 된다. 이런 점이 오늘날 작가들의 고민이 아닐 수 없다.[13]

장욱진의 경우 여기서 말하는 "질서의 파괴"란 자신의 독창적인 스타일을 의미하는 것이다. "동시대인의 공동한 언어"란 끊이지 않는 전통과 현실의 맥락 내에서만 새로운 질서의 진정한 가치를 발휘할 수 있다는 것을 의미한다. 이러한 "고민"은 곧 작가 자신의 정체성에 관한 고민이기도 하다.

전통적인 것과 새로운 것의 관계에서 독창성의 배분이 곧 작가 자신의 정체성에 관한 갈등 혹은 고민과 직결된다면, 1960년대 초반 장욱진의 순수 추상작품을 과연 어떻게 평가해야 할 것인가 고민해볼 필요가 있다. 그렇게 많은 양은 아니나 장욱진은 그 시기에 일련의 앵포르멜 방식의 비재현적non-representational이며 비대상적non-objective인 추상작품을 제작했다. 이러한 양상은 두말할 필요도 없이 새로운 것으로서의 서구 혹은 서구의 영향을 받은 당시 일련의 청년 작가들의 스타일을 재수용한 것임에 틀림없다. 가령 그러한 추상성을 자연 대상에 적용시킨 1963년 작품 〈덕소 풍경〉그림 20은 개념과 기법상 장성순의 1961년 〈0의 지대〉그림 21와 같은 맥락으로 이해할 수 있다. 감각적인 측면에서 즉흥적이면서도 우연적인 추상의 질감을 얻어내는 작가

─── 13
장욱진, 〈발상과 방법〉,《문학예술》, 1955년 6월호, p.103.

그림 20 〈덕소 풍경〉, 1963년, 캔버스에 유채, 37×45cm, 개인 소장

그림 21 장성순, 〈0의 지대〉, 1961년, 캔버스에 유채, 79×99cm, 개인 소장

의 능력은 스타일이 바뀌어도 믿어 의심할 바 없다. 장욱진의 1964년 작품 〈무제〉그림 22는 이미 앵포르멜의 경지를 넘어 오늘날 한국적 미니멀리즘이라 부르는 경향의 형식적 요소까지도 보여준다.

앵포르멜의 영향 탓인지 1960년대 장욱진의 작품들은 유독 표면의 질감 처리에 많은 관심을 기울였다. 그러나 이러한 질감에의 관심만 남긴 채 장욱진은 더 이상 앵포르멜 경향의 추상작품을 제작하지 않는다. 그러므로 1960년대 초반은 그가 유일하게 몇몇 순수 추상회화 작품을 남긴 시기였다. 장욱진의 형태에 관한 심리적인 측면에서 순수추상의 기틀은 이미 1960년대 이전부터 있어왔다. 때문에 어떤 측면에서는 순수 추상회화를 시도한 시기는 그 이전 시기의 스타일과 이유 있는 연관성을 가지고 진행되었다. 가령 앞서 언급한 1964년의 〈무제〉에는 형태나 색감에 있어 거의 〈모기장〉그림 15 참조의 후속작인 듯한 스타일의 연속성이 존재한다. 두 작품의 궁극적인 차이는 결국 어떠한 대

그림 22 〈무제〉, 1964년, 판지에 유채, 53×45cm, 삼성문화재단 소장

상을 염두에 둔 최소한의 형상성의 이미지가 존재하느냐 하지 않느냐에 있다. 이 시점에서 장욱진은 결국 그 이전부터 진행되어왔던 스타일을 계속 유지해나가며 순수 추상성에 관한 관심을 떨쳐버린다.

여기서 앵포르멜식의 새로운 경향으로 전환하지 않고, 다시 말해 변화를 택하지 않고 옛 스타일을 고집한 이후 장욱진의 작품성을 어떻게 평가할 것인가? 한 작가가 자신의 스타일을 바꾼다는 것은 특히 이 시대에는 엄청난 일이다. 특히 새로움과 변화에 있어 심리적으로나 윤리적으로 그리 높은 점수를 주지 않는 유교적 전통의 심성이 모더니스트인 장욱진에게도 있었을 것이다. 그러나 중요한 것은 변화했느냐 혹은 변화하지 않았느냐에 있지 않다. 그보다 중요한 것은 변화에 대한 진정성이다. 가령 타성적으로 또는 세속의 안이함으로 변화의 조짐이 보이지 않는 작품들은 세인의 오랜 사랑을 받을 수 없다. 갈등에서의 치열한 작가적 투쟁 없이 감각적인 외형과 유행적인 변화를 지향한 작품 역시 그 진가는 오래가지 못한다.

장욱진은 원천적으로 그의 성격상 삶과 작품의 진정성을 버릴 수 없는 작가이다. 그러한 진정성이 때에 따라서는 일상에서 극단적인 생활상으로 나타나기도 했다. 작품에 나타난 진정성 역시 그러한 생활의 연장선상에서 풀이할 수 있다. 한 예로 그렇게 순수하게 노출되었거나 혹은 관조적인 일상을 지닌 그가 작업에 관한 한 놀라울 정도의 집중력과 이성적인 힘을 발휘한다는 사실이다. 따라서 그의 균형과 절제의 함축적인 상징기제들은 유아적이거나 유희적이기보다는 지극히 어른스럽고 이성적인 통제력의 결과로 보아야 할 것이다. 이러한 경향은 1970년대 이후 더욱 두드러지며, 그 진정성의 내용과 형식은 더욱 이상적이거나 관념적이면서도 한편으로는 더욱 자유스러워진다.

장욱진 작품의 구성요소로 사용되는 시각적 상징들은 열 손가락 안에

○
조형적
일관성과
인간적
진정성

꼽을 만큼 지극히 제한된 것들의 반복으로 나타난다. 이것은 마치 옛 문인화가들이 몇 안 되는 산수화의 구성요소로 늘 반복되는 관념적인 풍경을 그려내는 전통과 그 맥을 같이 한다. 좀 더 설명적인 그림으로서의 요소가 풍부했던 1950~60년대에 비하면, 1970년대 이후부터는 더욱 상형화되거나 도상학적인 문자 역할을 한다. 이러한 요소들은 작가의 관념적인 마음 풍경을 전달하기 위한 의미로 작동할 뿐, 그림을 설명하거나 상징하기 위한 것이 아니다. 이런 측면에서 "절제된 선에서 이루어진 기호는 (…) 표현하는 것이 아니라 순수히 의미할 뿐인 그러한 상징"성을 갖는다는 오광수의 지적은 합당하다.[14]

또한 한 시대의 공동한 조형언어로서의 도상학적 의미를 부여한다는 측면에서 서구식의 클레나 미로의 초현실주의적 방법과는 다르다. 지극히 개인적인 내면의 심상을 표현한 클레나 미로의 작품에 등장하는 기호적이거나 상형적인 조형요소들은 직접적인 도상으로서의 역할은 할 수 없다. 오로지 그것들의 추상성을 풀어내는 도상학적인 해석만이 가능할 뿐이다. 그들의 기호나 상형은 도상이라 하기에는 너무나 개인적이며 은밀하므로 한 시대의 공동한 언어로서의 구실을 할 수 없다.

이러한 차이는 장욱진의 1976년 작품 〈팔상도〉그림 23를 미로의 1923년 〈사냥꾼〉그림 24이나 클레의 1939년 〈황홀경〉그림 25과 비교해보면 구체적으로 드러난다. 장욱진은 〈팔상도〉에서 '붓다의 일생'이라는 설화의 의미를 전달하고자 했다. 이는 불교에 관한 지식이 조금이라도 있는 사람이라면 누구나 쉽게 그 뜻을 알아차릴 수 있는 도상학적 조형요소가 뚜렷하게 드러난다. 그런데 이러한 장욱진의 경우와는 달리, 클레는 의미의 전달이라는 측면보다 자신의 내면을 표현하고자 하는 독자적인 상징체계가 강하다. 또한 미로는 오히려 되도록이면 남들이

—— 14
오광수, 〈장욱진, 조형의 초극〉, 《한국 현대화가 10인》 (열화당, 1976), p.70.

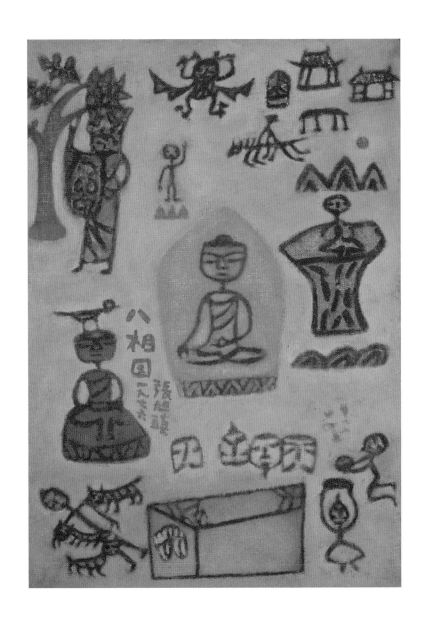

그림 23 〈팔상도〉, 1976년, 캔버스에 유채, 35×24.5cm, 개인 소장

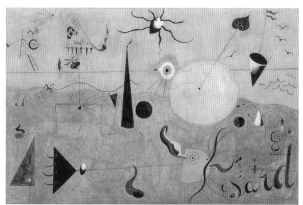

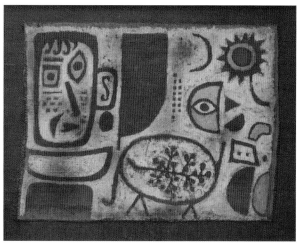

그림 24　호앙 미로Joan Miró, 〈사냥꾼The hunter(Catalan landscape)〉, 1923년,
캔버스에 유채, 64.8×100.3cm, MoMA, New York(위)

그림 25　파울 클레Paul Klee, 〈황홀경Rausch〉, 1939년, 천 위에 혼합재료,
65×80cm, Lenbachhaus, Munich(아래)

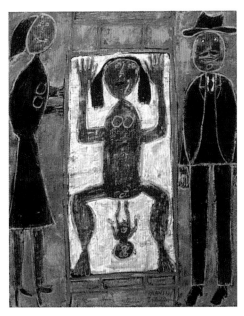

그림 26 장 드뷔페Jean Dubuffet, 〈출산Childbirth〉, 1944년, 캔버스에 유채, 100×81cm, MoMA, New York.

알아차리기 힘들게 기묘한 생물학적 형태의 이미지를 사용했다. 그렇기에 이 두 작가는 조형의 근본적인 성격상 장욱진과 그 개념을 달리한다.

굳이 장욱진과 비슷한 조형개념을 소유한 작가를 서구에서 찾는다면 클레나 미로보다 드뷔페 쪽이 훨씬 가깝다. 가령 드뷔페의 1944년 〈출산〉그림 26과 장욱진의 1978년 작품 〈가족〉그림 27은 물론 두 그림이 발상의 조형적 근원은 다르지만, 유아적 발상의 스타일과 도상학적 요소가 뚜렷하다는 측면에서 겹친다. 이 두 작가의 작품을 일차적인 상징체계에 있어서 좀 더 형태적으로 왜곡시켜 의미를 알아차리기 힘들게 그린 미로나 클레의 작품에 비해 조형의 지성적인 충족감이 덜하다든지

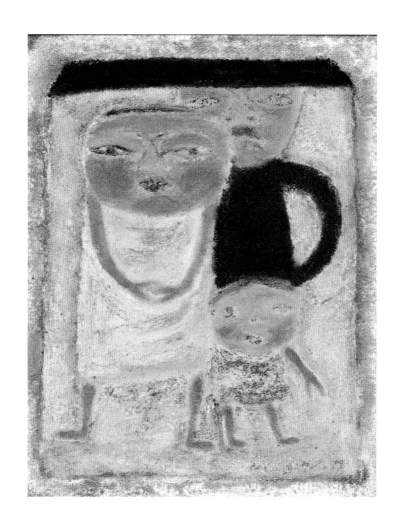

그림 27 〈가족〉, 1978년, 캔버스에 유채, 17.5×14cm, 개인 소장

추상성이 떨어진다고 평가할 수는 없다. 작품 발상의 근원이 다르고 각각의 미학적인 근거가 객관적으로 다르기 때문이다. 결국 평가의 문제는 다시 진정성의 문제로 돌아와서 생각해야 할 것이다.

1980년대 들어 장욱진의 그림에는 눈에 띄게 전통적인 문인화나 민속화 분위기가 짙게 나타난다. 〈소녀〉에서부터 출발한 이러한 인간에 대한 애착과 표현의 경향은 1979년 부인 이순경 여사를 마치 민속적인 종교의 삼신할미처럼 표현한 작품, 나아가 좀 더 동양적인 달관의 자유로운 필치로 사람을 그린 1986년의 '먹그림'그림 28에서 정점에 다다른다.

여기서 흥미로운 점은 사람을 주제로 한 앞의 세 작품이 형식적으로 모두 다른 형태를 보여주지만 조형의 심리학적인 측면에서는 어떤 일관성을 유지하고 있다는 사실이다. 화면을 꽉 채운 인물의 구도라든가 유난히 얼굴이 크고 다리는 짧다든지, 또는 인물을 제외한 군더더기 요소가 없는 것 등에서 변화에 대한 장욱진의 조형적인 특징이 발견된다. 변화하되 하나의 일관된 맥을 형성하고 있는 것이다.

이러한 일관된 맥을 보여주는 가장 극적인 예는 1951년의 〈자화상〉그림 4 참조과 그의 마지막 무렵의 작품 〈밤과 노인〉그림 29이다. 1951년 화가는 서른다섯의 젊은 서커스 단원 같은 가진 것 없는 서구식의 모더니스트로 화면의 길 끝에 서 있다. 그는 자신이 걸어가야 할 막막한 부분을 심리적으로 남겨놓았다. 이 그림과 장욱진의 생애 마지막 즈음의 그림은 너무나 똑같다. 일흔넷의 나이로 집과 아이와 나무, 그리고 까치를 남겨놓고 한번 꾸부러져 하늘로 이어진 길 위에서 하늘의 달과 함께 유유자적 걸어가는 1990년의 화가 모습을 보라. 이러한 일관성의 조형적인 맥락은 억지로 꾸미거나 기억해서 될 일이 아니라 삶과 작품과 화가 자신에 임하는 진정성에서 오는 것은 아닐까? 〈불사

그림 28 〈불공〉, 1986년, 한지에 먹, 28×18cm, 개인 소장

그림 29 〈밤과 노인〉, 1990년, 캔버스에 유채, 41×32cm, 개인 소장

그림 30 주신(周臣, 혹은 당인唐寅), 〈불사의 꿈The Thatched Hut of Dreaming of an Immortal〉 (부분), 명대, 종이에 수묵채색, 28.3×103cm, Freer Gallery of Art, Washington D.C.

의 꿈〉그림30에서 중국 명나라 주신周臣은 불멸의 도인이 되어 하늘을 걷는다. 20세기의 한 생애를 그러한 진정성으로 득도한 화가가 하늘을 걷는 듯 자신의 모습을 그렸다는 평가는 지나치게 낭만적일까? 바로 이 지점이 부각되어야 할 장욱진의 새로운 미술사적 가치인 것이다.

3

작은 그림, 큰 주제

○

프레임과
스케일의
치밀한 운용

장욱진의 그림은 작다. 작게는 엽서 크기에서부터 크게는 가로, 세로의 길이가 30~40cm를 넘어가지 않는 작품들이 대부분이다. 그림이 작거나 크다는 것은 사각형의 프레임frame에 둘러싸인 캔버스의 평면 공간의 규모scale를 말한다. 그림이란 프레임으로 구획 지은 제한된 공간 내에서 온갖 가상의 세계가 작가에 의해 만들어지는 장소이다. 이것이 그림의 가장 기본이 되는 물리적인 조건인 셈이다. 여기에 작가는 자신이 원하는 주제의 구성방식, 즉 포맷format을 만들어나가며 작품을 완성한다. 흔히 우리가 즐겨 사용하는 '조형'이란 개념이 여기에 해당한다.

그림의 공간은 물리적인 비례 법칙, 가령 그림 크기를 30호니 100호니 하는 등 '호수'로 측정해 그 규모를 결정하는 프레임의 공간이다. 그러나 그 공간은 인간의 상상력에 따라 비례의 법칙을 벗어난 우주가 될 수도 있다. 프레임 공간에 포맷의 구조와 내용에 따라 그려진 이미지들이 시공간을 초월해 확대, 재생산될 수 있기 때문이다. 요컨대 그림은 규모에 의해 그 가치의 질적인 평가가 이루어질 수 없다. 크기에 관한 물리적인 비례의 비교가 이론적으로 성립되더라도 일단 독립된 프레임은 그것을 운용하는 작가의 의도에 따라 그 자체 내에 무한한 포맷과 이미지의 가능성을 품고 있는 유비쿼터스 세계인 것이다.[15] 장욱진의 작은

---- 15

스케일scale과 포맷format에 관해서는 다음을 참조할 것.

David Summers, 《Real Spaces: World Art History and the Rise of Western Modernism》 (New York: Phaidon Press, 2003), pp.414~415.

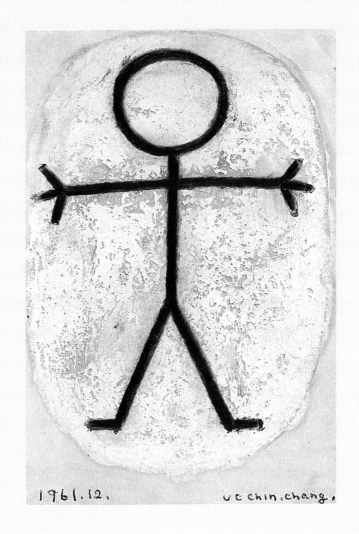

그림 31 〈사람〉, 1961년, 종이에 유채, 15×10.5cm, 삼성문화재단 소장

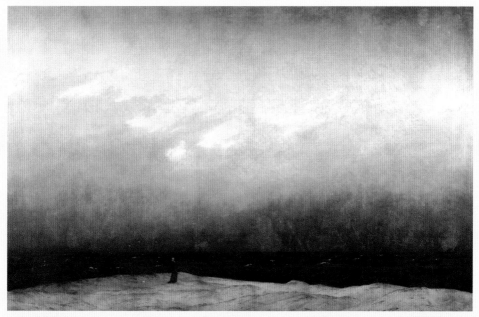

그림 32 카스파 프리드리히Caspar D. Friedrich, 〈바닷가의 수도승Monk by the sea〉, 1808~1810년, 캔버스에 유채, 110×172cm, Alte Nationalgalerie, Staatliche Museen, Berlin

그림들이 바로 이렇다. 텅 빈 큰 화면에 점 하나 찍어놓고 억대를 호가하는 작품이나, 장욱진의 엽서만 한 작은 그림이 비싸야 하는 이유가 바로 여기에 있다.

좀 더 구체적인 예를 들어보자. 장욱진이 도상icon처럼 즐겨 그리는 사람의 모습 중에서 흔히 어린아이들이 그릴 법한 〈사람〉그림 31을 보자. 사람의 형상을 일획의 선으로만 처리했다. 무슨 기호처럼 추상화된 이 형상은 주어진 화면 전체를 차지할 만큼 대담성을 보이고 있지만, 주어진 화면은 고작 엽서 한 장 크기이다. 거기에 그려진 사람의 실제 크기는 10cm 정도에 불과하나 프레임으로 제한된 화면 전체에 꽉 들어찬 모습이므로 작게 느껴지지 않는 것이다. 여기서 우리는 작품의 프레임과 포맷의 스케일 간의 미묘한 시지각적 관계를 인식할 수 있다. 이것이야말로 그림의 묘미가 아닐까, 하고 반문해본다. 물리적인 비례법칙에 의한 여러 크기의 프레임이라 하더라도 각각의 프레임은 그 크기의 비례와 상관없이 독립된

공간인 동시에, 거기에 그려지는 재현적이거나 표현적인 이미지의 크기에 따라 주제와 대상에 관한 여러 상상의 가능성을 체험하는 관람자의 공간이기도 하다.

좀 더 이해를 돕기 위해 풍경을 주로 그린 독일 낭만주의 화가 카스파 프리드리히Caspar D. Friedrich가 그린 〈바다의 수도승Monk by the Sea〉그림 32을 보자.

무언가 끈적하고 칙칙한 망망대해의 냄새와 두려움, 그리고 무한함의 공허가 서린 바다를 관조하는 수도승의 조그만 뒷모습이 눈에 들어온다. 프레임 공간에서 배경에 비해 상대적으로 아주 작게 그려진 '수도승'은 장욱진의 '사람'과 아주 다르다. 이 작품의 프레임과 스케일의 계량적인 관계에서 파생되는 가상세계의 분위기는 분명 수도승의 조형적 크기에서 비롯한다. 문화와 화법 면에서 전혀 다른 문맥이지만 장욱진의 〈사람〉이 '천상천하 유아독존'의 추상적인 모습으로 인간의 존재에 관한 질문이라 한다면, 프리드리히의 〈바닷가의 수도승〉 역시 그에 상응하는 종교적 심성을 내포한 작품이라 할 수 있다.

장욱진은 그가 직관으로 터득했든 아니면 동서양의 이미지에 대한 시지각적 영향을 받았든, 그림이 이루어지는 물리적인 프레임과 스케일 간의 관계를 일찍부터 깨닫고 있었다. 1939년의 〈소녀〉그림 2 참조나 1949년의 〈독〉그림 3 참조도 마찬가지의 포맷이다. 프레임과 상관없이 대상의 비례를 무시하고 화면을 가득 채운 '소녀'와 '독'은 재현적이지만 스케일에 의해 재현을 벗어난 비현실적인 무엇으로 우리의 시지각을 가상세계로 이끈다. 스케일의 조정에 의해 '계량적인 가상의 세계metric virtuality'를 만들어낼 수 있다는 지극히 이성적인 화가의 판단이 반영된 것이다. 이 두 작품이 무언가 잘못 그린 것 같아 어눌해 보이지만, 그 어눌함이 우리의 상상을 자극하는 이유는 스케일에 관한 화가의 이성적인 조정 때문이다.

그렇다면 장욱진은 자신의 작은 그림을 운용하는 나름대로의 형식적인 어법이 있지 않았을까? 그냥 이것저것 그때그때의 기분에 따라 주제를 설정하고 포맷을 구상하고 이미지들을 배치했을까? 이것 역시 그렇지 않다는 것이 나의 형식주의적 해석의 관점이다. 포맷을 구성하는 방식에 있어서 장욱진이 선호하는 몇 가지 유형이 있다. 이 유형들은 장욱진의 전체 그림들을 풀이할 수 있는 형식적인 단서가 되며, 각 유형별 형식에 따라 반복regularity, 조화uniformity, 그리고 변화transformation의 조짐들이 작품에 나타난다. 이런 까닭에 화가는 작지만 치밀하게 화면을 관리했으며, 아이처럼 그린 그 이면에는 매우 논리적이고 이성적인 나름대로의 조형방식formating을 작품에 구사했다.

○

조형방식의
형식주의적
해석

지금부터 좀 더 구체적으로 장욱진의 조형방식을 살펴보자. 첫 번째 양식양식 1은 〈소녀〉나 〈독〉과 같은 초기 작품에서부터 출현하는 스타일로, 이미지를 화면에 꽉 채워 그림으로써 오광수의 표현을 빌리자면 "구심성이 강한 구도"를 만드는 방식이다.[16] 이러한 포맷의 대상으로 장욱진 작품에 가장 많이 등장하는 것은 나무이다. 1954년의 〈거목〉그림 33과 1958년의 〈까치〉그림 34에 등장하는 나무를 비교하면 이 양식을 선호한 화가의 의도를 쉽게 간파할 수 있다.[17] 알아차릴 수 없을 정도로 추상화된 1958년의 나무는 제한된 프레임 공간에 한 겹의 타원형 레이어layer를 설정한 것과 같은 효과를 갖는다. 이후 장욱진은 '양식 1'과 같은 사각형이나 타원형 레이어를 즐겨 사용한다. 이러한 포맷의 조형적인 실제 효과는 무엇일까? 우선 프레임의 한정된 공간을 최대한 활용하기 위한 방편이 된다. 거기에 한 겹의 레이어를 덧칠하거나 덧칠한 레이어 공간을 다시 긁어냄으로써 화면의 밀도감을 한층 더 높일 수 있는 장치가 된다. 레이어는 구성 이미지들의 균형을 잡아주면서 그들 사이에 조화와 통일을 부여하는 역할로서도 작용한다. 인물이 주제인 1970년의 〈진진묘〉그림 6 참조, 1972년의 〈아이〉그림 35, 풍경을 추상화한 1973년의 〈새와 나무〉그림 36, 심지어 1978년의 〈가족〉그림 26 참조에서는 집 자체가 레이어의 역할을 동시에 수행하기도 한다.

―――― 16

오광수, 〈한국적 미의식과 이념적 풍경〉, 《월간미술》, 1991년 2월호, p.50.

―――― 17

한때 서울대학교 미학과 강사였던 주한미국공보원장 맥터가트Athur J. Mc Taggart는 장욱진의 거목을 '스콜라적인' 나무로, 그 이후 좀 더 추상화된 나무를 '플라톤적인' 나무라고 평했다. 미학자다운 해석이다.

양식 1

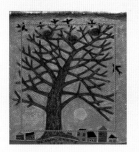

그림 33

그림 34

그림 35

그림 36

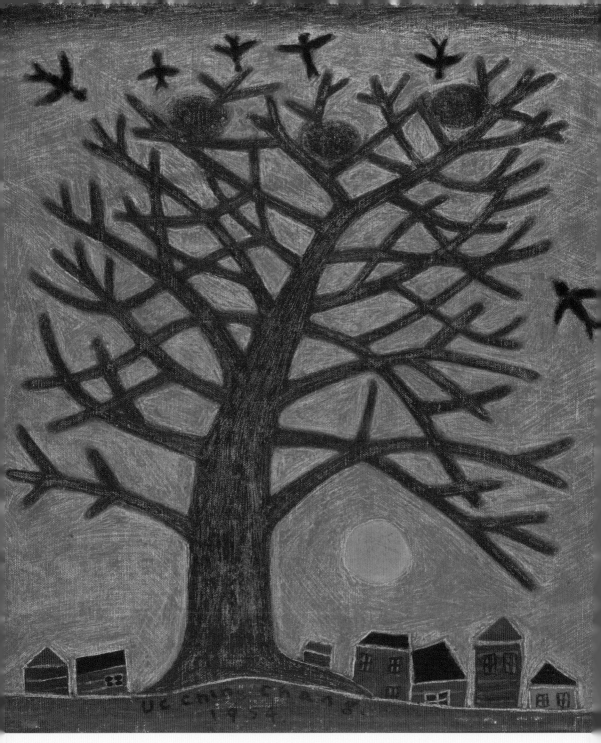

그림 33 〈거목〉, 1954년, 캔버스에 유채, 29×26.5cm, 한솔홀딩스 소장

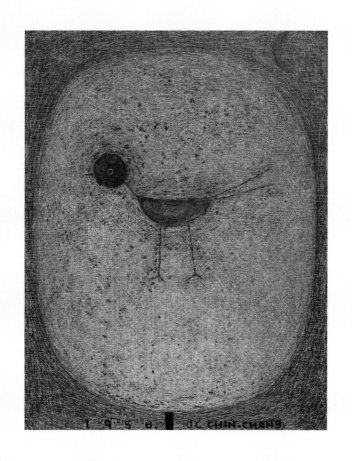

그림 34 〈까치〉, 1958년, 캔버스에 유채, 42×31cm, 국립현대미술관 소장

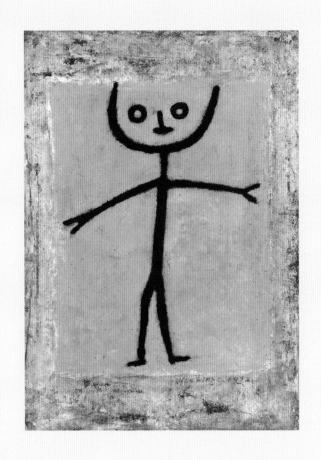

그림 35 〈아이〉, 1972년, 캔버스에 유채, 29×21cm, 개인 소장

그림 36 〈새와 나무〉, 1973년, 캔버스에 유채, 35×27.4cm, 개인 소장

후반기 작품으로 갈수록 위와 같은 레이어 구조는 점차 사라진다. 장욱진은 아마도 질감 효과로 화면의 밀도감에 주력했던 시기와 달리, 점차 동양화의 수묵이나 수채화처럼 화면의 질감이 묽고 엷어지면서 레이어의 필요성을 느끼지 않았을 것이다. 그러나 화면의 레이어를 염두에 두지 않았다 하더라도 작은 화면이기에 그 공간을 최대한 활용하려는 방편으로 화면을 꽉 채운 듯한 공간배치양식 2를 선호한다. 레이어는 사라졌지만 형식상 개념은 동일하므로 '양식 1'의 변형인 셈이다. 이럴 경우 주제를 형성하는 이미지들은 대개 장방형의 위치에 자리 잡음으로써 보는 이에게 안정감을 준다. 풍경을 배경으로 하는 1973년의 〈아이 있는 풍경〉그림 37, 1975년의 〈길〉그림 38, 우리네 전통 사찰의 배치를 감안한 1978년의 〈사찰〉그림 39 등이 이러한 구도의 예로 적합하다. 산과 나무와 집 그리고 아이들은 레이어가 구심점으로 적용되었던 이전의 작품들과 비교할 때 서술적인 태도로 변화했다. 이러한 구도는 1973년경부터 출현하는데, 이 시기는 밝고 화려한 색감을 적용하기 시작한 시기와 일치한다. 동양화풍의 느낌이 있어서인지 레이어 구조가 사라지면서 그림은 보다 서정적이고 편해졌다.

양식 2

그림 37

양식 3

그림 38

'양식 2'에서 살펴본 장방형의 사각형 구도는 때에 따라 2개의 삼각형을 거꾸로 엎어놓은 구도양식 3로 변용되어 나타나기도 한다. 이 경우 수평에 해당하는 삼각형의 밑변이 화면 위 아래를 떠받치므로 안정된 포맷을 유지하면서도 빗변이 형성하는 대각선의 심리적인 동세로 말미암아 좀 더 다이내믹한 화면을 구성한다. 1978년의 〈언덕 위의 소〉그림 40가 이러한 구도의 한 예다. 화면 아래 두 그루의 나무와 화면 위의 해가 삼각형을 이루고, 화면 위 두 개의 산과 화면 바닥의 강아지가 역삼각형을 이룸으로써 2개의 삼각형을 반대로 포개놓아 별과 같은 포맷을 형성했다. 화면 정중앙의 정자를 중심으로 장방형의 위치에 이미지들이 포진하고 있으므로 편안하게 보이지만, 한편 허공에 떠 있는 듯한 정자는 그 주위가 여백인 지라 언뜻 시공간의 경계를 넘어선 초현실의 분위기도 감돈다. 구심점이 강한 나무를 중심으로 장방형의 네 위치에 두 채의 집과 까치와 푸른 달을 배치한 1987년의 〈나무〉그림 41 역시 '양식 3'의 포맷인데, 〈언덕 위의 소〉와 마찬가지로 매우 의도적인 화가의 화면 구성법을 보인다양식 3-1.

그림 39

양식 3-1

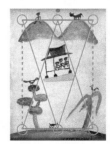

그림 40

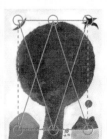

그림 41

그림 37 〈아이 있는 풍경〉, 1973년, 캔버스에 유채, 33×24cm, 개인 소장

그림 38 〈길〉, 1975년, 캔버스에 유채, 30.5×22.8cm, 개인 소장

그림 39 〈사찰〉, 1978년, 캔버스에 유채, 27.2×16.2cm, 유족 소장

그림 40 〈언덕 위의 소〉, 1978년, 캔버스에 유채, 39×29cm, 유족 소장

그림 41 〈나무〉, 1987년, 캔버스에 유채, 41×32cm, 개인 소장

레이어를 설정하는 '양식 1' 포맷과 함께 아마도 장욱진의 작품 중에서 가장 많이 등장하는 포맷은 역시 삼각형이다. 르네상스 이후 가장 보편적인 구도로 라파엘의 성모 마리아 같은 작품들을 연상하면 쉽게 와 닿는다. 1976년의 〈집과 나무〉그림 42 같은 작품이 전형적인 삼각형 구도양식4이다. 이 구도는 화가의 초기 작품에서부터 후반기까지 꾸준히 반복해 등장한다. 1988년의 〈절벽 위의 도인〉그림 43이나 같은 해의 〈강 풍경〉그림 44에서 차용한 삼각형 구도양식 4-1는 안정되고 편안한 도가적 정서를 담기에 적절했을 것이다. 같은 삼각형 포맷이라 하더라도 〈절벽 위의 도인〉은 강한 사선을 이루는 나무와 비스듬히 솟은 바위로 활기차 보이고, 〈강 풍경〉에는 초기 작품과 형식적인 연장선상에서 바탕을 한 겹 덧씌운 레이어의 화면이 다시 등장한다.

양식 4

그림 42

양식 4-1

그림 43

그림 44

그림 42 〈집과 나무〉, 1976년, 캔버스에 유채, 16×24cm, 개인 소장

그림 43 〈절벽 위의 도인〉, 1988년, 캔버스에 유채, 44×36.5cm, 소장처 미확인

그림 44 〈강 풍경〉, 1988년, 캔버스에 유채, 34.2×26.2cm, 개인 소장

그림 45 김환기, 〈피난열차〉, 1951년, 캔버스에 유채, 37×53cm, ⓒ(재)환기재단·환기미술관

지금까지 살폈던 포맷들이 기하학적 형태들이었다면 앞으로 살필 세 가지의 유형은 모두 선line적인 움직임, 즉 수평선양식 5과 수직선양식 6 그리고 대각선양식 7의 구성방식이다. 수평적인 구도의 작품은 동서고금을 막론하고 이야기를 그림으로 풀어놓듯 서술적인 형태를 담기에 적절한 구도이다. 대표적인 예를 든다면 1951년 김환기의 〈피난열차〉그림 45이다. 장욱진의 초기 작품 중 1951년의 〈나룻배〉그림46가 이러한 포맷으로서 수평적인 내러티브 구도이다. 1975년 작품 〈나무 위의 아이〉그림 47, 1978년 작품 〈가로수〉그림 48, 1977년 작품 〈가족도〉그림 49 등이 대표적인 수평 구도인데 관람자에게 자신의 일상처럼 쉽게 다가오는 정감의 그림이다.

양식 5

그림 46

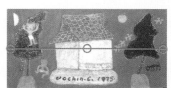

그림 47

그림 48

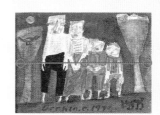

그림 49

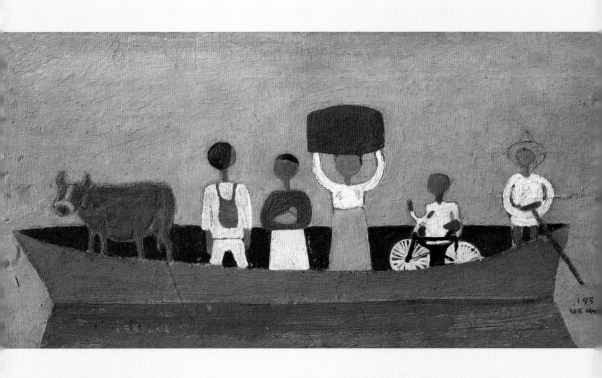

그림 46 〈나룻배〉, 1951년, 나무판에 유채, 14.5×30cm, 국립현대미술관 이건희컬렉션

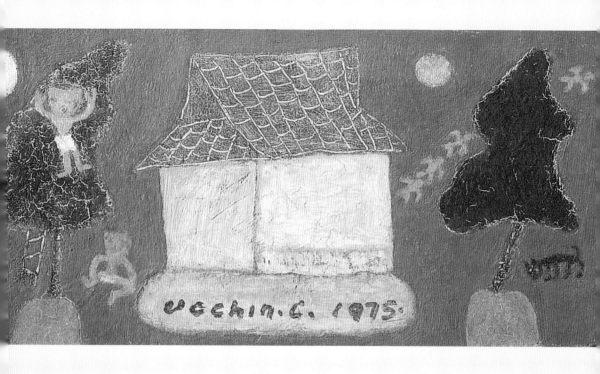

그림 47 〈나무 위의 아이〉, 1975년, 캔버스에 유채, 14×24cm, 개인 소장

그림 48 〈가로수〉, 1978년, 캔버스에 유채, 30×40cm, 개인 소장

그림 49 〈가족도〉, 1977년, 캔버스에 유채, 12.5×17.5cm, 개인 소장

때로는 수평의 연장선상에서 화면을 수평의 세 면으로 분할한 변형 구도양식 5-1를 사용하기도 했다. 이 경우 레이어를 설정하는 것과는 약간 그 개념이 다른데 분할한 세 면에 각기 다른 시공간의 이야기를 층별로 나열할 수 있는 장점이 있다. 1968년의 〈월조月鳥〉그림 50가 대표적인 예이다. 달밤에 새가 날아가는 간결한 이미지의 바탕이 세 부분으로 나뉘어져 있다. 1969년《공간》잡지 1월호에 새가 없는 이 그림이 실려 있는 것으로 보아 화면의 분할을 처음에는 순수추상의 한 단계로 생각했던 것이 아닐까 추측해본다. 같은 해의 해와 달, 산, 그리고 강을 추상화한 작품 〈무제〉그림 51와의 연관성으로 짐작컨대 형상성을 배제해 보다 함축적인 추상으로 만들었으나 이미 순수추상을 접은 화가의 성정에 맞지 않아 나중에 새를 추가한 것이 아닌가 싶다. 1977년에 제작한 〈소〉그림 52와 〈소와 돼지〉그림 53가 전형적인 화면의 분할방식을 보여주는 작품이다. 앞의 소가 분할의 대부분을 차지하게끔 삼등분한 반면에 뒤의 작품에서는 소와 돼지의 분할 부분을 강조하면서 화면이 사등분된다. 두 그림 모두 상단의 좁은 띠에는 해와 달이 떠 있는 마을, 그리고 하단의 분할 면은 땅으로 처리했다. 이는 마을을 형성하는 동물 공동체로서의 가족을 이야기하기에story telling 적합하므로 이러한 화면 분할방식을 차용한 것이다.

양식 5-1

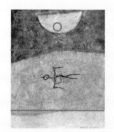

그림 50

그림 51

그림 52

그림 53

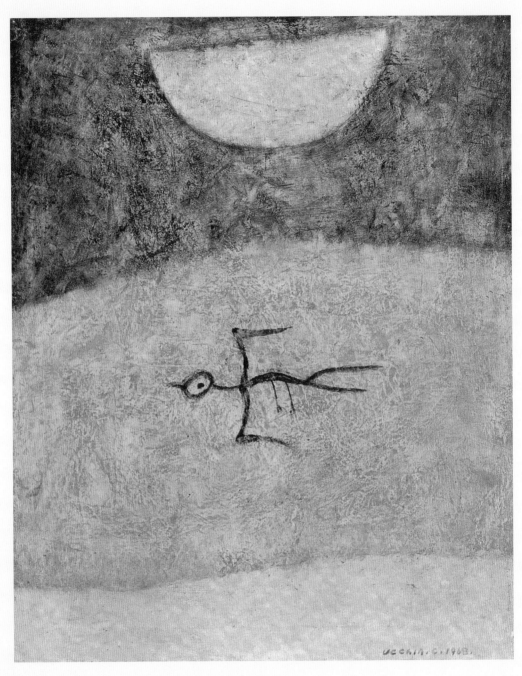

그림 50 〈월조〉, 1968년, 캔버스에 유채, 60×48cm, 개인 소장

그림 51 〈무제〉, 1968년, 캔버스에 유채, 18.2×20.3cm, 개인 소장

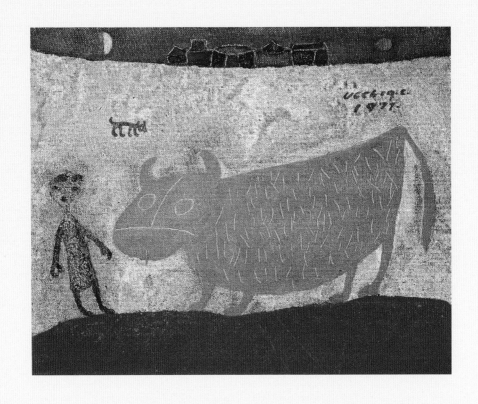

그림 52 〈소〉, 1977년, 캔버스에 유채, 22×27.5cm, 개인 소장

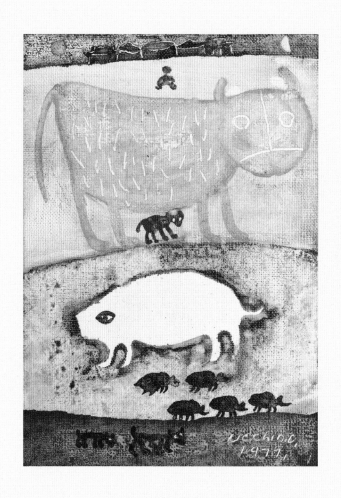

그림 53 〈소와 돼지〉, 1977년, 캔버스에 유채, 24×18cm, 개인 소장

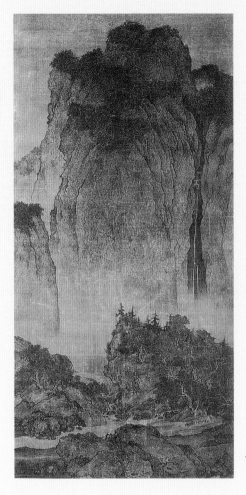

그림 54 범관范寬, 〈계산행려도溪山行旅圖〉, 북송, 비단에 먹,
206.3×103.3cm, 대만 고궁박물관 소장

가로의 길이가 긴 프레임의 화면이 '이야기를 위한 회화공간narrative space'에 적합한 서양식의 포맷이라면, '양식 6'과 같이 세로의 길이가 긴 프레임은 족자hanging scroll처럼 동양화의 수직적 배치공간에 적합하다. 장욱진의 수직적 포맷의 화면은 당연히 동양화의 영향에서 온 것이다. 예를 들어 송나라 때 범관范寬의 〈계산행려도溪山行旅圖〉그림 54처럼 아래에서 위를 올려다보는 '고원高遠'의 원근법을 적용한 듯한 포맷으로 이미지들을 배치함으로써 전통적인 동양화의 느낌을 배가하는 방법이다.

1977년의 〈가족〉그림 55을 예로 들어보자. 가로, 세로의 화면 길이가 16.5×26.5cm인 이 작품에서 화가는 가족을 화면의 중앙 맨 아래 땅에 배치했다. 가족의 뒤에는 배경처럼 나무가 한 그루 서 있다. 그 위로 집이 있고, 지붕에는 까치가 한 마리가 있고, 그 위에 산이 있고, 산 위에는 갑자기 크기가 줄어든 나무와 사람과 집이 있고, 그 위에 역시 작은 해가 떠 있다. 주제를 구성하는 이미지들을 수직으로 배치했다. 각 이미지들 사이의 스케일 차이는 다분히 작가의 주관적인 묘사에 따라 그 크기가 화면에 설정되었다. 화면 중간의 집이 가족보다 작게 묘사됨으로써 어느 정도의 원근감을 갖기 때문이다. 산 위의 작은 나무와 사람, 거기에 더 작아진 정자, 그리고 해까지 도무지 비례의 법칙에 맞지 않는 임의로 지정된 스케일이다. 그렇더라도 우리의 시지각은 화면의 윗부분으로 올라갈수록 원근감을 느끼게끔 이미지들의 크기가 조정되었음을 알고 큰 시각적 불편함 없이 작품의 주제를 어렴풋이 감지한다.

이를테면 이것이 그림의 매력이자 곧 장욱진 작품의 매력이다. 범관처럼 수직적 배치를 따랐지만 실상은 범관의 고원법을 위아래로 뒤집어놓은 것 같은 형국의 구조로, 장욱진은 동양화 같지만 실제로는 동양화 같지 않은 자기만의 포맷으로 그린 셈이다. 1983년의 〈나무와 산〉그림 56도 마찬가지다. 이미지들을 수직선상에 배치했지만 화면 하단의 산과 상단의 해는 그 스케일에 있어 전혀 원근과 무관하다. 오직 구심성이 강한 일필휘지의 나무만이 원형의 레이어를 배경으로 강조되었을 뿐이다. 이것이 화가 장욱진의 독창성이다. 작은 그림이지만 큰 주제를 만들어내는 화가의 주관적인 포맷이 있기에 독창적인 형식이 가능한 것이다.

양식 6

그림 55

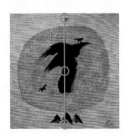
그림 56

그림 55 〈가족〉, 1977년, 캔버스에 유채, 26.5×16.5cm, 개인 소장

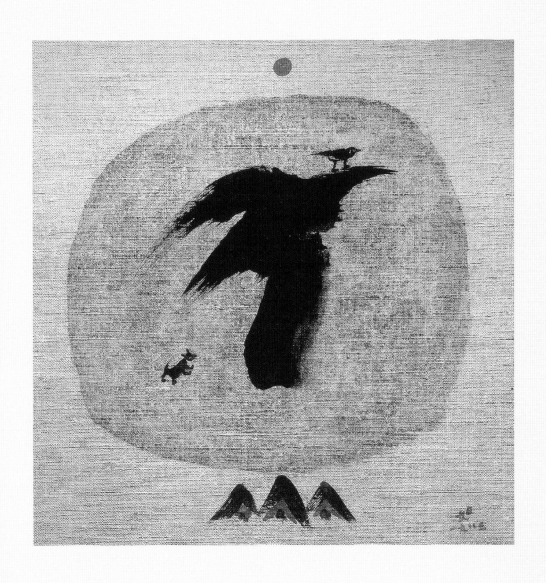

그림 56 〈나무와 산〉, 1983년, 캔버스에 유채, 30×30cm, 국립현대미술관 이건희컬렉션

마지막으로 사선, 즉 대각선의 포맷양식 7을 구사한 작품들을 살펴보자. 지금까지 보아온 화가의 포맷은 모두 정면성frontality을 전제로 한 구성이다. 그런데 화가의 말년 무렵, 정확하게는 1986년경부터 화면을 구성한 이미지들이 보는 이의 시선을 이끌어갈 정도로 강렬한 사선의 흐름으로 관찰되기 시작한다. 1986년의 〈아침〉그림 57이 좋은 예이다. 작품의 왼쪽 하단부에서 오른쪽 상단부의 모서리로 향하는 대각선의 흐름을 쉽게 관찰할 수 있다. 이러한 동세를 형성하는 동력은 그 방향으로 삐딱하게 누운 하단부의 초가집과 화면 중앙의 나무, 그리고 이 방향으로 인도하듯 날아가는 네 마리의 새가 있다. 그 중에서도 사선의 방향을 잡는 핵심요소는 단연 중앙의 나무다. 동세의 구심적 역할을 수행하는 데 까치가 한 몫 거든다.

이후 화가의 나무는 더욱 힘을 싣고 자유로워지는데, 맥터가트의 표현대로 그야말로 '플라톤적'이다. 1988년의 〈풍경〉그림 58도 앞의 작품과 마찬가지로 대각선의 포맷이다. 동세의 방향을 끝내기 위해 화면의 오른편 상단에 산을 중첩해 묘사하면서 원근감의 스케일로 처리했다. 그런데 이 대목에서 진짜 주목해야 할 것은 화면 하부의 기와집이 '정면성'을 버리고 아예 그시선의 방향을 틀어 화면 오른쪽에서 바라본 시점으로 묘사되었다는 점이다. 즉 정면과 측면

양식 7

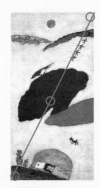
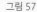

그림 57

그림 58

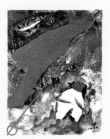

그림 59

의 시점을 동시에 한 화면에 배치한 형국이다. 이로써 집은 그림을 동심童心 같은 초현실의 세계로 이끌며, 대각선의 동세를 형성하는 결정적인 모티브가 되었다.

화가가 구상한 대각선의 포맷 중 가히 압권이라 부를 만한 작품이 1989년의 〈자화상〉그림 59이다. 작품의 크기도 41×32cm이니 작은 그림도 아니다. 대각선의 포맷을 형성하는 주제의 요소는 달랑 세 가지다: 사람과 나무, 그리고 달 같지 않은 하얀 초승달. 자화상으로 일컬어지는 배불뚝이 노인이 마치 식칼을 닮은 구심성의 '플라톤적' 나무를 넘어 하얀 달을 올려다본다. 초벌에 해당하는 화면의 질감이 매우 묽으면서 촉각적이다. 나무의 밑 사선이 정확하게 화면을 둘로 갈라 직각삼각형 두 개를 붙여놓은 형국이다. 그동안 보아온 화가의 모든 업적이 이 한 화면에 녹아든 것 같은 압권의 작품이다. 어슴푸레 배경에 물들 것 같은 노인의 흰옷이 하얀 초승달과 절묘하게 조화롭다. '압축' '심플'과 같은 화가의 핵심 조형언어가 있지만, 이들을 이끄는 대각선의 기본 포맷이 있기에 압권인 것이다. 하얀 달과 노인의 자세마저도 나무의 동세와 함께하는 이 조화와 통일감이 우리의 시선을 내내 작품 안에 머물게 한다.

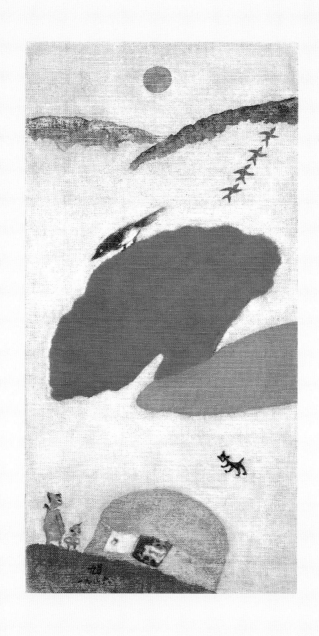

그림 57 〈아침〉, 1986년, 캔버스에 유채, 45.5×23.3cm, 개인 소장

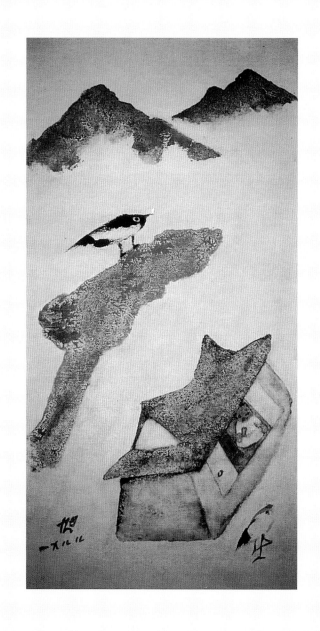

그림 58 〈풍경〉, 1988년, 캔버스에 유채, 50×25cm, 개인 소장

그림 59 〈자화상〉, 1989년, 캔버스에 유채, 41×32cm, 국립현대미술관 이건희컬렉션

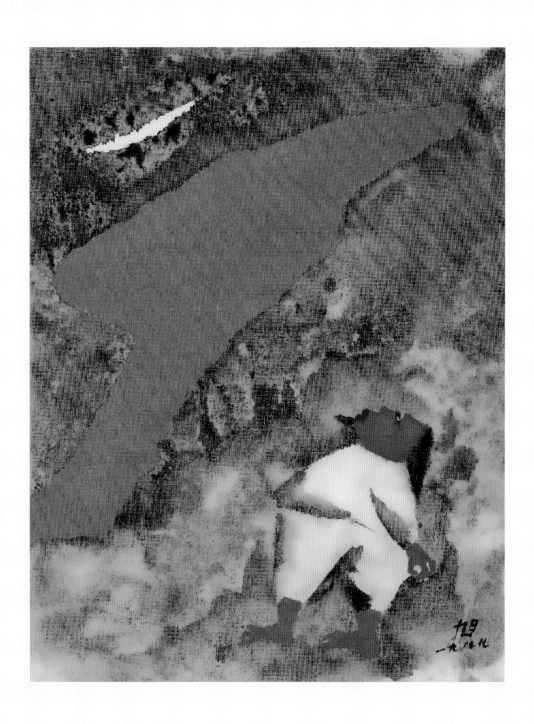

4

장욱진의 오브제

○

여인

그림 그리는 일도 사람의 일이어서일까, 삶과 유리되지 않은 장욱진의 작품에는 많은 인물이 등장한다. 인물들 가운데 특히 '여인'들이 많이 등장한다. 굳이 '여성'이라는 단어를 피한 까닭은 장욱진의 경우 여성주의 담론에서 거론되는 '여성' 이미지와 맥을 달리하기 때문이다. 장욱진이 그린 여인들은 여성을 타자화하고 객체화한 '대상'이자 남성과 대척점에 있는 존재로서 파악한 '여성'들이 아니다. 그의 작품에 등장하는 여인들은 작가 자신으로부터 분리되거나 대상화될 수 있는 존재가 아니라는 점에서 더욱이나 그러하다.

장욱진의 작품을 통틀어 여인을 표현하는 방식은 몇 가지 점에서 흥미롭다. 먼저 그는 스튜디오에서 실제 여성 모델을 세워 누드나 코스튬 작업을 한 적이 없다는 점이다. 물론 제국미술학교 시절 커리큘럼을 살펴보면 인체 누드에 대한 모델 수업을 받았을 테지만, 그 기간은 매우 짧다. 서구 모더니즘의 영향 아래 여성을 모델로 대상화하는 서구식 미학교육을 받았음에도 그의 천성은 주체와 객체를 분리하는 사유 형태와 맞지 않았다. 특히 그가 그린 여인들은 가족이자 자신의 삶의 한 부분이라는 점에서 자신으로부터 대상화시키기란 애초부터 불가능했다. 작가는 삶의 공간과 시간 속에서 응축된 정서로 체득한 여인상을 간결한 조형으로 화면에 표현했다.

여기서 흥미로운 것은 이러한 조형적 표현이 몇 가지 유형으로 구분된다는 점이다. 예를 들어, '모성 타입'의 여인 이미지들은 다른 작품들과 비교할 때 상대적으로 인물묘사가 대단히 사실적이다. 특히 강렬한 눈매는 보는 이를 압도한다. 화면의 구도는 전면적이며, 주조색은 대부분 녹색과 청색 계열이다. 굳이 형태심리학이나 색채심리학을 참고하지 않더라도 그림 전체를 차지하는 여인의 당당한 구도와 녹색 주조의 화면은 강렬한 눈매와 더불어 보는 이를 긴장시키며 기운 넘

치는 생명력을 직감하게 한다.

여인 이미지를 표현한 장욱진의 작품들 가운데 가장 중요한 인물은 단연 그의 어머니와 부인이다. 그가 그린 여인상들이 그의 어머니나 부인과 관련되어 있다는 추정은 유족들의 증언을 바탕에 두고 있다. 이 같은 사실은 작품 속 여인들의 모습이 그의 어머니와 부인의 실제 모습을 닮았다는 점에서도 여실히 드러난다. 이 두 유형의 여인 이미지에 대한 장욱진의 표현방식은 전형적이다. 가령 어머니는 가지런한 앞가르마를 했으며 좀 더 눈매가 올라갔고, 코에서 입에 이르는 부분이 단아하게 모아져 있다. 1980년의 〈여인〉그림 60과 〈엄마와 아이〉그림 61, 1984년의 〈생명〉그림 62, 1985년의 〈어머니상〉그림63은 이러한 골상의 유형으로 묶이는데, 이 작품들에 등장하는 여인은 그의 어머니라고 여겨진다.

〈여인〉은 장욱진이 수안보로 이주한 뒤 그린 작품이다. 화면 중앙 전면에 풀밭에 앉아 있는 여인을 꽉차게 배치하고 그 뒤로 산, 나무, 길 등 자연의 풍경 요소들을 그렸다. 이 여인 이미지의 전형이 누구인지는 정확히 밝혀지지 않았으나 유족의 증언에 따르면, 앞가르마를 탄 이마 선은 그의 어머니 모습이며 오른손 새끼손가락을 살짝 벌린 모습은 그의 딸이 보이던 습관을 묘사한 것이다. 이러한 점으로 미루어 볼 때, 장욱진은 평소 자신에게 무의식적으로 각인된 가족이나 주변 여인들의 특징을 전통적인 여인상으로 그려낸 것으로 보인다.

같은 해에 그린 〈엄마와 아이〉는 화면을 가득 채운 여인이 건강한 아기를 안고 있다. 인물을 중심으로 한 전형적인 대칭 구도가 눈에 띈다. 〈생명〉은 갓난아기를 무릎에 올려놓은 여인이 화면의 중심을 차지하고 있으며, 여인 앞에는 한 마리의 까치가 있다. 여인을 축으로 좌우에 두 채의 정자와 해와 달이 각각 대칭을 이룬다. 특히 이 작품에서는 녹

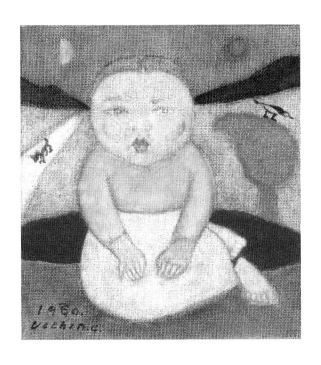

그림 60 〈여인〉, 1980년, 캔버스에 유채, 15.5×14.5cm, 개인 소장

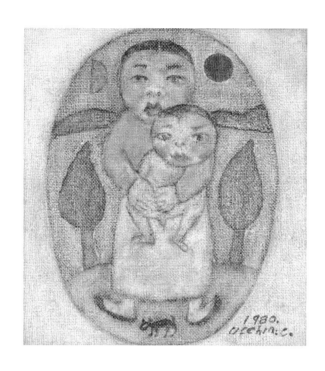

그림 61 〈엄마와 아이〉, 1980년, 캔버스에 유채, 15.5×14.5cm, 개인 소장

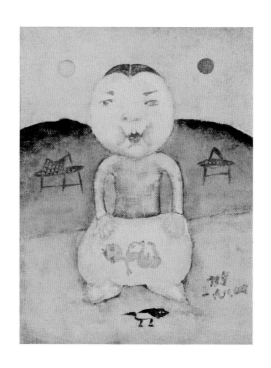

그림 62 〈생명〉, 1984년, 캔버스에 유채, 약 18×13cm, 양주시립장욱진미술관 소장

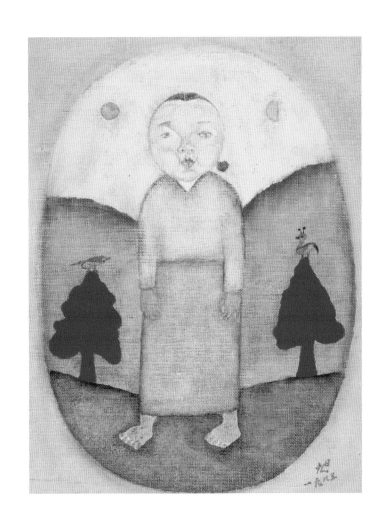

그림 63 〈어머니상〉, 1985년, 캔버스에 유채, 34×25cm, 개인 소장

색을 주조로 한 배경과 아기를 무릎의 치마폭에 얹어놓은 여인의 자세에서 자연과 연결된 '생명성'의 맥락이 강하게 느껴진다. 〈어머니상〉은 제목에서부터 화가의 어머니임을 알 수 있다. 인물을 중심으로 두 그루의 나무와 두 마리의 새, 해와 달, 두 개의 산이 각각 대칭을 이루고 있으며 녹색을 주조로 하고 있다. 인물의 둥근 얼굴과 난색 계열의 차림새에서 후덕함이 풍겨난다.

그런데 1979년 이전 작품에서는 단정하게 앞가르마를 탄 여인의 모습은 등장하지 않는다. 화가의 어머니가 타계한 해가 1975년이고, 그 슬픔이 채 가시기도 전인 1979년에는 늦게 얻은 막둥이가 결국 백혈병으로 짧은 생을 마감했다. 1979년 이후의 장욱진 작품에서 어머니를 닮은 여인의 이미지가 위풍당당한 모습으로 등장하는 것은 이러한 작가의 개인사와 연관이 있어 보인다. 이러한 모성으로서의 여인상은 강렬한 눈빛으로 정면을 응시하며 두 손은 마치 불자들의 수인手印 형태를 취하고 있고, 커다란 발은 붉은 황토를 굳게 밟고 있다. 어떠한 어려움이 닥치더라도 자식을 잘 건사해 키워내겠다는 강인한 어머니의 모습이라는 사실이 화면 곳곳에서 발견된다.

반면에 작품 속 여인 이미지가 작가의 부인임을 나타내는 도상적 특징은 치마 입은 차림새와 옆머리를 한 얼굴의 형태이다. 이러한 모습은 1974년의 〈엄마와 아이들〉그림 64에서 처음 등장하는데, 이후 작가의 부인을 지칭하는 전형적인 도상으로 자리 잡는다. 이 도상은 이후 1990년에 이르기까지 일관되게 반복된다. 이 작품은 검정색으로 표현한 달과 초가지붕에서 무언가 지난함이 느껴진다. 작은 초가집 안에는 옆머리를 한 여인이 막내로 보이는 아이의 손을 잡고 있고, 그 옆으로는 조금 큰 아이가 서 있다. 집안의 대소사를 책임지고 생계를 맡아 꾸려나가는 부인의 역할이 은유적으로 표현되어 있는 작품이다. 1973

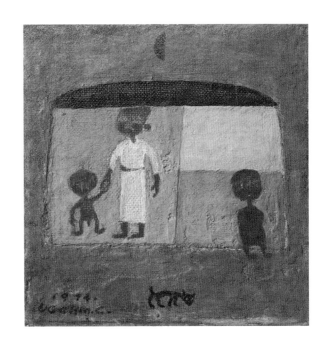

그림 64 〈엄마와 아이들〉, 1974년, 캔버스에 유채, 15×15cm, 개인 소장

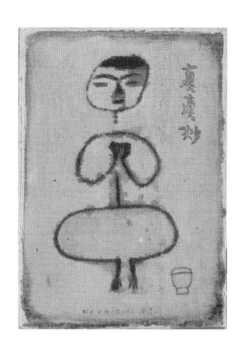

그림 65 〈진진묘〉, 1973년, 캔버스에 유채, 22.8×16.2cm, 개인 소장

년의 〈진진묘〉그림 65는 부인의 초상이다. 1970년의 〈진진묘〉그림 6 참조
와 달리 좌상이며 형태가 보다 간략해졌다. 투명하고 얇은 바탕에 담
채식으로 색채를 거의 사용하지 않아 수묵화와 같은 느낌을 준다. 화
면 오른쪽 상단에는 '진진묘眞眞妙'라는 발제를 써놓았다. 하단에 있는
그릇은 작가가 인사동에서 구입해 아내에게 선물했다는 향합으로 보
인다. 불심 가득한 작품으로, 합장한 좌상의 인물이 '보살' 같다. 1979
년의 〈여인상〉그림 66에서는 밝고 화창한 배경과 함께 강건한 여인의
모습이 화면을 가득 채우고 있다. 녹색 풀밭을 사선으로 가로지르는
붉은 길은 장욱진의 초기작인 〈자화상〉을 연상시키지만, 이 작품에는
화가 대신 부인이 그 길 끝 화면 한복판에 서 있다. 특히 황토 위에 맨
발로 선 채 두 손을 모은 인물의 모습은 건강미와 함께 염원의 신성을
담은 모성 타입의 어머니상과 삼신할머니와 같은 민속적인 전통문화
의 서사를 동시에 함축한다.

마지막으로 1984년의 〈풍경〉그림 67을 살펴보자. 이 그림은 일필의 대
담한 붓놀림과 농담효과가 뛰어난 작품이다. 커다란 나무 아래 작가
의 부인 같은 아낙네가 왜인지는 알 수 없으나 옆을 바라보고 있다. 인
물의 표정과 동물들의 형태에는 유머가 넘친다. 앞에서 살펴본 바와
같이 이 그림에 등장하는 여인 또한 그의 부인을 형상화한 작품이다.
여인 이미지에 대한 장욱진의 태도는 그의 어머니와 부인을 정점으로
하면서도, 구체적으로 어느 한 인물만을 지칭하는 경우도 있으나 대
부분 어머니와 부인, 그리고 딸들에 대한 심상이 복합적으로 투영되
어 있다. 이러한 여인상은 화가 자신의 어머니이자 자신의 아내이기
도 하면서 자신이 낳은 아이들의 엄마이기도 한 모성 타입의 여인 이
미지이다. 이러한 점에서 화가의 여인상은 매우 자전적이며 심리적이
다. 아버지를 일찍 여읜 장욱진의 삶에 일찍부터 한 집안의 가장 역할

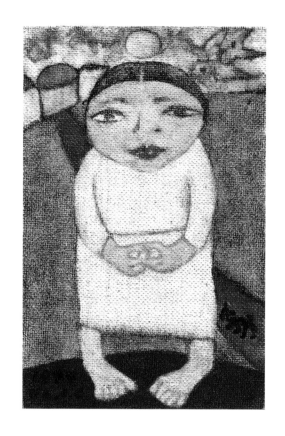

그림 66 〈여인상〉, 1979년, 캔버스에 유채, 15×10cm, 개인 소장

을 담당한 사람은 그의 어머니나 고모와 같은 여인들이었다. 그리고 장성하여 결혼한 뒤 꾸려진 가정생활에서도 가장 역할을 맡은 이는 그의 아내였다.

장욱진은 어머니를 향한 애틋함을 닿을 수 없는 그리운 고향에 환유해 표현했다. 이러한 정서는 실재의 차원을 넘어 민화와 같은 세계와 맞닿아 있다. 대가족제도의 가풍에서 우리네 집안을 돌보고 실질적인 생계를 담당해온 여인들의 강인함은 풍요, 다산, 복을 불러오는 '삼신할멈'의 맥락과 상통한다. 이러한 점에서 장욱진의 작품에 나타난 여인의 이미지는 전통을 반영한 한국인의 보편적인 정서와 지극히 개인적인 자신의 가족 내 여인들에 대한 고마움과 염원의 표현이기도 하다.

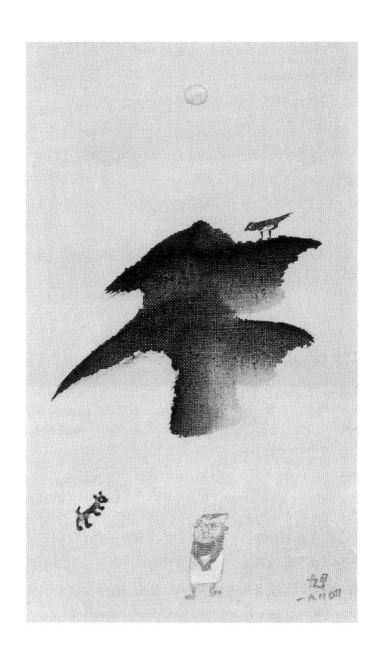

그림 67 〈풍경〉, 1984년, 캔버스에 유채, 33.5×20cm, 개인 소장

장욱진은 일생 내내 아이를 참 많이 그렸다. 꼼꼼히 살펴보면 그가 그린 거의 모든 작품에 아이가 등장함을 알 수 있다. 가족의 일원으로, 동물들과 함께 자연의 벗그림 68으로. 때로 길상이나 구복의 전통 도상으로 등장하는 떡두꺼비 같은 아이그림 69는 호랑이와 함께하기도 한다. 아이가 없는 장욱진의 삶도 작품도 있을 수 없다. 이는 거꾸로 아이가 없는 가족, 아이가 없는 자연과 세상이란 그에게 존재할 수 없다는 걸 의미한다.

나이 오십 즈음에 얻은 막내아들은 그의 아픈 손가락이었다. 뒤늦게 얻은 자식인지라 애지중지하는 마음이 간절했건만 아이는 태어난 지 얼마되지 않아 병을 앓기 시작했고, 그는 자주 사찰을 찾아다니며 불심을 키웠다. 이 무렵 장욱진은 연이어서 가족과 아이그림 70가 주제인 그림을 그리기 시작했다. 병으로 고통받는 자식을 위한 그의 기도였던 것 같다. 부부는 아이를 위해 많은 노력을 기울였지만 아이는 열다섯 되던 해인 1979년에 백혈병으로 세상을 떠나고 만다.

이러한 자전적 경험과 더불어 장욱진에게 아이란 작품의 주제나 소재 이상의 의미를 갖는다. 그 의미를 형식적/미학적 모더니즘의 테두리 안에서 찾는 것은 불가능하다. 또한 작가가 유독 아이를 좋아했었기 때문일 것이라는 단순한 해석도 불충분하다. 장욱진이 극히 제한적인 사물 혹은 대상에 관심을 보였다든지, 그 관심의 대상들이 동어반복적인 조형 이미지로 일생 내내 작품에 반영되었다는 사실은 그의 작품을 사회심리학적인 정신분석의 영역에서 바라보아야 한다는 걸 의미한다.

화가로서 장욱진의 삶과 그 삶이 반영된 그의 작품은 많은 부분 '아스퍼거 증후군Asperger's Syndrome'의 성격과 유사한 측면이 있다. 즉 장욱진은 사회심리학적으로 일종의 '자폐적 자아의식'을 가지고 있었고, 그것이 그의 작품에 표출되었다는 이야기다. 물론 그의 이 같은 경향

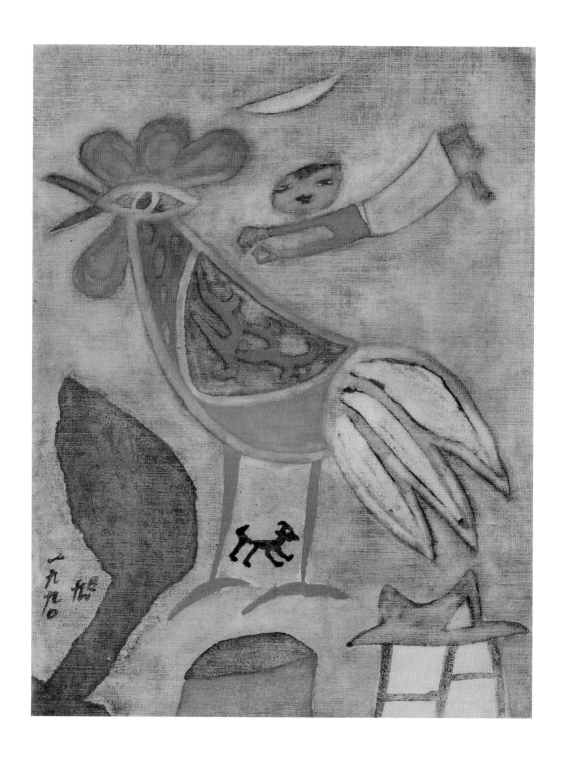

그림 68 〈닭과 아이〉, 1990년, 캔버스에 유채, 41×32cm, 양주시립장욱진미술관 소장

그림 69 〈호랑이와 아이〉, 1988년, 캔버스에 유채, 18×14cm, 개인 소장

그림 70 〈아이〉, 1979년, 캔버스에 유채, 15×10cm, 개인 소장

성은 정상적인 사회활동이 불가능할 정도는 아니었고, 아인슈타인이 보여주었듯 결과적으로 '고립'과 '집중'의 긍정적 효과가 예술로 승화한 훌륭한 사례임을 우리는 장욱진의 삶과 작품에서 발견할 수 있다. 이경성은 어느 신문사와의 인터뷰에서 "가장 순수하고 세속에 물들지 않아 지금껏 기억에 남는 한국의 유일한 작가"로 장욱진을 꼽은 적이 있다. 화가로서 그가 감내했던 질곡의 역사에서 삶과 예술을 분리하지 않고 순수함을 지켜내는 것도 결국은 그의 고립과 집중이 있었기에 가능했다. 이렇듯 장욱진의 삶과 작품의 진정성은 남다르다.

어느 순간 성장을 멈춘 아이 같은 행동을 보이는가 하면, 짧은 몇 년간의 사회활동을 제외하면 스스로 평생을 '고립' 속에 지냈다. 고립이 집중을 불렀는지 아니면 집중이 고립을 낳았는지 정확히 알 수는 없지만, 그렇게도 작은 캔버스에 쏟아부은 작가의 역설적인 '집중'은 그의 작품 하나하나를 보석으로 변화시켰다. 집, 아이, 가족, 나무, 산, 해, 달, 까치, 소, 닭, 개 등 지극히 제한된 자기만의 조형언어를 평생 반복해 그림으로 표현했어도 그것이 전혀 지루하지 않고 정감 있게 다가오는 이유 역시 이 '집중' 때문일 것이다.

장욱진이 그린 아이는 항상 가족의 핵심이자 천진무구한 자연의 표상 그림 71이다. 또한 인간의 희망과 미래를 품고 자라는 건강하고 밝은 아이이다. 그 아이는 우리의 전통과 자연과 부모를 대물림하는 씨족사회적 성격의 아이이지, 맥도날드 햄버거를 좋아하고 영어마을에 들어가기를 원하는 그런 문화권의 아이는 아니다. 시대와 상황이 변해도 변하지 않아 좋은 것이 있다면 바로 이 화가가 그리고 꿈꾸는 그런 진정한 내리사랑의 아이일 것이다.

그림 71 〈나무 위의 아이〉, 1956년, 캔버스에 유채, 33.5×24.5cm, 개인 소장

○

가족

여인과 아이와 함께 장욱진은 자신의 모습을 함께 넣은 '가족도'를 많이 그렸다. "나는 또한 누구보다도 나의 가족을 사랑한다. 그 사랑이 그림을 통해서 서로 이해된다는 사실이 다른 이들과 다를 뿐"이라는 장욱진의 글처럼,[18] 그는 가족을 사랑했기에 그만의 표현방법으로 그림 속에 그들의 모습을 그리고 또 그렸던 것이다. 가족에 대한 그의 사랑이 자신의 그림으로 소통되기를 원했다. 1988년의 〈무제〉그림 72를 보자. 이 작품에는 그가 즐겨 그리던 나무와 까치가 있고 소와 닭이 있다. 그리고 무엇보다 그가 사랑하는 가족이 있다. 장욱진은 전업화가로 살면서 가족에게 경제적으로 넉넉하지 않은 시절을 보내게도 했고 폭주로 염려를 사는 일도 부지기수였다. 그렇더라도 그는 자신을 아이와 아내 뒤에 당당히 서 있는 모습으로 그림으로써 한 가정의 든든한 아버지임을 작품에 나타내고 싶었을 것이다.

장욱진의 작품에는 왜 이리도 가족의 모습이 많이 담겨 있을까? 먼저 화가의 가정사를 조금 들춰내보자. 장욱진은 1941년 일본 유학 중에 부인과 결혼한 후 슬하에 2남 4녀를 두었다. 국립박물관에서 3년 재직, 서울대학교 미술대학에서 6년간 교수직을 지낸 것이 그의 직장 생활의 전부였다. 사정이 그렇기에 그의 부인 이순경 여사는 1950년대부터 그를 대신해 책방을 운영하며 돈도 벌고 살림살이도 꾸려가야 했다. 사실 그가 경제적으로 가장 역할을 하지 못했던 이유로는 한국전쟁으로 인한 사회적 혼란기였다는 점, 수익이 불안정한 화가로서 직업적 숙명을 가지고 있었던 점, 그리고 어느 한 직장에 얽매이지 못하는 타고난 자유인의 천성을 꼽을 수 있겠다.

온전히 가장으로서 가족을 책임지기 어려운 상황에서 장욱진은 자신이 할 일은 오로지 그림 그리는 것밖에 없다고 여겼을 것이다. 이순경 여사는 이에 대해 다음과 같이 말했다.

18
장욱진, 《강가의 아틀리에》(열화당, 2017), p.57.

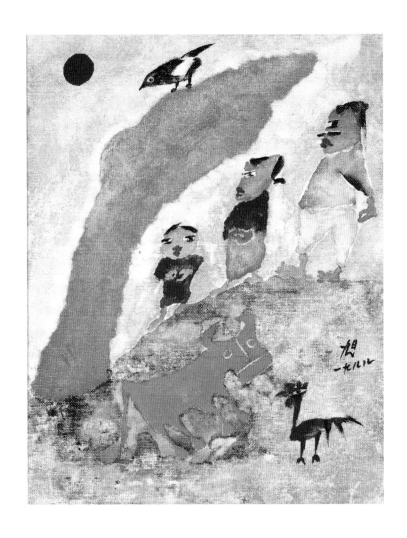

그림 72 〈무제〉, 1988년, 캔버스에 유채, 35×27.5cm, 개인 소장

선생을 도와드린 건 아무것도 없어요. 혼자 하는 일을 할 수 있도록 내버려 둔 것뿐이에요. 무엇보다 괴로운 것은 작품이 안 되고 내부의 갈등이 심해지면 열흘이고 스무날이고 꼬박 술만 드실 때입니다. 그때 소금조차도 한번 안 찍어 잡수시지요. 술로 생사의 기로에서 헤맬 때가 한두 번이 아니었지요. 숫돌에 몸을 가는 것 같은 소모, 그 후에 다시 캔버스에 밤낮 없이 몰두하시지요. 옆에서 보면 가슴이 메어집니다.[19]

한때는 가족이 뿔뿔이 흩어져 살기도 했고, 그의 부인이 생계를 책임져야 했던 때도 있었다. 작가는 표현하지는 않았지만 가족에 대한 미안함과 고마움에 늘 가슴 한편이 먹먹했을 터이다. 1973년 작품 〈가족〉그림 73에서도 새, 집, 길, 붉은 해, 산 그리고 집 안에 옹기종기 모여 있는 가족이 등장한다. 이러한 모습이 그에게 있어 가장 안정적이며 평온한 광경이며, 그렇기에 그림에 나타나는 가족의 모습은 지극히 자전적이라 할 것이다.

서울대학교에서 첫 월급을 받았을 때 백화점 금은방에서 다이아몬드가 박힌 백금반지를 아내에게 선물했던 장욱진. 생활은 모르쇠로 일관했지만 큰딸에게는 가격에 구애받지 않고 커다란 인형을 사주고, 막내딸에게는 바이올린을 가르치고 예쁜 옷을 선물했다. 그의 가족에 대한 이 애틋한 표현들.[20] 술은 외상이어도 가족들에게 미안함을 그리 표현하던 장욱진은 가족을 사랑했다. 그에게 가족은 인생의 방패였고 늘 의지할 수 있는 버팀목이었다.

화가의 가족 그림에는 항상 집이 등장한다. 이 집은 화가에게 집 이상의 의미를 내포한다. 집은 '가정을 꾸려' 함께 '모여사는' 집합체의 공간인 것이다. 이런 상징성의 반영인 듯, 1950년대 후반부터 1970년대 덕소 시절까지의 가족 그림은 항상 집 안에 머물러 있거나, 아니면 문턱

——— 19
조향순, 〈화가의 고택〉, 《장욱진의 그림마을》(통권 2호, 2009), p.25.

——— 20
앞의 책, pp.8~11.

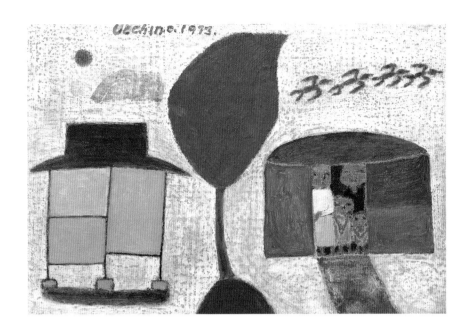

그림 73 〈가족〉, 1973년, 캔버스에 유채, 17.4×25.8cm, 개인 소장

에 모여 있다. 이때에 문턱은 집 안과 밖의 경계지점이다. 그 경계지점의 바깥은 곧 가족을 떠난 화가의 '고립'이자 그림 밖의 세상임을 암시한다. 화가가 '집'에 대한 애착이 유독 강했었다는 유족의 전언도 화가의 가족 그림이 이러한 상징과 의미를 내포한다는 것을 뒷받침해준다. 가족 그림의 자전적 성격은 1970년대 후반부터 점차 느슨해진다. 가족은 이제 집 밖으로 나와 자연과 함께한다. 1988년의 〈무제〉그림72 참조에서 보는 것처럼, 아예 집이 없는 가족 그림들도 있다. 이 느슨함 역시 화가의 변화한 삶과 관련된다. 우선 이때 역시 서울을 다시 떠나 수안보에서 살던 시기이다. 그런데 혼자가 아니었다. 아내와 동반하여 시골로 내려간 것이다. 거기서 아내에 대한 남편으로서의 자존심도 살아났다. 화가의 다음 말이 재미있다.

나 서울에서는 그 사람 없이는 꼼짝달싹도 못해. 얼이 빠져가지고. 근데 수안보에서는 나한테 기댔지요. (……) 내가 다 그렇게 서울서 진 빚을 갚았어요.[21]

또한 경제적으로도 가장으로서의 자존심이 회복되면서 "아버지가 그림이 팔리기 시작하면서 점점 그림 속에서 아버지의 크기도 커지고 앞에 서 있는 모습으로 그려진다"는 큰딸 장경수의 말이 가족 그림에 대한 이 시기의 변화를 대변해준다.[22]

——— 21
장욱진, 《강가의 아틀리에》(열화당, 2017), p.21.

——— 22
장녀 장경수의 진술, 서울대학교미술관 특별전시 〈장욱진 전〉 (2009. 12. 10~2010. 2. 7)에서.

장욱진의 그림에는 유독 나무가 많이 등장한다. 아마도 그가 남긴 모든 작품에 등장한다 해도 지나치지 않을 정도로 나무와 장욱진은 뗄수 없는 상응관계로 우리에게 읽혀진다. 그의 작품에서 나무는 단순히 자연의 한 대상으로 묘사되거나 재현된 것이 아니라 그 이상의 의미로 관객에게 전달됨으로써 조형적 가치를 획득한다. 그의 나무가이러한 조형적 가치를 가지는 것은 작가 나름대로 독특한 조형질서를나무에 부여했기 때문이다.

그것은 나무를 매개로 한 메타포로서의 상징을 의도한 서구식 미학개념의 표상이 아니다. 즉 나무를 하나의 자연 대상으로 보고 그 느낌을 표현하려는 것이 아니라, 이러한 과정이 이미 녹아들어 나무 이상도 이하도 아닌 마치 종교적 심성과도 같은 하나의 관념으로 존재하게 한다. 그것은 마치 동리 초입에 우뚝 솟아 그 마을 사람들의 심성을대변하는 하나의 관념이라고 말할 수 있는 느티나무와 같은 존재의나무이다.

이러한 관념 세계는 조각가 최종태의 지적처럼 "미美와 선善이 분리된요즈음의 예술로는 이야기할 수 없다." 어떤 근원, 어떤 자유로움을 향한 작가의 삶 그 자체의 표상인 나무는 하나의 관념으로서 의연히 존재한다. 때문에 장욱진의 나무는 이러한 관념의 표상으로서 오광수의지적처럼 "표현하는 것이 아니라 순수하게 의미할 뿐인 그러한 상징"인 것이다. 조형적인 측면에서 이것은 옛 문인화가들이 산과 물을 소재로 관념적인 풍경을 반복적으로 끊임없이 다르게 그려내는 전통성과 그 맥을 같이한다.

장욱진의 초기 작품에 등장하는 나무는 그가 즐겨 그리는 몇몇 다른자연요소들과 마찬가지로 화면과 풍경을 구성하는 조형요소들 가운데 하나이다. 1956년 이전 작품들에 나타나는 나무는 사람, 집, 새, 소,

해, 달 등과 동등하게 작용해 재현적인 이미지로서 삶의 한 부분을 의도적으로 보여주거나 설명한다.

예를 들어, 1955년의 〈연동 풍경〉그림 74에는 아홉 그루의 크고 작은 나무가 들판과 언덕, 마을 등을 배경으로 큼지막한 황소와 새들, 그리고 강아지와 함께 어느 한적한 시골 풍경을 묘사하기 위해 등장한다. 그러나 1956년의 〈나무 위의 아이〉그림 71 참조나 작가의 유명한 1958년의 〈까치〉그림 34 참조에서 나무는 좀 더 함축적이면서 추상화되어 화면 전체를 꽉 채우는 압도적인 상징의 의미로 관객에게 전달된다.

이러한 나무는 노장사상과도 같이 자연과 인간을 분리하지 않는 동양적 사유의 관념을 보여준다. 아이와 새를 품에 안고 키우는가 하면 인간에게 휴식을 주고, 아예 마을 전체를 위에 얹어놓고 보살피기도 한다. 예컨대 이러한 경지에서 나무는 단순한 나무로서의 의미를 넘어 인간과 상응하는 자연 전체를 의미하는 하나의 관념일 수밖에 없다. 그 관념은 인간이 지향해야 할 어떠한 이상을 제시하는 듯 당당하고 튼튼한 나무로 표상된다. 이러한 관점에서 장욱진의 초기 나무를 '스콜라적'으로, 갈수록 추상화되어가는 후기 나무를 '플라톤적'이라고 한 맥터가트의 해석은 타당하다.

1980년 이후 장욱진의 나무는 당당함과 튼튼함을 넘어 나무를 통해 자신의 자유에 대한 믿음을 실천하고 넓혀가는 느낌마저 든다. 이러한 경향은 특히 작가가 '먹그림'을 제작하기 시작하는 시기와 동시에 나타난다. 유화임에도 동양화에서 볼 수 있는 모필의 즉흥적인 힘과 퍼짐과 갈라짐, 자연스러움이 깃든 여백 등으로 인해 나무는 그 관념이 하나의 이상으로서 완성되어가는 듯한 느낌마저 든다.

아마도 이러한 자유와 이상이 있었기에 시대를 역행하는 삶의 방식을 택했음에도 오히려 화가의 진정성이 역설적으로 더욱 드러나게 되었

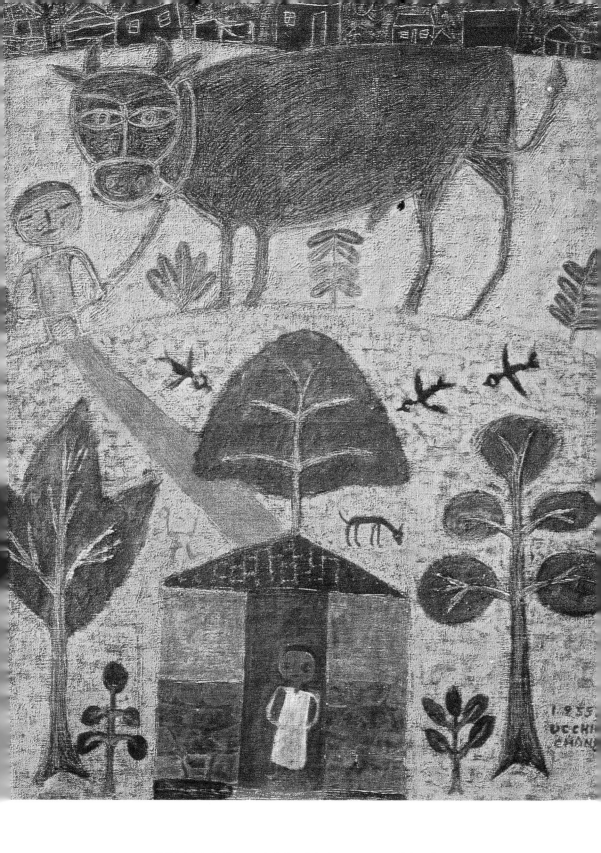

그림 74 〈연동 풍경〉, 1955년 캔버스에 유채, 60 × 49.5cm, 개인 소장

을 터이다. 자유와 이상을 그림으로 이야기할 수 있는 나무와 새들, 그리고 작가의 심성이 결합해 이루어낸 조화의 기쁨, 바로 그것이 장욱진의 나무이다. 장욱진은 가고, 이제 그의 나무만 남았는가? 그가 살아 생전 자주 이야기한 '산다는 것은 소모해가는 것'이란 말이 종교적인 울림을 가지는 까닭이다.

장욱진의 자화상들

○

장욱진의 작품에는 다분히 오해의 소지가 있을 만큼 한정된 소재들이 평생을 걸쳐 반복적으로 사용된다. 나무, 집, 가족, 까치, 해와 달, 산과 아이 등이 가장 빈번하게 등장하는 소재들이다. 화풍의 변화가 있기는 했지만 이 소재들은 그의 60년 화업 인생에 걸쳐 변함없이 반복하며 사용되었다. 그런데 이 소재들은 무엇보다 화가 자신의 생활과 경험에서 우러나왔다는 점에 주목해야 한다. 단순히 바라보는 대상으로서의 향토적 풍경이 아닌, 작가 자신이 몸과 마음으로 체험하고 느낀 정서가 응축되어 있는 무엇이다. 그렇기 때문에 그림은 자전적인 상징성을 띠게 되고, 현실은 모티브의 역할을 할 뿐이다. 장욱진은 작품에 그러한 자전적 성향을 바탕으로 탈속적인 이상세계를 표현했으며, 화면 속 풍경은 작가 자신이 들어가 살고 싶은 귀의歸依 공간으로서의 향토가 된다.

장욱진의 작품에 등장하는 소재들은 자전적 성향이 강한 만큼 작가의 심상이 이입된 의인화된 사물일 경우가 많다. 비단 작가 자신을 닮은 인물뿐만 아니라 그를 닮은 듯한 개를 비롯해 호랑이, 까치, 새, 소 같은 동물들과 나무, 집 등. 이런 대상들은 작가 자신의 표현, 더 정확히는 작가의 분신이라고 보아야 할 것이다. 그렇기에 그들 사이에 서로 말과 정이 오고가는 듯한 화면의 정취가 풍기는 것일 터이다. 이런 점에서 도상들은 상징성을 갖게 되기도 한다. 가령 1987년 작품 〈감나무〉그림 75를 보자. 이 그림은 대상에 작가의 심상이 이입됨으로써 얻어지는 상징적인 힘을 보여주는 대표적인 작품이다. 화가의 용인 집 마당에 있던 감나무를 표현한 것으로, 감나무가 혹한에 죽은 줄 알았으나 이듬해 봄 새순이 돋는 것을 보고 그린 작품이다.

장욱진은 어느 자리에서 "이 감나무에서 마치 불꽃처럼 새순이 뻗어났다"고 설명했는데, 그에게 이 경험은 매우 강렬하고 인상적이었던

것이다. 줄기와 가지는 굵고 힘차게 표현되면서 하늘로 향해 있고 붉은 태양과 빛이 뻗어가는 듯 밝은 노랑으로 처리된 바탕이 어우러져 강한 생명감이 표현되었다. 이 작품에서 알 수 있는 것처럼 평생을 통해 천착해온 작품 속 나무는 단지 형태의 차원에서 구성을 위한 소재로 채택된 것이 아니다. 나무는 작가 개인에게 자연, 더 나아가 근원적인 생명을 상징하는 도상학적 의미를 지니게 되는 것이다.

어찌 보면 장욱진의 작품은 유아기의 그림이나 원시미술 혹은 원시적인 성격의 미술에 뿌리를 두고 있는 듯 보인다. 문명의 때가 묻지 않은 순수함과 그 순수함이 표출된 조형의 간결함 때문이다. 따라서 그의 작품에 등장하는 전통적인 조형요소들은 그것의 시각적인 외형을 빌려온 것이 아니라, 그것들이 지닌 순수함과 간결함의 원시적 속성을 표현한 것이라 말할 수 있다. 그렇지만 작품에서 전통적인 소재를 수용할 때 그것을 작가 자신의 독창적인 언어와 그릇에 담지 못한다면 그 소재의 진정한 문화적 정체성을 획득할 수 없다. 우리가 '한국적인 정체성'을 말할 때 그것은 곧 작가 자신의 정체성이며 작가의 독창성과 직결된다. 여기서 유의할 것은 독창적이기 때문에 한국적인 것이지, 한국적이기 때문에 독창적인 것은 아니라는 사실이다. 장욱진의 작품을 좋게 평가할 때마다 가장 많이 회자되는 수식어는 '토속적' 혹은 '한국적'이라는 말들이다. 더불어 독창성을 강조하는 그의 발언은 여러 곳에서 확인할 수 있는데, 그 대표적인 예가 다음과 같은 글이다.

자기에 대한 사고방식, 이것이 오늘의 그림을 옛날의 그림과 구별 짓는 키 포인트다. 한 작가의 개성적인 발상과 방법만이 그림의 기준이 된다. 그러나 지금까지 있었던 질서의 파괴는 단지 파괴로서 결말을 지어서는 안 된다. 개성적인 동시에 그것은 또한 보편성을 가진 것이 아니어서는 안 된

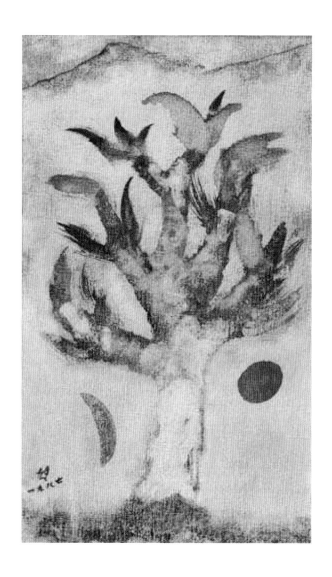

그림 75 〈감나무〉, 1987년, 캔버스에 유채, 41×24.5cm, 개인 소장

다. 즉 있었던 질서의 파괴는 다시 그 위에 이루어지는 새로운 질서일 때만 의의가 있다는 말이다. 그러니까 항상 자기의 언어를 가지는 동시에 동시대인의 공동共同한 언어를 또한 망각해서는 아니 된다.[23]

독창성을 강조하는 장욱진의 발상은 분명 서구 모더니즘의 미학적 뿌리에서 비롯되었을 것이다. 그러나 그는 그 개성이 전통의 질서를 파괴한 채 유행처럼 왔다가 사라지는 새로움이어서는 안 된다는 점을 지적한다. 덧붙여 그 개성은 '보편성'을 획득해야 하며, 자기 언어를 갖되 "동시대인의 공동한 언어"를 잃어버려서는 안 된다고 강조한다. 장욱진은 "동시대인의 공동한 언어"로서 까치, 소, 개, 나무, 집, 가족, 해, 달, 산, 호랑이, 학 등 지극히 일상적이고 보편적인 도상들을 구사한 것이다. 또한 그 도상들은 어떠한 현상을 묘사하거나 설명하기 위한 시각적인 지시체의 한계를 뛰어넘는다. 즉 그 지시체들은 장욱진이라는 화가의 개성을 거쳐 상징체로 바뀌며, 그 상징은 시대와 지역, 시간과 공간을 초월한 순수함과 선함이라는 '보편성'을 획득하게 된다. 따라서 장욱진의 작품에 나타난 토속적이거나 한국적인 것은 이러한 보편성으로서의 한국성이지, 지역적 특수성으로서의 그것이 아니다.

또한 그는 문인산수화, 민화, 벽화 등의 전통적인 도상들을 적극 수용했다. 이로써 우리의 과거를 현대로 이어주는 독특한 이미지들에 새로운 조형적인 가능성과 의미를 부여했다. 하지만 그림에 대한 그의 태도는 전통적으로 그림을 여기餘技로 인식했던 문인적 태도와 전혀 다른 것이었다. 양식적인 면에서는 문인화로부터 영향을 받았음에도 그 태도에 있어서는 서구식의 작가 개념에 해당하는 모더니스트였다. 장욱진은 오히려 그것을 더욱 치열하게 완성시킴으로써 한 걸음 더

—— 23
장욱진, 〈발상과 방법〉, 《문학예술》, 1955년 6월호, p.103.

나아가 주술적인 사제와도 같은 샤먼이 되기도 한 화가였다. 이 점이 바로 한국 근현대미술의 정체성에 하나의 실마리를 제공하는 것으로서 삶과 작품의 일치로 얻어진 진정성이라는 덕목이다.

그의 이미지들은 단지 사변적으로 도입된 소재들이 아니라 스스로의 삶 속에 뛰어들어 캐낸 것들이라는 점을 다시금 기억하자. 삶과 작품이 기막히게 일치하는 진정성의 작가였던 장욱진. 우리의 한국근현대미술사 속에서 이루어낸 이만큼의 진정성을 발견하기란 쉽지 않을 것 같은 화가가 바로 장욱진이다.

먹그림이라는 장르에 관한 시론

○

동양화/
서양화의
경계

장욱진의 유화작품들은 기존 '동양화/서양화'의 구분 개념으로 풀어낼 수 없는 그 무엇이 있다. 그의 작품은 한국 화단의 권위적인 장르 개념을 벗어난 회화이다. 특히 전통의 맥락이 선명한 1970~80년대의 작품들은 더욱 그렇다. 그의 작품은 재료의 속성을 제외하고는 그것을 딱히 서양화 혹은 동양화로 구분할 아무런 근거가 없다. 그런데 재료의 속성은 장르를 구분하는 기준이 될 수 없는 것이 오늘날 서양화에만 쓰는 재료가 따로 있고, 동양화에만 써야 하는 재료가 따로 있지 않기 때문이다. 요컨대 장욱진은 기존의 경직된, 서로의 영역을 절대로 침범하지 않는 불문율을 가진 한국 회화의 이분법적 장벽을 허문 현대 화가이다. 즉 동/서에 대한 강박관념을 없애고 양 진영의 매너리즘에 빠지지 않으면서 우리의 전통을 현대에 접목시킬 수 있는 하나의 조형적인 가능성을 회화로 구현해낸 작가가 바로 장욱진이다.

이러한 점에서 장욱진의 작품은 기존의 서구 미술사나 동양 미술사, 또는 한국의 미술사로 읽어낼 수 없는 독창성을 가지고 있다. 그러나 그 독창성은 그의 작품이 한국적 혹은 동양적인 것이기 때문에 독창적인 것이 아니라, 오히려 독창적인 것이기 때

문에 한국적인 것이라고 판단해야 할 것이다. 최종태가 장욱진의 작품을 "굳이 미술사에 접목시켜보고자 한다면, 원시미술이나 한국의 민화 쪽에 그 뿌리를 두고 있지 않을까"라고 판단한 것은 이러한 점에서 설득력이 있다. 한국의 민화 역시 원시적인 성격을 내포한 기원과 뿌리의 문화적인 정서가 담긴 복합적이고 추상적인 실체이기에, 결국 넓은 의미의 원시미술에 해당한다. 이번 장과 다음 장에 걸쳐 살펴보겠지만, 장욱진이 그린 먹그림과 불도佛徒로서 그린 그림들은 모두 원시적인 성격을 지녔으며 종교의 영역에 묶일 수 있는 것들이다. 특히 장욱진이 한국현대미술사에 남긴 여러 종류의 작품들 중 그의 '먹그림'에 관한 구체적인 논의는 미진하다고 판단되어 이를 짚고 넘어가고자 한다.

○

완성/
미완성의
관례

지금까지 장욱진의 '먹그림'에 관한 논의는 크게 두 흐름의 상반된 견해에서 진행되었다. 이것의 작품성을 인정하여 완성된 하나의 작품으로 보는 견해와, 습작이나 드로잉 정도의 미완성 작품으로 간주하는 견해가 있다. 현대미술에서 '완성/미완성'의 문제는 상당한 깊이에서 논의될 사안이므로 여기서는 다루지 않고, 다만 예를 하나 들어보는 것으로 그치려 한다. 서세옥의 작품들에도 습작 같은, 이른바 동양화 작품들이 많다. 이것들이 미완성이 아니듯 장욱진의 먹그림도 미완성이 아닌 것이다.

장욱진은 스스로 겸양지덕으로 또는 패러디의 익살로 자신의 먹그림을 '붓장난'이라 일컫곤 했다. 그러나 그것은 엄연히 한국현대미술사에 기록되어야 할 하나의 새로운 장르로 완성된 작품들이다. 그렇기에 먹그림은 그의 유화작품들과 동등한 위치에서 평가되어야 한다. 장욱진의 먹그림에 대해 이러한 평가를 하는 데 주저하는 것은 몇 가지 그릇된 타성이 아직도 미술계에 존재하기 때문이다. 우리 미술계는 드로잉류의 작품들을 하나의 독립된 미술 장르로 인정하지 않는다. 드로잉을 과거 서구식의 개념처럼 스케치나 에스키스 같이 완성된 작품을 위해 거치는 일종의 과정이나 훈련 정도로 파악하는 경향이 짙다. 그러나 설령 작가가 습작으로 제작한 스케치나 에스키스라하더라도 그것은 작업 과정의 중요성을 파악할 수 있는 독립된 작품으로서의 가치가 충분하다. 또한 보존과 기록의 중요성에 인색한 우리 미술계의 타성은 이러한 작품들을 그냥 파기하거나 하찮게 취급하는 경우가 많다. 심지어 어떤 작가는 자신의 이러한 드로잉들이 일반에 공개되는 것을 꺼리거나 부끄러워하기까지 한다. 그 부끄러움은 완성된 작품이 아니므로 과정을 은폐하고 싶은 마음의 일부분일 수도 있다.

장욱진은 자신의 '먹그림'을 가족이나 문하생 등 주변의 친한 사람들에게 즐겨 그려주곤 했다.[24] 이러한 베풂의 행위가 그의 '먹그림'을 유화보다 작품성으로나 경제적인 가치로나 일반 사람들이 과소평가하게 만드는 간접적인 원인이 되기도 했다. 이미 미술품에 자본주의적 경제 개념이 만연한 이 시대에 '친하다고 그냥 주다니?' 하는 의문 뒤에는 거저 주는 것은 가치 없어 보이는 대중 경제심리가 작용했으리라. 이런 오해를 불식시키는 다음과 같은 김형국의 지적은 타당하다.

(······) 그의 그림을 오래 두고 본 지인들은 매직그림을 유화그림의 밑그림으로, 또는 유화와 한 연장선에 있는 같은 무게의 그림으로 보고 있다. 화가의 입장도 비슷했다. 매직그림을 주위 사람에게 즐겨 나누어준 점은 유화의 밑그림으로 보았다는 뜻이고, 한편 〈개인전〉(국제화랑, 1986년 여름) 때 그것을 몇 점 선보인 것은 유화와 동렬에 두었다는 뜻이다.[25]

우리가 다루고 있는 '먹그림'이 아닌 '매직그림'에 관한 지적이지만 성격상 둘 다에 적용되는 말이다. 그런데 위 글의 행간에서 읽어야 할 핵심은 베풂의 행위를 유발한 장욱진 자신의 정신적인 면이다. 그 행위를 매직그림과 유화와의 상대적인 잣대로 작품성과 경제적인 가치로 환산하려는 태도는 명백히 잘못이다.

장욱진의 이러한 행위는 작품을 판매나 거래의 대상으로서 간주하지 않았던 탓이다. 또한 경제 가치에 대한 개념이 희박했던 그의 성품 탓이며, 더 나아가서는 전통적인 문인화가로서의 기풍과 명맥이 오늘날에도 살아있음을 확인해주는 적절한 예이다.[26] 이 지점에서 그의 먹그림의 조형정신에는 이미 이러한 전통으로서의 사회성이 내포되어 있음을 주목할 필요가 있다.

—— 24
김형국, 《장욱진: 모더니스트 민화장民畵匠》(열화당, 1997), p.177.

—— 25
앞의 책, p.94.

—— 26
정영목, 〈장욱진 작품론: 재평가, 재해석, 그리고 그의 새로운 미술사적 가치〉, 《장욱진》(호암미술관, 1995), p.319.

그림 76 〈나무 풍경〉, 1979년, 한지에 먹, 91×61cm, 개인 소장

장욱진의 '먹그림'을 서양 회화에서 스케치나 에스키스가 갖는 의미로 설명해선 안 되는 몇 가지 이유가 있다. 첫째, 작가는 완성할 작품의 아이디어나 습작 개념으로 '먹그림'을 제작하지 않았음이 명백하다. 그것은 오히려 그의 유화 작품들에서 나타나는 서구식의 치밀하고 의도적인─물론 우연히 얻어지는 효과도 있었겠지만─평면에서의 질감과 색감 또는 구도와 같은 조형질서와 다르기 때문이다. 즉 상대적으로 이러한 성격이 희박한, 붓과 먹에 의해 일어나는 즉흥적이자 즉지적即智的인 획과 여백 처리그림76가 보는 사람으로 하여금 습작 같은 느낌을 들게 할 뿐이다.

밑그림의
역설

○

장욱진이 남긴 글 가운데 그가 습작으로서의 '스케치' 혹은 베풂의 의미로서 가볍게 그린 '밑그림' 같은 표현을 만날 수 있다. 그렇다고 해서 '먹그림' 또는 '매직그림'도 같은 범주로 묶어 취급해서는 안 된다.[27] 그의 유화 작품들과 비교해보면 먹그림이 습작으로서의 스케치나 밑그림이 아니었다는 사실을 여러 군데에서 발견할 수 있다. 오히려 유화에서 즐겨 그려오던 소재와 기법들을 전통적인 동양의 매체와 방법으로 다시금 그려낸 것이라고 볼 수도 있다. 거기에 정신성까지 내포시키려 한 그림의 결과로 먹그림이 탄생되었다고 본다면, 거꾸로 유화가 먹그림을 위한 스케치이자 밑그림이 될 수도 있다는 역설이 가능하지 않겠는가.

이러한 역설을 가능하게 하는 한 시기를 좀 더 심층적으로 조명해보자. 김형국에 따르면 장욱진이 먹그림을 그리기 시작한 것은 1978년 즈음이다.[28] 이 연대는 이순경 여사의 고증을 거친 것이니 사실일 것이다. 그러나 장욱진의 작품 변화 추이를 살펴보면 1973년부터 먹그림의 출현을 예견이나 하듯 기법과 정신에서 소위 동양화풍의 유화 작품이 등장한다. 한편 박정기는 장욱진의 먹그림의 시작을 명륜동 시절의 시작과 같은 해인 1975년으로 잡으면서, 유화의 변화와 그 시기를 같이한다며 다음과 같이 말한다.

(……) 이전까지 그의 작품을 특징짓던 치밀한 색채 처리가 사라지고, 아울러 어느 한 곳도 빈 곳이 없이 긴장감을 주던 화면의 밀도가 눈에 띄게 약해진다. 색채는 동양화의 담채풍으로 묽어지고 단순해지며 붓 사용도 마치 수묵화의 경우처럼 덧칠 없는 일획적인 모습을 띤다. 또 화면도 물질적 질감이 배제되고 결이 없는 담백한 평면으로 된다. 그리고 그 결과 그의 작품은 이제 색채에 의한 서구적인 고도의 회화성 대신 동양적이고 평

——— 27
장욱진은 때때로 "어느 일정치 않은 곳으로 '스케치' 도구를 챙겨 집사람과 훌쩍 다녀오곤" 했고(《화랑》, 1977년 겨울호, 《장욱진》 호암미술관, 1995, p.144에서 재인용), 어느 때에는 젊은 승려에게 "시주를 위해서 두어 장의 '밑그림'을 주기도 했다(《화랑》, 1983년 겨울호, 앞의 책, p.205에서 재인용). 스케치와 밑그림에 관한 이러한 경우는 그 성격상 '먹그림'과 다르다.

——— 28
김형국, 앞의 책, p.99.

민적인 취미와 풍류에 의해 특징지어진다.[29]

1975년부터 장욱진의 유화 작품에 위와 같은 변화가 완연하게 나타난다. 더욱 거슬러 올라가 이러한 변화는 다음과 같은 1973년의 유화 작품에서도 나타난다. 장욱진이 그의 부인을 불상의 이미지로 형상화한 〈진진묘〉를 살펴보자. 박정기의 표현대로 '서구적인 고도의 회화성'을 지닌 1970년의 〈진진묘〉그림 6 참조는 1973년의 동양화의 수묵적인 여백의 〈진진묘〉그림 65 참조로 변화한다. 다 같은 캔버스에 그린 유화 작품으로서 단순하고 압축된 선의 효과라는 작가의 조형정신은 두 작품 모두에 배어 있다. 그러나 표면의 질감이 사라진 후자의 경우엔 소위 동양화처럼 선의 번짐 효과와 일획성의 붓놀림으로 인해 위와 같은 변화의 양상이 이미 1975년 이전에도 있어왔음을 증명해준다.

같은 양상으로 1972년의 〈아이〉그림 35 참조와 1973년의 〈자화상〉그림 77도 비교해보자. 〈아이〉는 추상성의 표면 질감과 치밀하게 계산된 서구식의 소묘 개념이 확연한 데 비해, 〈자화상〉에서는 질감이 사라진 깨끗한 단색 톤의 여백에 마치 붓글씨를 쓰듯 자유로우며 즉흥적인 선의 움직임으로 인물을 그렸다.

장욱진이 1978년부터 먹그림을 시작했다는 부인의 고증과 김형국의 주장이 맞다면, 화가는 1973년부터 먹그림에의 에너지를 그의 유화 작품에서 그 가능성을 실험하고 있었던 것이다. 앞에서 밝힌 먹그림의 성격에 관한 역설이 타당해지는 지점이다. 그러나 어디를 보아도 작가가 체계적인, 이른바 동양화의 기법을 습득했다는 기록은 없다. 그러나 먹그림의 독창성과 매력은 기법의 체계성에 의한 매너리즘이 없었기 때문에 오히려 가능하지 않았나 싶다. 그렇다고 해서 작가의 탁월한 동양화적인 선묘의 운용 능력이 천부적으로 생겨난 것은 아니

───── 29
박정기, 〈작은 그림의 대가大家 장욱진의 회화세계〉, 《장욱진》 (호암미술관, 1995), pp.19~20.

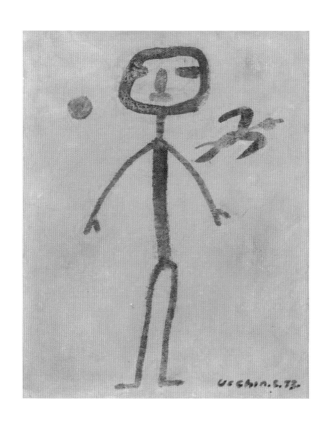

그림 77 〈자화상〉, 1973년, 캔버스에 유채, 27.5×22cm, 개인 소장

다. 작가가 1939년 일본의 제국미술학교에 입학한 후 당시의 미술교육에 관한 다음과 같은 술회는 그의 재능이 상당한 노력의 결과였다는 사실을 입증한다.

그는 예과에서 두 해를 꼬박 흑백 이외의 색채를 모르는 채 그림 공부를 하고 본과에 갔다. 이때부터 색깔이 눈에 보이기 시작했으나 그 예과 과정은 미술을 포기하고 싶을 정도로까지 심각한 시련이었다고 한다.[30] 또한 1945년 해방 직후 국립박물관에 취직한 작가는 2년간 "이조 회화나 불상 등 한국 고유의 미술품을 눈에 익히고 공부하는 데 할당하는 한편 일본총독부로부터 아무런 내용도 모르고 인계받은 미술품들의 내용을 파악하고 카드를 정리하는 일에 온 힘을 기울였다"고 한다.[31] 기법적인 측면에서의 그의 이른바 동양화적 재능이나 눈썰미는 이미 준비되었던 것이다.

———— 30
장욱진, 〈덕소 화실에서 사는 나의 고백〉, 《世代》, 1974년 6월호. 《장욱진》(호암미술관, 1995), p.127에서 재인용.

———— 31
앞의 책, p.128에서 재인용.

작가 고유의 조형세계가 이룬 성과

○

1977년 '불경을 베껴 쓰는 사경寫經' 작업이 작가가 먹그림을 제작하는 직접적인 계기가 되었다는 부인의 고증과 함께, 김형국은 1978년 화승畵僧 중광과의 만남과 추사秋史 김정희의 영향이 크다고 지적했다.[32] 이후 장욱진은 유화와는 다른 하나의 독자적인 장르로서 꽤 많은 먹그림을 제작했다. 시간이 흐를수록 그의 먹그림의 필치는 더욱 자유롭고 과감해진다. 이렇게 먹그림에서 발휘된 조형정신은 자연스럽게 유화에 옮겨진다. 여기서 '옮겨진다'는 표현을 썼지만, 각각의 먹그림에 관한 작품성의 판단은 그 나름대로 진행되어야 할 일이므로 결코 그것이 유화의 연장선상에서 서구식의 스케치나 에스키스 개념으로 취급되어서는 안 된다. 이러한 '옮겨짐'은 마치 제1차세계대전 전후의 독일 표현주의 작가들이 즐겨 사용했던 목판화의 날카로운 선들이 그들의 회화작품에 출현하는 것과 같은 양상으로서, 목판화가 회화를 위한 준비의 개념이 아닌 것과 같이 장욱진의 먹그림도 그렇다.

이러한 '옮겨짐'이 절정에 다다른 세 유형의 다음 유화 작품들은 작가의 먹그림과 함께 기존의 어떤 동양화/서양화 개념으로 넘볼 수 없는 장욱진만의 조형세계가 이룩해놓은 성과일 것이다. 다 같은 나무라 하더라도 갈필渴筆의 역동적인 힘을 느끼게 하는 1982년의 〈언덕 풍경〉그림 78, 유화이지만 한 획으로 먹의 농담濃淡 효과를 발휘한 1984년의 〈풍경〉그림 67 참조, 그리고 번짐의 효과를 연출한 1985년의 〈시골 풍경〉그림 79 등은 위의 세계가 드러난 적절한 예들이다. 한편 오광수는 이러한 예의 작품들에 대해 다음과 같이 서술한다.

(……) 유화 붓을 사용한 것이 아니라 휘청휘청 휘어지는 모필로 속도 있게 그려낸 표현법이다. 특히 화면 중심에 자리 잡는 나무는 일획으로 그은 모필의 자국을 그대로 드러내고 있다. 끝이 갈라지는 모필 특유의 운필運筆이

—— 32
김형국, 앞의 책, pp.99~104.

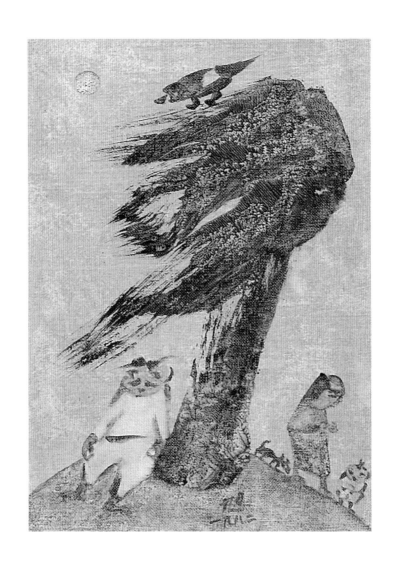

그림 78 〈언덕 풍경〉, 1982년, 캔버스에 유채, 28×20cm, 국립현대미술관 이건희컬렉션

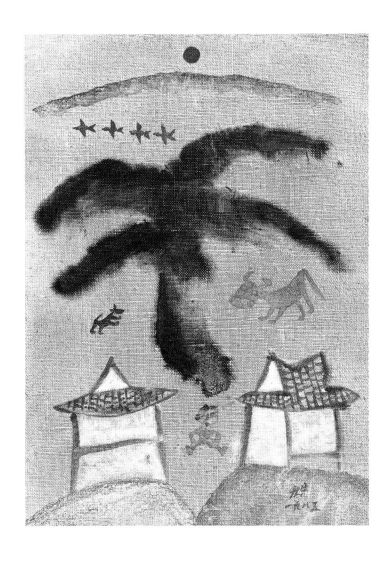

그림 79 〈시골 풍경〉, 1985년, 캔버스에 유채, 35×25cm, 개인 소장

선명히 드러나 있다. 이런 기법적 특성과 여기서 유도된 구도의 즉흥성은 전체적으로 그의 작품을 보다 동양화에 가까운 것으로 만들어놓고 있다.[33]

위의 오광수가 지적한 "동양화에 가까운 것"이란 '동양화에 가까운 유화 혹은 서양화'를 지칭했을 것이다. 그의 "가까운 것"이란 표현은 장욱진의 위와 같은 유화 작품들이 재료의 속성을 제외하면 딱히 기존의 유화 혹은 서양화로 불릴 아무런 근거가 없다는 뜻이다. 마찬가지로 그의 먹그림 역시 그것의 재료적인 속성을 제외한 에스키스의 개념으로 풀이되어서는 더더욱 안 되며, 하나의 독립된 장르로서 우리의 현대미술사에 기록되어야 할 것이다.

———— 33
오광수, 〈장욱진의 예술〉, 《장욱진》(호암미술관, 1995), p.315.

불교와 모더니즘 너머

○

불교와의
인연

이번 장에서는 장욱진과 불교에 대해 살펴보고자 한다. 여기서 불교에 관한 내용을 그의 삶과 작품세계에서 따로 떼어내어 들여다보는 이유는 무엇일까? 사실 조형적인 측면에서 화가의 전체 작품 중에서 직접적으로 불교와 관련된 작품들은 지극히 적다. 유화의 경우 전체 작품 수 760여 점 가운데 15점 정도에 불과하며, 먹그림의 경우 확인된 100여 점의 작품 중에서 18점, 매직그림의 경우라 하더라도 확인된 83점 가운데 3점 정도이다.[34] 장욱진 자신도 전통적인 불교미술과 그 도상적 관점에서 불화를 그린 것이 아니며, 스스로의 불교적 신심信心을 주제로 작품을 제작한 것도 아니라고 말한다. 그럼에도 여전히 장욱진을 불교와 관련을 맺어 다루고자 하는 이유는 인간 장욱진과 화가로서의 장욱진, 그리고 그의 작품세계에서 불교라는 맥락을 빼고는 결코 이해될 수 없는 부분이 있기 때문이다. 그러면 불교는 장욱진과 어떻게 연결되어 있고, 그의 작품세계는 불교와 어떤 관련을 맺고 있는 것일까?

34

장욱진의 먹그림이 모두 몇 작품인지는 밝혀진 바 없다. 대개는 그가 아는 이들에게 나누어주어 지금으로서는 그 소재를 파악하기 힘들기 때문이다. 평소 그를 가까운 곳에서 지켜보아온 김형국은 먹그림의 수를 대략 300여 점으로 추산한다. 매직그림 역시 모두 몇 점이 그려졌는지 정확히 알려진 바 없다. 먹그림과 마찬가지로 주변의 지인들에게 많이 나누어주었기 때문이다. 작품 확인은 유화의 경우《장욱진 Catalogue Raisonné: 유화》(정영목, 학고재, 2001), 먹그림의 경우《장욱진 먹그림》(김형국 엮음, 열화당, 1998), 매직그림의 경우《장욱진의 색깔있는 종이그림》(김형국 엮음, 열화당, 1999)을 기반으로 했다.

장욱진은 여러 가지 면에서 불교와 깊은 인연을 맺고 있다. 그의 불교와의 인연을 이해하려 할 때 가장 먼저 눈여겨보아야 할 대목은 가정환경과 고등학생 시절 6개월간의 정양靜養 생활이다.[35] 장욱진은 교육을 위해 고향을 떠나 서울의 내수동 고모 댁에서 기거하며 14세인 1930년에 경성 제2고등보통학교에 입학했다.[36] 그리고 역사 교사에 대한 항의 사건으로 3학년 때인 1932년 퇴학 처분을 받은 이후 집에서 지내던 중 성홍열과 신장염을 앓게 된다. 고모는 날이 갈수록 몸이 쇠약해지는 조카를 보다 못해 1933년 결단을 내린다. 그녀는 평소 인연이 깊은 만공선사(滿空, 1871~1946)가 계신 충남 예산의 수덕사 견성암에 장욱진을 데리고 간다.[37] 그곳에서 그는 6개월 동안 지낸다. 만공선사는 당대의 이름 높은 큰스님으로 장욱진의 고모와 특별한 인연인 분이었다. 스님은 서울에 오실 때는 고모 댁을 들렀고, 고모는 스님의 수저에 비린내가 배면 안 된다고 따로 챙기실 정도로 각별했다고 한다.

이 일이 장욱진이 불교와 맺은 본격적인 첫 인연이라 할 수 있다. 물론 장욱진이 이때 불교를 처음 접한 것은 아니다. 장욱진은 어린 시절부터 자신의 집에 종종 찾아오던 이름 있는 승려들을 만날 수 있었다. 그의 집안은 대대로 불교 집안인데다 마침 부친 장기용은 지역의 큰 유지로서 재산도 넉넉해 인근 사찰에 시주도 종종 해왔다. 그의 어머니도 돈독한 불심을 지니고 있어 장욱진의 어린 시절 가정환경은 불교적

35

가령 김철순은 "장욱진을 아는 많은 사람들은 그가 도를 찾아 헤매는 구도자나 큰 깨우침을 얻은 고승과 같다고 말한다. 많은 사람들은 세속의 그 어느 한 구석에도 물들지 않은 깨끗한 성품 때문에 그런 느낌을 받는다"라고 했다. 김철순, 〈금강석처럼 단단한 지혜-장욱진의 마음, 삶, 그림〉, 《장욱진 이야기》, (최경한 외, 김영사, 1991), p.238에서 재인용.

36

화가 유영국이 2년간 같은 반에서 공부한 동급생이었다.

37

견성암은 1908년 만공선사가 창건한 한국 최초의 비구니 선원이다.

분위기 속에서 형성되었다. 아마도 단순한 불교적 분위기를 넘어서 불교적 세계관과 설법에 상당한 조예가 있었을 터이다. 장욱진은 부모의 불교적 심성에 바탕을 둔 가정교육을 받으면서 자연스럽게 그 심성에 익숙해졌을 것으로 보인다. 즉 어린 장욱진의 성장과정에 불교가 심리적, 교육적으로 영향을 미쳤을 것이라 짐작할 수 있다. 대개 독실한 기독 신앙을 가진 부모들이 거의 예외 없이 자신들의 신앙적 세계관, 기독교적 문화의 틀 안에서 자녀들을 교육하는 것과 비슷하다. 이러한 맥락에서 장욱진은 불교적 세계관과 문화를 바탕으로 자연스럽게 개인적인 정서와 심리를 형성했을 것으로 보인다. 요컨대 장욱진의 불심은 종교라기보다 자연스레 형성된 하나의 문화적인 아우라라 할 수 있다.

그러나 열일곱 살에 만공선사와 만난 일은 한 단계 다른 차원의 것이었다. 장욱진의 불교와의 본격적인 첫 만남이 만공스님이었다는 것은 의미가 각별하다. 만공스님이 누구인가? 성철스님이 수덕사에서 지도를 받은 바 있는 분이기도 하며, 특히 일제강점기 한국 근대불교의 맥을 지키고 발전시킨 큰스님이다. 또한 경허스님(鏡虛, 1849~1912)을 계사戒師로 모시고 사미십계沙彌十戒를 받고 득도한 만공스님은 참선을 통한 수행으로 선불교를 크게 중흥시켜 그 맥이 현대 한국 불교계에 이르기까지 하나의 큰 법맥을 형성하게 한 장본인이기도 하다. 초장부터 이런 큰스님을 만났으니 그의 타고난 복인가 아니면 고행의 시작인가? 만공스님은 수행과 설법, 그리고 생활을 철저하게 참선에 기반을 두고 있었다. 특히 참선을 통한 득도에 있어서 '나'의 수

련을 강조했다. 즉 '나'를 구속하는 일체의 '소아적小我的 나'를 떨쳐버리고, 나를 버린다는 생각조차 잊어버린 '무념처無念處'에서 한 걸음 더 나아가야 나를 발견할 수 있다는 '무애자유無碍自由'의 경지를 설파하고 실천한 것이다.

만공스님과 만나게 된 이때의 6개월이 사춘기 한 소년의 꿈틀거리는 내면세계를 열게 한 중요한 계기가 되었을 터이다. 당대의 큰스님으로서 만공스님은 정양 중이던 어느 날 그 특유의 선문답으로 장욱진에게 화두를 던졌을 것이다. "너는 어디서 왔느냐?", 아니면 걸쭉한 평소의 입심대로 "너는 뭐하는 녀석인고?" 하고 장욱진을 몰아세웠을는지도 모른다. 그러고는 문답이 이어졌을 수도 있고, 말문이 막힌 장욱진은 몇 날 며칠을 화두 속에서 고민했을 수도 있다. 만일 요즈음 한번이라도 주변의 스님과 문답을 경험해본 사람이라면 불가에서 이러한 선문답이 얼마나 정신적 깨우침과 감화를 가져다주는지 잘 알 것이다. 하물며 당대의 큰스님으로 존경받아 전국 각처에서 불자들이 찾아와 법문을 청하는 분이니 6개월이나 함께 생활하던 장욱진과 아무런 문답이 없었을 리 만무다. 비록 장욱진의 사찰생활을 보여주는 자세한 기록은 남아 있지 않지만 훗날 견성암 시절과 관련해 한 잡지사 기자에게 다음과 같이 이야기한 바 있다.

수덕사 견성암의 만공 대선사 선실에 기거했어요. 독경을 한 건 아니고 온종일 선실에 앉아 있었어요. 밥도 문틈으로 밀어주면 먹고 반년이지만 그때 몸과 마음이 완쾌된 것 같아요.[38]

───── 38

〈작가의 인간탐구 장욱진 편-"예술은 모른다, 쟁이가 좋지"〉,《문학사상》, 1982년 1월호에 실린 인터뷰 내용이다. 최경한 외,《장욱진 이야기》(김영사, 1991), p.133에서 재인용.

화가의 회고를 통해 알 수 있듯, 장욱진은 만공선사의 선실에 기거하며 몸뿐만 아니라 마음까지도 휴식과 치유를 할 수 있었다. 그리고 사찰 법도에 따라 생활하는 동안 장욱진도 만공스님의 설법을 들을 기회가 있었을 것이다. 실제 만공스님은 장욱진을 반년 뒤 머리를 깎일 생각을 하고 있었으나, 어느 날 장욱진에게 "머리를 깎아 불자를 만들고 싶다. 하지만 네가 하는 공부나 불자가 하는 공부나 모두 같은 길이니라. 마누라를 잘 얻으면 재미있게 살겠다"라는 말로 그의 심회를 정리했다.[39] 반면 당시에 수덕사에서 수도하던 일엽스님(一葉, 1896~1971)을 만나러 온 나혜석(1896~1948)이 일엽스님처럼 출가하려고 여쭙자 "스님 될 사람이 아니다"라며 받아들이지 않는 대조적인 반응을 보이기도 했다.[40] 이러한 일화들은 만공스님이 6개월 간의 짧은 만남이었지만 청년이 되어가는 장욱진의 성정과 그가 하고자 하는 그림에 대해 깊이 이해하고 있었음을 시사하는 대목이다.

불교에 조예가 깊은 가정환경에서 나고 자랐으며, 감수성이 예민한 사춘기에 사찰에서 생활하며 큰스님을 만나 수양하게 된 일련의 상황들은 장차 장욱진의 인생관과 예술에 많은 영향을 주게 된다. 그리고 이러한 영향은 결국 장욱진이 한국근현대미술사에서 서구 미학과는 다른 측면의 미학적·조형적 태도를 보이는 중요한 열쇠가 된다.

우연하게도 장욱진의 삶과 예술은 만공스님과 닮은 점이 많다. 참선의 수행처럼 몸으로 그림을 그렸고, 그림으로 자신의 몸을 다 소모한 장욱진은 구도자처럼 삶과 예

—— 39
〈명정酩酊과 그림 사이에서〉,《장욱진의 색깔있는 종이그림》, 김형국 엮음(열화당, 1999), 129.

—— 40
나혜석에 대한 만공선사의 이야기는 이순경 여사의 증언에 따른 것이다(2004년 9월 6일). 이때 마침 나혜석은 정양중이던 소년 장욱진을 만났으며, 그의 그림을 칭찬해주기도 했다.

술에 대한 불교적 실천을 보여주었다. 반면에 여느 구도자들처럼 그는 자신에 대해 매우 엄격했으며, 일제강점기의 총독부를 호통쳤던 만공스님의 기개처럼 일체의 사회적, 정치적, 경제적 협잡을 용납하지 않는 꼿꼿함을 지켜갔다.

이 밖에도 불가적인 생각이 장욱진에게 어느 정도 녹아 있는지를 보여주는 일화들이 많다. 가령 20년을 운영하던 책방을 남에게 맡기고 쉬는 아내에게 불경을 사경하도록 권고하기도 했으며, 만년의 어느 날에는 "덕소서 만 12년, 수안보 6년, 지금 여기 신갈, 이렇게 다녔어요. 몇 번 집을 옮겨봤는데 우리가 돌아댕기면서 고른 집은 한 번도 없어. 우연히 되어진 걸. 부처님이 해놓으시면 어정어정 걸어가 살았지"라고 회상하기도 했다.[41]

지난날들의 삶이 부처님의 인도라는 불가적 신심信心을 보여주는 일화이다. 한편 생존한다는 것은 육체를 소모해가는 일이라는 그의 사상은 "사람의 몸이란 이 세상에서 다 쓰고 가야 한다. 산다는 것은 소모하는 것이니까. 나는 내 몸과 마음을 죽을 때까지 그림을 그려, 다 써버릴 작정이다. (……) 난 절대로 몸에 좋다는 일은 안 한다. 평생 자기 몸 돌보다간 아무 일도 못 한다"[42]라고 하면서 그 스스로 몸에 좋다는 어떤 조치도 강구해본 적이 없다. 오히려 생사의 극단까지 가는 집중력을 보여주기도 했다. 떠오른 아이디어를 작품화하기 위해 추운 정초의 겨울에 불기 없는 시골 방에서 일곱 주야를 물 한 모금, 곡기 한 그릇 채우지도 않은 채 꼼짝없이 앉아 작품을 완성하는 집중력은 보통사람으로서는 상상도 할 수 없는 극한 그 이상의 것이었다.

———— 41

원문은 《샘터》, 1987년 7월호에 실려 있다. 《강가의 아틀리에》(민음사, 2002), p.116에서 재인용.

———— 42

최경한 외, 앞의 책, pp.26~27.

"사람의 몸이란 이 세상에서 다 쓰고 가야 한다"는 그의 말처럼 삶에 대한 장욱진의 생각은 분명히 기독교적인 세계관과는 다른 것이다. 산다는 것을 소모한다는 입장으로 본 태도는 불교의 '무無'의 세계관이다. 기독교의 경우라면, 육체는 죄성을 지니고 있어 고난을 받을 수는 있지만 성전으로서 신께 영광을 돌려야 하는 몸이기도 하다 (고린도 전서 6:19~20). 장욱진의 몸에 대한 생각들은 '무無'의 불법佛法에 가까운 것임을 알 수 있다. 이러한 예들을 통해 장욱진의 삶의 태도와 세계관이 불교와 깊은 연관을 맺고 있었음을 알 수 있다.

그가 '비공非空'이라는 법명을 받게 된 계기였던 통도사 경봉스님과의 대화 역시 다시금 짚고 넘어갈 일화이다. 1976년 덕소에서 서울로 돌아온 그가 시골의 사찰을 돌던 중, 경봉이 "뭘 하는 사람이냐?"는 질문에 "까치를 잘 그리는 사람"이라 답했고, 이에 스님은 "입산을 했더라면 진짜 도꾼이 됐을 것인데"라고 하자 그는 "그림을 그리는 것도 같은 길"이라 대답한다. 장욱진은 실제로 머리를 깎고 출가하지는 않았지만 그림을 그리기 위해 스스로 시골의 삶을 선택해 살았다. 이에 대한 그의 생각을 들어보자.

그것은 마치 승려가 속세를 버렸다고 해서 생활을 버린 것이 아니라. 오히려 부처님과 함께 하여 그 뜻을 펴고자 하려는 또 하나의 생활이 책임 지워진 것과 같이 예술도 결국 그렇듯 사는 방식임에 지나지 않음이리라.[43]

[43]

원문은 《신동아》(1967년 6월호)에 게재되어 있다. 《강가의 아틀리에》(장욱진, 열화당, 2017), pp.147~148에서 재인용.

장욱진은 창작활동을 위해 외부와의 관계를 스스로 차단한 자신의 선택을 만족해했다. 그가 서울을 떠나 시골로 들어간 것은 단순히 문명에 대한 반감 자체의 이유에서라기보다는 속세를 버리고 부처님과 함께하면서 '그 뜻'을 펴고자 한 적극적인 결정이었다고 볼 수 있다. 결국 장욱진에게 있어 그림을 그린다는 것은 평소 "작품에 보시布施한다"라고 하던 그의 말처럼 선승의 수행과 '같은 길'이었던 것이다. 이러한 장욱진이었기에 폐기종 진단을 받고 술과 담배를 하지 못하게 되자 그의 큰딸에게 스스럼없이 이렇게 말할 수 있었던 것이다.

갑자기 침대에서 내려와 쭈그리고 앉으서서는 머리를 깎아달라고 하셨다. "아버지 왜 그러셔요?" 하고 묻자 "술도 못하고 담배도 못하니 그게 중이지, 뭐냐. 내 머리를 깎아다오, 머리만 깎으면 나는 중이다."[44]

──── 44

원문은 《샘이 깊은 물》(1991년 5월호)에 게재되어 있다. 《장욱진》(호암미술관, 1995), p.363에서 재인용.

○

불교적
작품

어렸을 때부터 불교와 깊은 관련이 있었음에도 불구하고 직접적으로 불교적 작품이 제작되는 시기는 쉰 살을 넘어서는 70년대 이후부터이다. 왜 이때부터 시작된 것일까? 이때라고 해서 화가의 생활과 관련하여 특별히 어떤 커다란 사건이나 계기가 있었던 것도 아니다. 1979년 2월 막내아들이 열여섯 어린 나이로 세상을 떠나보내는 참척慘慽을 당하게 되어 사찰을 찾는 횟수가 늘기는 했지만 그렇다고 해서 불교적 그림을 더 많이 그리지는 않다.

먹그림의 경우라 하더라도—1978년부터 유희하듯 시작하지만—불교적 그림이 특별히 더 많지도 않다. 그리고 불교와 관련된 작품들이라 하더라도 유화와 먹그림, 도자 등의 작품들 전체와 비교할 때 뚜렷한 특징을 찾기가 어렵다. 다만 먹그림의 경우 유화보다는 관념성이 강조되어 있는 게 눈에 띈다. 가령 1979년의 〈달마상〉그림 80, 1982년의 〈부처님〉그림 81, 1986년의 〈미륵존여래불彌勒尊如來佛〉그림 82 같은 작품에서는 대상의 느낌을 자유롭고 간결한 서체적 추상으로 표현했다. 주제에 있어서는—비록 다른 작품들에서와 마찬가지로 일생동안 다루어온 익숙한 주제들이지만—삼각형 머리의 부처님 얼굴이나 달마도와 같은 것들을 그리기도 했다.

불교적 주제나 소재가 표현된 15점의 유화작품으로는 1970년의 〈진진묘〉그림 6 참조, 1973년의 〈진진묘〉그림 65 참조, 1976년의 〈팔상도〉그림 23 참조, 1977년의 〈사찰〉그림 83, 1978년의 〈사찰〉그림 39 참조 등이 있다. 이 작품들 가운데 1988년의 인도여행 중 감명을 받은 오체투지五體投地의 기도자세를 표현한 작품들이 9점이나 된다. 하지만 1988년의 〈기도하는 여인〉그림 84에서처럼, 엄밀한 의미에서 이 시기 '오체투지'의 영감이 담긴 작품들은 '불교적'이라기보다는 '종교적'이라고 할 수 있을 것이다.

그림 80 〈달마상〉, 1979년, 한지에 먹, 93×57cm, 개인 소장

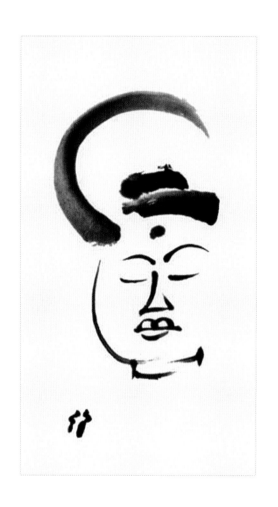

그림 81 〈부처님〉, 1982년, 한지에 먹, 68×35cm, 개인 소장

그림 82 〈미륵존여래불〉, 1986년, 한지에 먹, 28×19cm, 개인 소장

그림 83 〈사찰〉, 1977년, 캔버스에 유채, 30×40cm, 개인 소장

그림 84 〈기도하는 여인〉, 1988년, 캔버스에 유채, 27×53cm, 개인 소장

또한 먹그림이 시작된 것은 1978년부터이기는 하지만, 확인된 작품 중 불교와 관련된 내용이 등장하는 것은 1979년부터이다. 1979년의 〈오대산 월정사의 보살〉, 〈공양〉, 〈심우도尋牛圖〉그림 85, 〈달마상〉, 〈무제〉 등 5점, 1981년의 〈절집〉, 〈미륵존여래불〉, 〈연꽃〉 등 3점, 1982년의 〈절나들이〉, 〈부처님〉 등 2점, 1984년의 〈꽃과 부처님〉 1점, 1986년의 〈보살〉, 〈미륵존여래불〉, 〈불공〉 등 3점, 그 외 연대 미상으로 〈천상천하유아독존天上天下唯我獨尊〉, 〈법당〉, 〈보현, 문수보살〉, 〈부처님〉 등 4점 모두 18점의 작품이 있다.[45] 한편 매직그림의 경우, 1978년의 〈절집〉, 1979년의 〈여래如來〉그림 86, 1988년의 〈발리 풍경〉 등이 불교적 주제나 도상을 표현한 작품들이다.

이 가운데 '소'의 도상과 관련하여 먹그림에서의 〈심우도〉와 유화에서의 '소'를 연관지어 볼 수도 있겠지만, 이 둘 사이의 특정한 도상학적 연결고리를 찾을 수 없다. 유화에 등장하는 소와 관련하여 유족을 통해 확인한 바에 의하면, 화가의 고향마을에 있던 소의 모습으로 보이며 당시 그 소가 매우 예뻤다고 한다. 유화에서 소는 흔히 향토적인 세계나 동심의 정경을 이루는 요소로 자연의 일부처럼 등장하고 있지만 〈심우도〉에서는 분명한 불교적 도상으로 그려진 것을 볼 때, 소에 대한 그의 정서가 문화적일 수 있다는 생각을 갖게 된다. 이렇듯 먹그림에서의 불교적 작품들을 전체적으로 볼 때 불교에 관한 철학적·미학적 차원을 도상으로 펼쳐내는 불교화로서가 아니라, 지극히 주관적인 느낌과 정서에 기반하고 있음을 보여준다. 실제 불교가 주제적·조형적으로 장욱진에게 미친 영향은 미미한 수준이라고 생각된다.

그렇다면 장욱진에게 있어 불교가 어릴 적부터 깊이 관련되었음에도 불구하고 나이 쉰넷이 되는 1970년에 들어서야 불교적 그림이 그려진 이유는 무엇일까? 추측할 수 있는 대목들 중 한 가지는 일반적으로 나

<hr>

45

필자가 확인한 이들 18점의 작품들은 《장욱진 먹그림》(김형국 엮음, 열화당, 1998)과 《장욱진》(호암미술관, 1995)에서 확인한 것들이다. 그의 먹그림들은 화가의 아내가 이끄는 불교모임의 불자들에게 많이 나누어주어졌는데, 현재로서는 300여 점에 달하는 그의 먹그림의 소재를 알 수 없어 더 이상의 분석이 어려운 형편이다. 보다 체계적이고 정확한 장욱진 연구를 위해서는 먹그림에 대한 전폭적인 조사가 있어야 할 것이다.

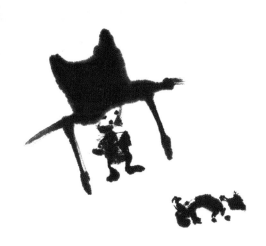

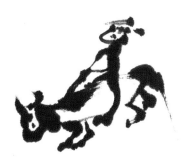

그림 85 〈심우도〉, 1979년, 한지에 먹, 65×42cm, 개인 소장

그림 86 〈여래〉, 1979년, 한지에 매직, 26.5×21cm, 개인소장

이를 더해감에 따라 나타나는 과거 회귀적 심리현상이 작용하지 않았나 싶다. 본디 '수구초심首丘初心'의 마음이라 했던가. 나이 오십을 '지천명知天命'이라 하는데, 이는 공자가 나이 오십 세에 천명天命, 즉 '인생의 의미'를 알았기 때문이다. 인생의 의미를 아는 것은 지금까지 살아온 길을 되돌아봄으로써 그 가운데 보고 경험하고 체득한 것들이 나름대로의 견고함을 갖게 되는 데서 얻어지는 것이다. 옛것이 좋아 보이는 것도 삶의 한 사이클을 넘어서는 길목에서 얻게 되는 심리적 결과라 할 수 있다.

앞에서 언급했듯이 1970년의 〈진진묘〉그림 6 참조는 불공을 드리는 아내의 모습을 보고, 언젠가 부인이 "내 얼굴도 하나 그려주세요" 했던 일이 떠올라 그길로 덕소 화실에 달려가 그린 작품이다. 거의 30년을 함께 살아온 아내의 모습이 어느 날 새삼스러웠고, 독실한 불자이던 아내의 불공드리는 모습에서는 이전과는 다른 어떤 불심을 느꼈을 것이다. 이 때문인지 〈진진묘〉의 얼굴과 표정을 포함한 전체적 형상은 매우 따스하고 자애롭다. 보관을 쓴 얼굴에 오른손은 자비를 베풀어주는 손짓인 시무외인施無畏印처럼 들어 손바닥을 앞쪽으로 향하게 했으며, 천의天衣를 나타내는 선은 부드럽고 광배와 배경은 온화한 색감이다. 오십을 넘어 '아내의 의미'를 새삼 알게 된 것이다. 우연인지는 모르지만 부인의 말에 따르면, 진진묘의 모습은 부인의 어렸을 적 모습과 똑같다고 한다.[46]

이러한 심리적 현상이 누구에게나 있을 수 있는 일반적인 것으로 특별한 노력이 없어도 되는 것이라면, 다른 측면에서 장욱진 스스로의 힘겨운 노력에 의해 얻어진 결과로는 불심에 가까워진 정신성을 들 수 있다. 소음에 유난히도 민감했던 그가 시끄럽고 혼잡한 서울을 싫어해 도시를 떠나 덕소로 들어간 것이 1963년이었다. 서울에서 갈라

46

"근데 그 그림을 보면, 내가 네 살적에 어머니와 아버지가 날 데리고 금강산에 석왕사를 가셨어. 아버지 손을 꼭 잡고 가는데, 가을이었나, 명주 목도리를 붙들어 맸어. 그 모습하고 똑같아. 장 선생, 그때 얘기를 들은 적도 없지. 근데도 그 그림이 내 어릴 적하고 똑같더라구" 〈명정과 그림 사이에서, 아내 이순경의 장욱진 이야기〉,《장욱진의 색깔있는 종이그림》(김형국 엮음, 열화당, 1999), p.140에서 재인용.

치면 아침에 바삐 나선다 하더라도 저녁이 되어야 도착할 수 있는 곳에 그의 아틀리에가 있었다. 뿐만 아니라 그 곳은 전기도 들어오지 않아 시골생활은 수도생활 그 자체였다. 그곳에서 장욱진이 씨름한 것은 다름 아닌 '나'의 존재였다. 마치 만공선사가 화두로 삼았던 참된 '나'와 같이 장욱진은 참된 '나'를 알고 찾는 고민의 시간을 이어갔다.

그렇게 7년이 되던 1970년의 일이다. 하루 4시간 이상을 자지 않았고 이른 새벽에 일어나 산책을 다녀온 뒤 화폭을 마주했던 덕소 화실에서의 생활은 침묵, 칩거, 내면의 고백이라는 자기성찰의 시간이었다. 그리고 강이 내려다보이는 수려한 자연 속에서 순수한 자연세계와 동화되는 것을 추구했다. 이러한 장욱진의 모습은 마치 불교의 수도승과 다를 바 없는 구도자의 모습이었다. 이러한 정황들을 종합해볼 때 덕소 생활을 통해 어릴 적부터 가까이서 젖어왔던 불교적 세계관이 보다 체감적으로 내면화되었던 것으로 판단된다.

그리고 1973년에 선禪 사상의 화두를 위한 목판화집《선禪 아님이 있는가》에 들어갈 목판화용 밑그림을 맡았던 일이나, 1976년부터 백성욱 박사와 사찰들을 자주 찾아다니던 일, 1977년에 양산 통도사에서 경봉스님을 만나 비공이라는 법명을 받고 법당 건립기금을 마련하기 위해 도화전陶畵展을 연 일을 보면 그렇다. 특히 1977년 막내아들이 백혈병을 앓게 되면서부터 화가 내외는 절 출입이 더 많아졌으며, 절친한 한 스님의 권고로 그 아들을 동자승으로 만드는 등 1970년대에 들어서부터 과거와는 달리 절 출입과 스님들과의 교우가 많아지게 된다.[47] 아마 이러한 정황들이 1970년대 이후에 불교적 그림이 그려지는 배경이 된 것으로 보인다.

하지만 1천여 점(먹그림 포함)에 달하는 방대한 작품 중 불교적 그림이 겨우 30여 점에 불과한 것을 볼 때, 그의 작품세계에서 불교와의 관련

47
그의 아들은 태어날 때부터 몸이 좋지 않았는데 결국 1979년 16세의 나이로 세상을 떠나고 말았다. 이에 대해 장욱진은 자신이 술을 많이 마셔서 아이의 몸이 성하지 않게 된 것이라며 많이 자책했다고 한다. 동자승이 되었을 때 아들의 법명은 법인法印이었다.

성은 그리 많지 않다고 볼 수 있다. 오히려 장욱진의 작품세계는 도교의 노장老莊사상에 가까워 보인다. 그리고 그 작품세계는 노장사상뿐만이 아니라 불교와 전통적인 무속巫俗과 민화, 설화 등의 요소가 자전성을 바탕으로 서로 종합화되어 있는 것이 특징적이다. 그럼에도 나의 판단에는 장욱진이 불교와 깊은 관련을 맺고 있다고 보이며, 그것은 작품 자체의 도상이나 주제보다는 작가적인 인식과 태도, 그리고 예술이라는 개념에 관한 부분에서 연관되어 있다고 생각된다.

○
종교와
회화

예술의 궁극적인 지향점은 어디일까? 장욱진에게 있어서 예술의 의미는 무엇이고, 그 예술을 통해 무엇을 얻고자 한 것일까? 서구의 미술사적 전통과 개념 속에서 이러한 질문은 우문이다. 어디까지나 근대 모더니즘의 서구미술은 예술 스스로를 향한 작품이었고 예술에 가까워지는 내적 과정을 논리적으로 밟아왔다는 점에서, 예술의 궁극이니 예술을 통해 무엇을 얻느니 하는 질문은 애초부터 납득하기 어려운 것이었다.

그러나 난데없이 이런 질문을 하는 이유는 이러한 예술에 관한 원초적 물음에서부터 장욱진에 관한 이해를 시작할 수 있기 때문이다. 이 물음은 다시 작가의 입장에서 '나는 무엇을 위해 그림을 그리는가?' '나는 그림을 그려서 무엇을 얻고자 하는가?'로 뒤집어볼 수 있다. 동서양 미술을 망라해 그림을 그리지 않으면 안 되는 사람들의 한 가지 공통점은 작품에 자신의 '내면세계'를 표출한다는 것이다. 제 아무리 역사화를 그리고 외부의 리얼리티에 충실하다 하더라도, 또는 논리적 문맥을 주장한다 하더라도 그것을 행하도록 하는 동기부여는 역시 내적인 욕구에서부터 출발한다.

내면세계를 표출한다는 것이 예술의 중요한 의미이기도 하지만 장욱진에게는 내면세계의 표출 그 자체가 예술적 목표는 아니었다. 전통적으로 고승들은 깨달음을 얻기 위해 그림을 그리기도 한다. 이를 선화禪畵라 한다. 선화의 본질은 작품 자체의 미적 완성도를 감상하거나 다른 이에게 보이는 전시성에 있지 않다. 오히려 깨달음의 과정인 동시에 깨달음의 표현인 것이다. 이러한 점에서 선화를 그린다는 것의 의미는 결국 진리의 세계에 맞닿아 있다. 장욱진에게 있어 그림이란 바로 이런 맥락이다. 내면세계를 표현한다는 점에서 서구 모더니즘의 미학과 맥을 같이하면서도 동시에 모더니즘의 예술개념과 다른 점이

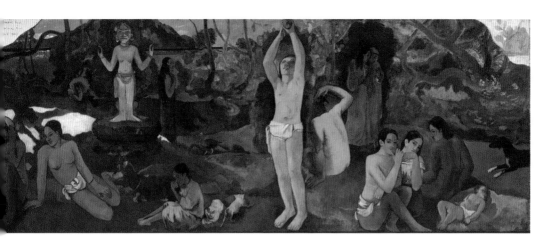

그림 87 폴 고갱Paul Gauguin, 〈우리는 어디에서 왔고, 우리는 누구이며, 우리는 어디로 가는가?D'où venons-nous? Que sommes-nous? Où allons-nous?〉, 1897년, 캔버스에 유채, 139×375cm, Museum of Fine Art, Boston

바로 이 부분이다.

세잔Paul Cézanne, 1839~1906이나 피카소Pablo Picasso, 1881~1973가 그들의 작품세계를 이루어낸 것은 예술 내에서의 고민에 의한 결정체이지 삶에서 도나 진리를 얻기 위한 것은 아니었다. 또한 한 예로 고갱Paul Gauguin, 1848~1903의 경우 모더니즘의 흐름에서 다소 중세적 세계관의 종교적 체험을 추구하기도 했지만, 그것은 어디까지나 작품 안에서였다. 가령 그의 작품 중에서 가장 도상학적으로 해석이 어려우며 장중한 서사시와 같은 〈우리는 어디에서 왔고, 우리는 누구이며, 우리는 어디로 가는가?〉그림 87는 삶에 대한 종교적·철학적 통찰을 보여주고 있지만, 그것은 신앙 혹은 삶에 '관한' 그림이다. 그리고 그 방향은 예술의 표현을 위한 것이었다.

장욱진은 달랐다. 예술을 향한 작품들이 서구의 미술 개념이며 모더니즘이었던 반면, 장욱진은 예술을 뛰어넘어 도道를 향했다. 이 점에서

장욱진은 불법佛法에 연결되어 있다. 도를 이루기 위해 출가를 하고 수행을 하거나 깨달음을 얻기 위해 붓을 든 선승처럼, 장욱진에게 있어 그림은 자신에게 가장 적합한 깨달음을 얻는 방법이었던 것이다. 동시에 그는 직업적인 화승이 아니었다. 화승이 아니라는 점에서 그가 서구 모더니즘의 작가의식을 수용했다면, 삶의 지향점과 예술의 지향점이 다르지 않았다는 점에서 서구의 모더니즘과 달랐다. 장욱진이 보여주는 작품의 진정성은 바로 이러한 삶과 예술의 일치성에서 나타난 결과라 할 수 있다. 장욱진을 삶과 작품이 일치하는 진정성의 작가라 할 때, 그 진정성을 가능하게 한 것은 바로 그의 예술과 불교와의 독특한 만남이었다고 생각한다. 조각가 최종태는 다음과 같이 이야기한다.

나에게는 두 분의 큰 스승이 있었는데 그중 한 분이 장욱진 선생이고 또한 분은 조각가 김종영 선생이다. (……) 두 분은 서로 달랐다. 김종영 선생은 동양을 잘 이해하면서 서구의 조형사고로 행동하였고, 장욱진 선생은 서양을 잘 이해하면서 동양적 사고로 행동했다. 한 분은 그리스를 근간으로 하고 있고, 한 분은 노장과 불교를 근간으로 하는 동양적 사고를 지니고 있는 듯싶었다. (……) 장욱진 선생의 경우 그의 예술은 종교와 매우 인접해 있다. 회화를 종교로 생활하고 있는 듯이 보인다. (……) 근원을 향해서 계속 진행하고 있는 듯싶다. (……) 그가 불교에 얼마나 관심하였는가 하는 것은 아무도 알지를 못한다. 노년에 연꽃을 그리고 보살을 그리고 한 것을 보면 필시 깊은 인연이 있을 것으로 믿어진다. 장욱진 선생은 정신의 세계 쪽으로 추구해 들어갔는데 그 점은 누구도 부인할 수 없을 것이다. (……) 불가에서 화두 하나를 놓고 일생을 동요 없이 추적해서 깨달음에 이르고자 하는 형국과 같다 할까.[48]

48
최종태, 〈그 정신적인 것, 깨달음에로의 길〉, 《장욱진》(호암미술관, 1995), pp.344-351.

장욱진에게 그림은 하나의 도구였으며 깨달음, 즉 도에 이르는 것이 궁극적 목적이었다면, 그에게 있어 예술은 깨달음의 메시지이자 과정이다. 이 점에서 그가 작품의 화면에 펼쳐 보인 내면세계는 깨달음을 향한 메시지라 할 수 있다. 그 깨달음은 "그림을 어떻게 가르쳐, 제가 해야지"라는 그의 말처럼 선불교의 득도개념을 닮아 있다. 장욱진은 평생 참다운 '나'를 찾는 작업을 멈추지 않았다. 가령 그는 덕소 아틀리에에서 화폭을 앞에 놓고 "너는 뭐냐, 나는 또 뭐냐" 하는 생각으로 종일 화폭을 들었다 놓았다 하거나, 스스로에 대해 "나는 뭐냐, 너는 뭐냐"라는 물음으로 보낸 날들이 많았다고 한다.[49]

이러한 장욱진의 스스로에 대한 물음은 바로 만공선사의 화두이던 '참된 나'였다. 어지러운 현실 속에서, 혼돈스러운 나의 상태에서 참된 나를 찾는 것은 거짓된 나를 가지치기해내는 것에서부터 시작된다. 현실이란 '참된 나眞我'와 '거짓된 나僞我'가 섞여 살아가는 것이라면 분별심分別心과 망상妄想을 일으키는 '거짓된 나'를 털어내는 것이 '참된 나'를 찾는 길이리라. '나'라는 존재를 깨우치는 것이 불교의 핵심이라면, '거짓된 나'를 잘라내고 '참된 나'로 나아가는 과정이 불도의 수행이다.

이러한 불도의 진아眞我 개념은 장욱진에게 있어 서구미술을 이해하는 바로미터가 되기도 했다. 가령 작가의 독창성과 관련하여 앞에서 언급했듯이, 장욱진은 모더니즘 미술에 관해 인상파를 분수령으로 하여 옛 그림과 새 그림을 구분짓는 핵심으로서 자아의 발견, 곧 자기에 대한 사고방식으로 해석한 바 있다.[50] 장욱진은 이런 '자아에의 성찰'이 종교와 예술에 국한하지 않고, 심지어 경영학의 마케팅 전략으로 수출전선에까지 적용되기를 원했다. 1969년 오십대의 나이에 쓴 다음의 글을 보자.

——— 49
장경수, 〈"머리만 깎으면 나는 중이다", 화가 장욱진 씨의 딸이 본 '우리 아버지'〉, 《장욱진》(호암미술관, 1995), p.362.

——— 50
장욱진, 《강가의 아틀리에》(민음사, 2002), pp.22~23.

그림 88 〈사람〉, 1962년, 캔버스에 유채, 40×31.5cm, 양주시립장욱진미술관 소장

표현은 정신생활, 정신의 발현이다. 표현이 쉽고도 어려운 것은 자기를 내어놓는 고백이 되기 때문이다. 단지 물감만을 바른다 해서 표현일 수 없으며 자기를 정직하게 드러내놓는 고백이 될 수도 없는 것이다. 그래서 나는 외국에 가는 젊은이들에게 자기를 가지고 가라고 일러준다. 다시 말해서 상품 하나를 가져가더라도 자기가 만든 것을 가지고 가라고 타이른다. 자기가 들어 있는 자기가 만든 물건을 말이다.[51]

서구미술에 있어서 근대적 작가 개념을 이루는 것이 바로 작가의 존재적 자아의식을 확인한 것이라 한다면, 장욱진이 인상파 이후 미술을 자아 개념으로 파악한 것은 타당해 보인다. 또한 위의 글처럼 장욱진에게 있어 평생의 화두는 바로 자아의 발견과 자기에 대한 사유로, 예술을 떠나 삶의 보편성으로까지 아우르는 그런 사유였다. 때문에 그의 작품의 출발점은 자신의 생활과 경험이었다.

오랫동안 친밀한 소재들이 다양한 방식으로 어울려 만들어내는 탈속적이고 이상화된 풍경, 가족을 그리워하는 모습, 때로는 신선 같은 모습, 해와 달이 동시에 뜨고 사물의 크기와 위치가 우주의 자연법칙을 거스른 채 표현된 화면들은 일견 동화적이고 향토적으로 보인다. 그토록 심혈을 기울여 만들어진 장욱진의 화면들은 한결같이 현세의 '나'를 벗어난 상태를 보여준다. 그만큼 자전적이며 이상적이고, 나아가 화면에 구현된 세계는 자연과 합일된 모습을 보여준다는 점에서 '무위자연無爲自然'의 도가道家사상에 가깝다. 자연에서의 깨우침이나 '나'의 내면에서의 깨우침 모두 어떠한 경지의 '도道'를 지향한다는 측면에서 서로 다를 바가 없다.

불교와 맺은 깊은 만남은 작품의 조형방식에도 반영되어 있다. 참된 나를 찾기 위해 허상의 나를 버렸듯, 장욱진은 조형에 있어서도 철저

——— 51
장욱진, 〈서사여화: 표현〉,《동아일보》, 1969년 4월 10일.

히 자기성찰적인 작업방식을 따랐다. 기법적으로 화면 바탕을 더하거나 깎아내는 차이가 있지만, 사물의 형태를 가능한 한 압축시키고 소재들로 화면을 구성함에 있어서도 최대한 '심플'하게 처리했다. 등장하는 소재도 제한되어 있으며 형태도 본질적인 것만을 남겨놓았다. 가령 1962년의 〈사람〉그림 88은 일본의 니치렌종日蓮宗52의 단체인 고쿠주카이國柱會의 초청으로 일본을 방문하게 된 아내에게 선물로 장욱진이 직접 골라준 것이다. 다른 무엇보다도 사람의 형상을 최소한의 본질로만 형상화한 작품이 불교의 정신과 가까우며 작가 자신도 이러한 요소 때문에 이 작품을 고른 것으로 보인다. 이처럼 장욱진이 대상을 생략, 압축해가는 것은 대상의 본질, 즉 자기 스스로의 본질을 찾아가는 과정이었다.

흔히 장욱진의 작품을 바라볼 때 이러한 조형방식을 서구 모더니즘의 영향인 것으로 생각해왔다. 그의 조형방식을 이루는 평면성과 압축성이 유학 시기를 계기로 두드러지게 된 데서 그 원인으로 서구 모더니즘의 영향을 이야기하는 것이니 일견 타당하다. 그러나 생략과 압축이 서구 모더니즘의 회화방식으로부터 영향을 받은 것이라 할지라도, 장욱진이 그것을 자신의 것으로 체화화가는 심리적, 기질적, 정신적 과정에서 그가 태생적으로 지니고 있던 불교적 세계관과 어울렸기 때문에 가능한 것이었다. 이러한 지속성과 내면화의 과정을 통해 그의 작품 속에서 동서의 만남이 이루어진 것으로 보아야 할 것이다.

가령 모네Claude Monet, 1840~1926는 스스로 추상을 의식하지 않았지만 계속된 연작과 강력한 집중력으로 추상의 경지에 이름으로써 당대의 시대정신이었던 추상과 만날 수 있었다. 장욱진 또한 서구 모더니즘의 영향에서 출발했지만 삶과 예술을 바라보는 관점과 그 삶과 예술을 다르게 보지 않는 생활을 지속해가면서 생략과 압축의 조형언어가

——— 52
니치렌종은 니치렌(日蓮, 1222~1282)이 가마쿠라 시대 중기인 1253년에 개종한 불교의 한 종파로, 현재 일본 불교의 7대 종파 중 하나에 속한다. 법화法 사상을 중시하며, 현세에서의 불국정토 건설을 지향한다.

자연스럽게 불도의 가르침과 일치해갔다. 때문에 장욱진은 단순히 내면세계를 표출하는 것 자체를 추구하기보다는 '참된 나'의 내면세계를 구현하기 위해 고민하고 절제했던 것이다.

예술과 예술의 실천에 관한 태도로서 삶과 예술을 분리시키지 않았으며, 나아가 예술의 궁극적인 목표를 단순히 예술을 위한 내면세계의 표현으로 국한시키지 않고 그것을 뛰어넘는 깨달음과 도의 여정으로 본 점이 장욱진 특유의 독자성이다. 이 지점에서 장욱진의 작품들은 서구 모더니즘을 추종하기에 급급했던 우리의 편향된 지성에 대한 경종으로 읽히기도 한다. 예술을 향한 작품과 예술 그 너머를 지향하는 개념이 서구 모더니즘 미술과의 근본적인 차이라면, 장욱진의 예술은 불교와의 만남을 통해 구현된 그 이상의 개념이라 말할 수 있다.

포은과 장욱진의 만남

○

장욱진은 1986년 7월 신갈로 이주했다. 지금은 온통 고층아파트로 포위된 도심으로 변했지만, 당시에는 시골의 운치가 제법이어서 장욱진의 성정이 머물 만한 곳이었다. 소박하고 아담한 개량 한옥 역시 화가의 그림에 나올 법한 모양새였다. 이곳의 옛 주소지는 경기도 용인군 구성면 마북리. 분당 남쪽과 수원 북서쪽의 중간쯤으로 신갈이라 불리는 곳이다. 갈천葛川을 끼고 형성된 교통 좋은 조촐한 마을이었던 용인군이 시로 승격하면서 엄청난 개발의 몸살을 앓았다. 그가 살아 이 변화를 보았다면 더 조용한 시골을 찾아 이삿짐을 쌌을 게 선하다. 장욱진은 1990년 12월 이곳에서 타계했다. 그는 어림잡아 4년 이곳에 살았고, 1989년에는 붉은 벽돌로 양옥을 지어 아틀리에로 썼다. 이 양옥은 1951년의 〈양옥〉그림 89, 1953년의 〈자동차 있는 풍경〉그림 90과 같은 초기 작품들에 등장하는 모양새로 지어졌다. 작가의 그림이 현실로 재현된 형국이다. 그래서인지 이 양옥은 현재 '근대문화유산'으로 등록되어 보존되고 있다.

장욱진 화백의 가옥(양옥)을 '근대문화유산'으로 등록한 것은 '용인 특례시'가 한 일이 아니다. '특례'시는 기존의 용인시와 무엇이 다른

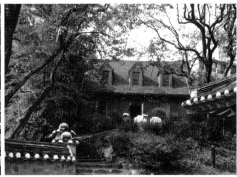

장욱진이 살던 신갈 집(왼쪽)과 붉은 벽돌로 지은 양옥 아틀리에(오른쪽). 정영목 촬영

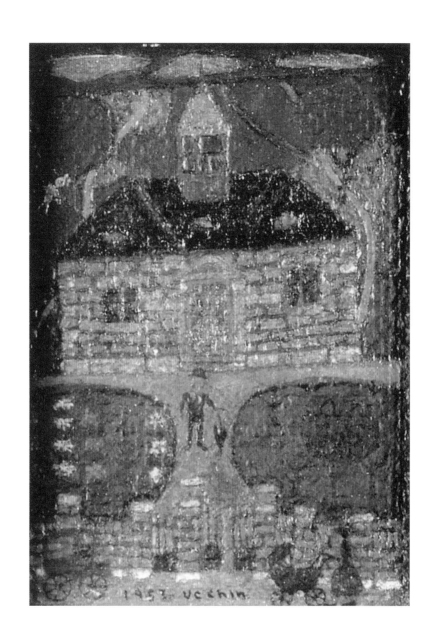

그림 89 〈양옥〉, 1951년, 판지에 유채, 10.7×7.5cm, 개인 소장

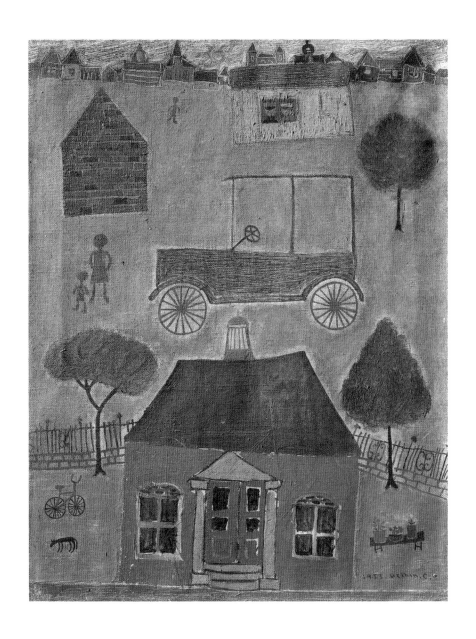

그림 90 〈자동차 있는 풍경〉, 1953년, 캔버스에 유채, 40×30cm, 개인 소장

지 잘 모르겠으나, 그 소속의 용인문화재단이 창립 10주년을 특별히 기념해 〈장욱진 전展〉을 2022년 용인포은아트갤러리에서 개최했다. 이것은 매우 고무적이고 바람직한 일이다. 영어로 말하면 'It makes sense'다. 지조와 절개의 상징인 '포은圃隱'의 갤러리에서 열리는 정몽주와 장욱진의 조합은 '용인'이라는 지정학적 장소성을 뛰어넘어 한국인의 보편적 '전통'의 상징으로 승화된다. 우리가 지키고 알려야 할 귀한 '문화유산'이 이런 것이라 생각한다.

'문화유산'으로서의 전통은 지키고 알리는 것에만 머물 일이 아니다. 그것은 시간의 흐름과 함께 새로운 시대정신과 맞부딪혀 박제화剝製化될 위험성이 농후하다. 때문에 그것은 문화적으로, 역사적으로 항상 재해석되어 우리의 현재와 함께하는 생물生物처럼 살아 움직여야 한다. 또한 우리 같은 자본주의와 민주주의 사회에서는 그 유산의 경제적인, 정치적인 가치를 깨달아 우리의 후세들에게 이양할 '지속가능'의 체계로 항상 가꾸고 돌보야만 한다.

앞서 밝혔듯이 장욱진 작품에는 항상 자연과 함께하는 우리의 전통이 깃들어 있다. 그는 '전통'을 자연의 이미지로 이야기한다. 해, 달, 강, 나무, 호랑이, 까치, 새들로 전통을 이야기한다. 심지어 집과 사람도 그에게는 자연이자 전통이다. 때문에 그의 그림에는 이념도 없고, 관념도 없다. 아니, '있다' '없다'의 문제가 아닌 작가 스스로의 마음이 있을 뿐이다. 장욱진이 좇는 그림으로의 마음이 이렇다. 서양도 없고, 동양도 없고, 추상도 없고, 사실(구상)도 없다. 그의 마음이 가는 대로 선이 되고 색이 되어, 그림이 되어, 자연이 되어, 전통이 되어 세상을 떠돌다 다시 그의 마음으로 들어온다. 그의 자연과 전통은 곧 우리의 그저 일상일 뿐이다.

작가와 우리의 입장을 서로 바꾸어 생각해보자. 우리야 이 시대에 작

가의 작품 중에 무엇을 '전통' 혹은 '전통적'이라 말하지만, 작가 입장에서는 그렇지 않을 수도 있다. 우리가 말하는 '전통적'인 것들이 작가에게는 그냥 그가 살며 겪어온 평범한 진행형의 부산물일 뿐이다.

장르와 무관하게 전통의 맥을 유지, 흡수, 확장했다는 측면에서 화가의 작품에 연연히 흐르는 전통적인 주제의식과 조형기법은 1980년대 이후 그 절정에 다다른다. 매체와 기법에 있어서 더 자유롭게 경계를 넘나들어 '먹그림'뿐만 아니라, 2022년 화가의 신갈 가옥에서 처음으로 선보이는 〈선禪이 무엇인가〉에서는 종교, 언어, 역사, 철학, 거기에 목판 그림이 어우러진, '전통'이 깃든 조형과 인문의 협업체계까지에도 화가의 노력과 입김이 시퍼렇게 살아있음을 체감한다. 이것이야말로 전통의 재해석 아닌가. 문인화의 기풍이 풍기면서도 형식에 구애받지 않는 그의 정신을 느낀다.

장욱진은 이러한 선禪의 화두와 가르침을 언어가 아닌 자연의 이미지들로 이야기한다. "이 세상에 선 아님이 있는가? 우리의 일상이 선이지"라고. 이렇듯, 화가의 자연과 전통은 시간과 함께 흘러온 우리의 일상이었을 뿐인데, 그걸 보고 대하는 지금 우리의 태도는 과거로 치부된 그 일상에서 무언가 위안을 받거나 아니면 낯선 손님 대하듯 어색해하기도 한다. 무언가 치열한 지금의 일이 아닌 것 같고, 그리고 또 너무 작아 대가의 작품이 이래도 되나 하는 의구심도 생긴다.

이렇듯, 화가의 그림은 전혀 자본주의적이지 않다. 아니 자본주의와는 거리가 멀다. 그렇다고 공산주의적이냐? 이건 더더욱 아니다. 이념 ideology으로 따진다면 화가의 그림은 젊은 피카소처럼 무정부주의에 가깝다. 그러나 피카소와 달리 화가는 이념 이전의 문제를 작품의 주제로 다룰 뿐이다. 이게 화가 장욱진의 가치인데, 이 가치를 다시 생각해보며 작품을 감상해볼 것을 권한다.

자연과 전통 사이

○
강가의
아틀리에

회색빛 저녁이 강가에 번진다. 뒷산 나무들이 흔들리는 소리가 들린다. 강바람이 나의 전신을 시원하게 씻어준다. 석양의 정적이 저 멀리 강기슭을 타고 내려와 수면을 쓰다듬기 시작한다. 저 멀리 노을이 지고 머지않아 달이 뜰 것이다. 나는 이런 시간의 적막한 자연과 쓸쓸함을 누릴 수 있게 마련해준 미지의 배려에 감사한다. 내일은 마음을 모아 그림을 그려야겠다. 무언인가 그릴 수 있을 것 같다.[53]

화가가 쓴 위의 글은 "한강이 문턱으로 흐르는 덕소"에 화실을 짓고 생활하던 시절의 일기 같은 기록이다.[54] 이 글에서도 자연은 수단과 목적이 아닌 '그저' '그냥' 보고, 듣고, 느낄 대상으로서의 자연이다. 여기에 더해 자연이 줄 '미지의 배려'까지도 염두에 두고 있다. 그가 자연을 대하는 겸허한 마음을 읽을 수 있는 대목이다.

고요했던 강변마을이 전기가 들어오고 길이 좋아지면서 '자가용족'들이 드나드는 유원지로 전락하자, 이내 장욱진은 덕소를 떠난다. 문명을 피해 다시 더 남쪽의 수안보로 숨어들었다가, 이후 나이가 들며 문명과 어느 정도 타협한 곳이 '신갈'이 아니었나 싶다. 문명과의 '거리두기'는 장욱진의 체질적 자연관이자 그 사이에서 발생되기 쉬운 '위선'과 '절충'으로부터 자신이 자유로워질 수 있는 유일한 탈출구 같은 것이었다. 이러한 그의 자연관은 고스란히 작품에 드러난다. 가령 1954년의 〈수하樹下〉그림 91를 보자. 강아지, 새, 나무와 그 아래 누운 사람의 자리에 비교하면, 화면 위쪽 멀리 문명을 대변하는 어둠 속 도시의 건물들은 상당한 거리를 두고 명확한 경계 내에 거꾸로 삐딱하게 서 있다.

이런 측면에서 2020년 양주시립장욱진미술관이 장욱진 서거 30주기 기념전의 제목을 〈강가의 아틀리에〉로 정한 것은 잘한 것 같다. 1976년

——— 53
장욱진, 《강가의 아틀리에》(열화당, 2017), p.33.

——— 54
앞의 책, p.56.

출간된 장욱진의 그림산문집과 같은 제목이지만, 그 상징성이 '자연'으로 귀착되기 때문이다.[55] 장욱진에게 자연은 '전통' 그 자체였다. 때문에 화가의 고의古義는 어떤 특별한 대상에 존재하는 것이 아니었다. 그것은 전통의 아우라가 깃든 자연의 기운, 공기, 분위기를 상징하는 서사적인 설정들이었다. 즉 전통을 표현하고자 하는 목적으로 어떤 특정한 고의의 사물을 작품에 드러내지 않았다는 뜻이다. 이해를 돕기 위해 비교해보자. 좀 더 추상적이지만 유영국의 '산'은 장욱진과 같은 맥락이라 할 수 있으나, 김환기의 '항아리'는 이들과 달리 전통의 장식적 표상에 가깝다. 물론 장욱진의 경우 1980년대 들어 호랑이, 거북, 학, 난초, 사석 등과 같은 전통적인 민화 소재들이 등장하기는 하나 그것들은 화면의 장식보다는 서사를 담는 서민적 삶의 표상에 더욱 가깝다.

특히 자연에의 귀소본능이 누구보다도 강한 우리의 민족 정서를 쉽고 단순한 친근감의 독특한 조형언어로 그려낸 장욱진이야말로 우리의 '국민화가'가 아닐까 싶다. 신화가 너무 앞서 천재가 된 '국민화가' 이중섭, 시대의 보편적 서민상이 돋보여 민중과 함께 떠오른 '국민화가' 박수근. 비교하자면 이들보다 전통의 현대적 재현에 깃든 작품의 진정성과 독창성의 농도는 분명 장욱진이 더 짙다.

진정성의 농도를 이 자리에서 비교/증명하는 것은 예의가 아니겠지만 적어도 독창성의 정도를 비교/가늠할 수는 있겠다. 선과 색의 운용이 힘차고 활달한 이중섭의 형식적 모더니티에서 재현에 기초한 서구의 표현주의적 경향이 읽힌다면, 화면의 질감에 천착한 위에 단순한 선과 구도를 적용한 박수근의 경우 입체주의적 평면성이 읽힌다. 그러나 장욱진은 동양도 아니고 서양도 아니다. 너무나 쉽고 유치해 보여 비교할 수 없는 독창성, 그 유치함을 벗어나야 보이기 시작하는 화가의 진정성이 핵심이다.

───── 55
장욱진의《강가의 아틀리에》(열화당, 1976)는 1987년 개정판, 2017년 개정증보판이 출간되었다.

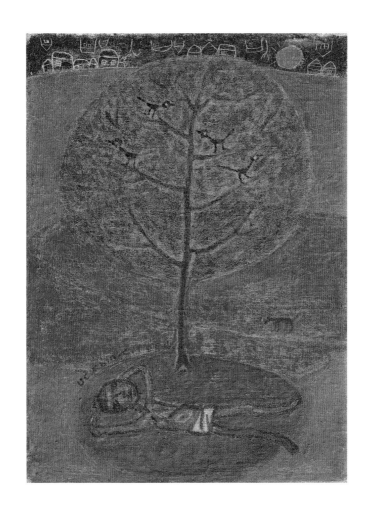

그림 91 〈수하〉, 1954년, 캔버스에 유채, 33× 24.7cm, 개인 소장

2011년의 일이다. 미국 미네소타주립대학의 미술관Weisman Art Museum, University of Minnesota을 연구차 방문했다. 관장과 소장품 관리 큐레이터가 내심 반기는 눈치였다. 그 미술관은 한국 작가들의 작품을 소장하고 있었고, 그 작품들의 소장가치에 관한 의견을 듣고 싶었던 것이다. 심산 노수현의 산수도와 월전 장우성의 인물, 화조 대작들이 각각 세 점씩 있었다. 유화로는 박득순의 풍경화를 소장하고 있었다. 그리고 정성스레 포장한 작은 그림을 풀어 헤치면서 하는 질문인즉, 도대체 이 그림이 어떤 그림인지 자기들로서는 판단하기가 곤란하다는 이야기였다.

그림은 장욱진의 것이었다. 한눈에 식별이 가능했다. 제작연대와 서명이 뚜렷한 1955년의 〈수하樹下〉그림 92였다. 그런데 이게 도무지 교수급 화가의 그림 같지 않다는 것이다. 아이들 장난 같기도 하고 학생 그림일지도 모른다고 생각하고 있었다. 자기들의 미술사 지식으로는 도저히 어떻게 자리매김을 해야 할지 난감하다는 표정이었다. 동양화는 동양화대로, 서예는 서예대로 이해되고, 인물이든 정물이든 풍경이든 서양식 유화는 다 알아보겠는데 유독 장욱진 교수의 작품만 어떻게 평가해야 할지 의문이라는 것이다.[56]

'장욱진 그림의 독창성은 누구에게나 통하는구나' 하는 확인의 순간이었다. 여타 미술사의 영향 관계로 풀이할 수 없는, 세상에서 유일한 장욱진만의 독자적인 스타일이 존재할 수 있다는 확신 같은 것을 체감했다. 나는 그 그림이 한국에서 매우 비싸질 것이니 잘 보관하라고 일러두었고, 덕분에 관장의 즉흥 점심 대접을 받았다.

우리에게 잘 알려진 장욱진의 〈수하〉그림 91 참조는 1955년 제1회 〈백우회전〉에 출품해 '이범래상'을 수상한 작품이다. 미네소타대학이 소장한 〈수하〉그림 92 참조는 앞에서 언급한 동명의 작품 〈수하〉와 조금 다르

—— 56

사연인즉 이렇다. 1957~1958년, 당시 서울대학교 미술대학과 미네소타대학 간의 교환교류전이 있었다. 1957년 서울대학교 미술대학의 교수와 학생들의 작품이 미네소타대학미술관에 먼저 초대되어 전시를 가졌고, 쌍방 출품한 작품들을 서로 교환/기증하기로 약정한 교류전이었기 때문에 한국의 다른 작품들과 함께 장욱진의 작품도 거기에 소장되어 있었던 것이다.

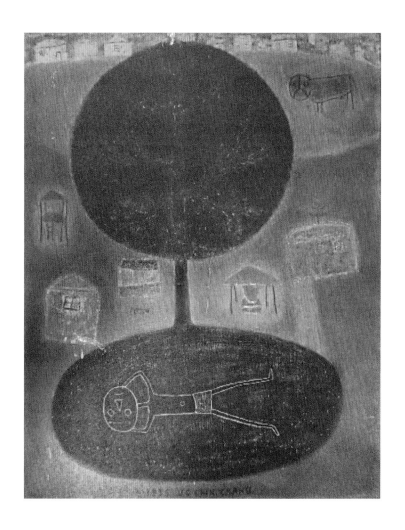

그림 92 〈수하〉, 1955년 캔버스에 유채, 크기 미확인, 미네소타주립대학교미술관 소장

다. 그 다름의 변주에서 우리는 화가의 다음과 같은 독창성의 방식을
유추할 수 있다.

고전파 화가들 이래 그림의 대상을 결정한 다음 그것에만 충실하면 된다
고 생각하는 분들도 있지만, 내게 있어서는 도무지 개성적인 발상과 방법
만이 그림의 성패를 결정짓는다는 생각이 떠나지 않는다. 그래서 화폭을
어떻게 메꾸느냐가 아닌, 무슨 생각을 채우느냐가 고민거리인 나로서는
종종 무덤 같은 고독을 만나지 않을 수 없다. (……) 어제 것과 오늘 것이
같다는 일종의 패턴화를 경계하는 것도 중요한 것이다. 그런 때면 나는 붓
을 던져버린다.[57]

이 말은 모든 작품 각각은 무언가 달라도 달라야 한다는 것이다. 그래
서 일종의 패턴처럼 작품을 찍어내듯 반복해 그리지 말아야 한다는
뜻이다. 달리 그리는 방법에 대해 그는 "옛적에 그려놓은 것이나 최근
것 등 서너 개의 캔버스를 앞에 놓고 그리다 보면" 적어도 중복은 피
하면서 다른 아이디어들이 그리는 과정 중에 개입할 여지가 생긴다고
말한다. 반복의 반복이 몇 십 년째 반복되는 요즈음의 단색화 현상과
대비되어 시사하는 부분이 많은 이야기다.

미네소타대학에 있는 〈수하〉그림 92 참조는 1950년의 〈붉은 소〉그림 93
와 1954년의 〈수하〉그림 91 참조를 염두에 두면 나올 법한 또 다른 변주
의 중간적 독창성을 지닌 작품이다. 그림 전체의 톤과 분위기는 보다
토속적인 흙빛의 〈붉은 소〉를 따랐고, 구성 과정에서의 나무와 그 아
래의 인물, 인물이 누운 그늘 같은 것은 1954년의 〈수하〉를 더 많이 참
조했다. 1954년의 〈수하〉가 긁어낸 화면의 치밀한 정성 아래 회화의
프로다운 면모가 섬세하게 드러났다면, 1955년의 〈수하〉는 유아적이

57
장욱진, 《강가의 아틀리에》(열
화당, 2017), pp.90~92.

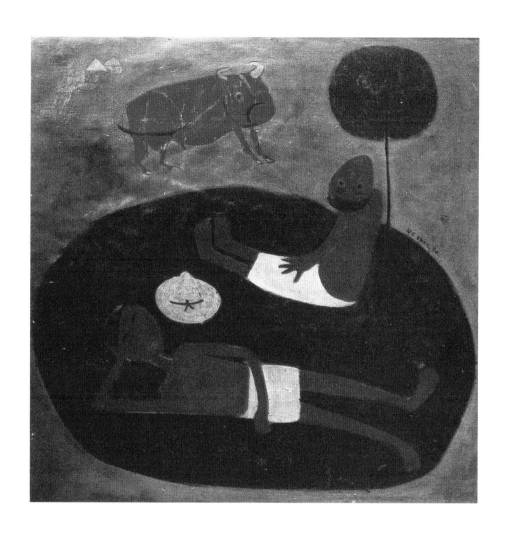

그림 93 〈붉은 소〉, 1950년, 캔버스에 유채, 53×53cm, 개인 소장

며 원시적이다.

〈붉은 소〉를 포함해 이 주제의 세 그림을 옆에 두고 비교하면 화가가 자신의 글에서 밝힌 그림의 방법과 발상을 보다 연역적으로 체감할 수 있다. 이 지점이 장욱진의 작품세계가 보여주는 '독창성의 변주'인 것이다.

장욱진의 자리

○ 2020년은 화가 장욱진이 타계한 지 30년이 되던 해였다. 1990년 12월 27일이었으니 유행가 노랫말처럼 "가는 세월" 속절없이 참 빠르다. 그는 이 세상에 없지만 그래도 그의 그림은 꾸준하게 세인의 사랑을 받아왔고, 미래에도 그럴 것이다. 화가는 죽어 작품을 남긴다지만 이러한 관심과 사랑의 이면에는 양주시립장욱진미술관과 장욱진미술문화재단의 지속적인 노력으로 이루어진 여러 기획전시의 성과가 있어왔기 때문이다.

술을 즐겨하는 사람들이 이구동성 '발렌타인 30년'을 위스키 술맛의 브랜드 가치로 치는 이치와 개념상 비슷하게 '장욱진 30년'의 브랜드 가치는 어떻게 자리매김할 수 있을까? 화가의 남겨진 작품이 갖는 지속적인 가치는 무엇이기에 세인에게 잊히지 않는 것일까?

즉각적인 대답은 이런 것들이다. 우선은 그림의 친근감이다. 그의 그림은 미학이나 미술사에 대한 지식 없이도 저절로 스스럼없이 친근감이 생긴다. 그의 그림 앞에선 '아는 만큼 보인다'가 안 통한다. 아니, 필요 없다. 오히려 아는 게 해가 된다. 그래서 쉽게 보기도 한다. 그림이 작으니 더더욱 쉽게 본다. 그러나 그 작은 화면이 보는 이를 끌어당긴다. 친근감에 편안함을 더한다. 난해한 도상해석학이 필요 없는 우리 시대의 인간사가 반영된 보편적인 가족 이야기. 이 이야기에 등장하는 가족과 동등한 가치를 부여받은 집과 동물과 자연, 예를 들어 초가집, 양옥집, 까치, 강아지, 해와 달, 산, 나무 등은 모두 이들을 대하는 우리의 정서에 아우성 없이 소박하며 진솔하게 마음에 와 닿는다. 그래서 정이 간다. 자꾸 보아도 싫지 않다.

요컨대 앞선 질문의 해답은 자연에 있다. 장욱진 작품에서 자연은 인간과 이분법으로 대립하는 자연이 아니다. 인간과 동식물을 가르지 않는 포괄적인 시공간의 세계이다. 작가는 그 세계의 주변 사물들을

애정으로 보듬는다. 생명은 생명의 고귀함으로, 무생물에게도 애정을 담아 정성껏 의미를 부여한다. 각각의 도상들은 마치 생명체로 환생해 지속적인 이 세계를 떠돌고, 우리는 그들을 다시 만난다.

여기서 장욱진의 그림은 미학적 모더니즘의 굴레, 틀(형식), 한계를 벗어난다. '위선'을 인간의 가장 큰 죄라 여기는 그는 '목적' 있는 말을 일절 하지 못한다.[58] 그는 인간사를 떠나 자연까지도 인간의 목적으로 바라보지 않는다. 자연으로부터 추출되어 화면으로 옮겨진 도상들 역시 그림을 위한 목적으로 그려진 것이 아니다. 장욱진은 무엇을 미리 설정해놓고 그림을 그리지 않기 때문이다.[59]

붓에 뭔가를 이루었다는 욕심이 들어갈 때 그림은 사라지는 것이다. 그런 때면 무심코 자연을 직시하곤 한다. 요즈음도 그림이 막히면 나는 까치 소리며 감나무 잎사귀들이 몸 부비는 소리들을 그저 듣는다. 그것만큼 사람 마음을 비우게 해주는 것도 드물다.[60]

그는 자연을 "그저" 보고, 듣고, 느낀다. 위선과 목적 없이 "그저" 느낀다. 그리하여 마음이 비워지면 그림을 그린다. 자연을 통해 마음이 비워지면 캔버스와 마주한다.

새벽 서너 시경에 화실에 돌아와 흰 캔버스를 대할 때면 두려움이 앞선다. 자꾸자꾸 칠을 하다가 보면 어떤 형태가 눈에 들어오기 시작한다. 옛적에 그려놓은 것이나 최근 것 등 서너 개의 캔버스를 앞에 놓고 그림을 그리다 보면, 어떻게 그려야 하겠다는 의도가 처음에는 나타나지 않는다. 붓이 움직이다 보면 나타나는 형체에 내가 녹아들기 시작하고, 고통 후의 희열처럼 격한 가슴이 되고 만다.[61]

—— 58
앞의 책, pp.18~20.

—— 59
앞의 책, p.20. "우리는 뭘 설정해놓고는 그림 못 해. 죽이 되나 밥이 되나 해보는 거지."

—— 60
앞의 책, pp.92~93.

—— 61
앞의 책, pp.44~45.

그리는 행위에의 집중과 반복으로 몰입의 어느 순간 '흰 캔버스의 두려움'은 사라지고 의도하지 않은 어떤 의도가 만들어지면 '내가 그림인지 그림이 나인지' 자연과 나와 그림의 일체감이 찾아올 때 작가의 가슴은 뛴다.

바로 이 부분이 장욱진의 작품이 미학적 모더니즘의 한계를 벗어나게 하는 대목이다. 순간의 무의식적인 행위들이, 그 순간의 '지금'들이 현재진행형으로 모아져 저절로 그림이 된다. 화가의 말대로라면 그림이 스스로 그림을 만들어가는 것이다. '의도', '설정', '목적' 등 일체의 인위적인 간섭들로부터 자유로워져야 그림이 된다는 이야기다. 때문에 장욱진의 그림은 '시간'이 만들어가는 것이다. 이때의 시간을 딱히 '무아경'의 시간이라고 말할 수는 없다. 그렇다고 현실 속 크로노스^{chronos}의 시간은 더더욱 아니다. 그런 시간의 축적으로, 그림에서 손을 떼어야 할 순간까지의 '절대시간'을 비워진 마음으로 버텨야 한다. 이때 화가의 유일한 버릇이 '그저' 자연을 바라보고, 듣고, 느끼는 일이다. 자연이 공간의 일이라면 그리는 행위는 시간의 일이므로 이러한 시공간의 여러 틈새에서 이루어지는 것이 장욱진의 그림이라 할 것이다.

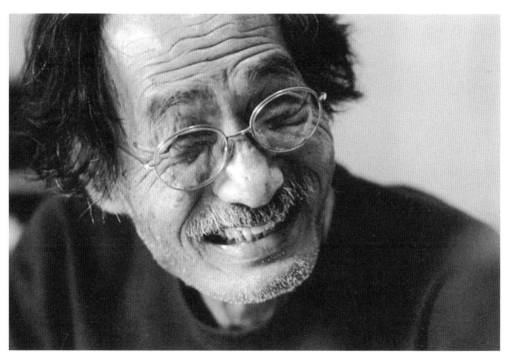

ⓒ 강윤구

수록 원고 출처

장욱진의 삶과 그림
〈장욱진: 동화적이고 이상적인 세계를 꿈꾼 진정성의 화가〉, 《한국의 미술가》 사회평론 2006.

장욱진이 쓴 새로운 미술사
〈장욱진 작품론-재평가, 재해석, 그리고 그의 새로운 미술사적 가치〉, 《장욱진》, 호암미술관, 1995.

장욱진의 오브제
〈장욱진이 그린 여인상〉, 《15주기 기념전 "장욱진이 그린 여인상"》, 장욱진미술문화재단, 2005.
〈아이가 있는 장욱진의 그림들〉, 《아이가 있는 장욱진의 그림들》, 장욱진미술문화재단, 2006.
〈삶의 표상과 이상으로서의 나무〉, 《장욱진 나무展》, 갤러리 삼성플라자, 1997.

장욱진의 자화상들
〈장욱진 명작 60선〉, 《장욱진: 양주시립장욱진미술관 개관전》, 양주시립장욱진미술관, 2014.

먹그림이라는 장르에 관한 시론
〈장욱진 '먹그림'의 미술사적 의의와 성격〉, 《장욱진 먹그림》, 열화당, 1998.

불교와 모더니즘 너머
〈장욱진과 불교〉, 《장욱진: 화가의 예술과 사상》, 태학사, 2004.

포은과 장욱진의 만남
〈장욱진-용인/신갈〉, 《용인문화재단 창립 10주년 특별전 '장욱진展'》, 용인문화재단, 2022.

자연과 전통 사이
〈장욱진 30년〉, 《장욱진 서거 30주기 기념전 '강가의 아틀리에'》, 양주시립장욱진미술관, 2020.

참고 문헌

김형국,《그 사람 장욱진》, 김영사, 1993.

_____,《장욱진: 모더니스트 민화장民畵匠》, 열화당, 1997.

김형국 엮음,《장욱진 먹그림》, 열화당, 1998.

김형국 엮음,《장욱진의 색깔있는 종이그림》, 열화당, 1999.

박정기,〈작은 그림의 대가大家 장욱진의 회화세계〉,《장욱진》, 호암미술관, 1995.

오광수,《한국 현대 화가 10인》, 열화당, 1976.

_____,〈한국적 미의식과 이념적 풍경〉,《월간 미술》, 1991년 2월호.

_____,〈장욱진의 예술〉,《장욱진》, 호암미술관, 1995.

이경성,〈自然에의 歸依와 그의 同一化〉,《공간》, 1974년 3월호.

이구열,〈깊숙한 애정: 장욱진 개인전(1964. 11. 2~8, 반도 화랑)〉,《경향신문》, 1964년 11월 4일.

장경수,《내 아버지 장욱진》, 삼인, 2020.

장욱진,〈발상과 방법〉,《문학예술》, 1955년 6월호.

_____,〈춘필춘상〉,《경향신문》, 1958년 4월 12일.

_____,〈태동〉,《한국일보》. 1960년 12월 22일.

_____,〈신춘화상〉,《경향신문》, 1961년 1월 10일.

_____,〈서사여화: 표현〉,《동아일보》, 1969년 4월 10일.

_____,〈서사여화: 죄가 있다면〉,《동아일보》, 1969년 4월 24일.

_____,〈서사여화: 동반〉,《동아일보》, 1969년 5월 3일.

_____,〈서사여화: 발산〉,《동아일보》, 1969년 5월 24일.

_____,〈서사여화: 저항〉,《동아일보》, 1969년 6월 7일.

_____,《강가의 아틀리에》초판, 민음사, 1976.

_____,《강가의 아틀리에》중판, 민음사, 2002.

_____,《강가의 아틀리에》개정증보판, 열화당, 2017.

장정순 외 엮음,《진진묘: 화가 장욱진의 아내 이순경》, 태학사, 2019.

정영목, 〈장욱진 작품론: 재평가, 재해석, 그리고 그의 새로운 미술사적 가치〉, 《장욱진》, 호암
　　미술관, 1995.

_____, 〈삶의 표상과 이상으로서의 나무〉, 《장욱진 나무》. 갤러리 삼성플라자, 1997.

_____, 〈장욱진 '먹그림'의 미술사적 의의와 성격〉, 《장욱진 먹그림》, 김형국, 강운구 엮음,
　　열화당, 1998.

_____, 《장욱진 Catalogue Raisonné: 유화》, 학고재, 2001.

_____, 〈장욱진과 불교〉, 《장욱진: 화가의 예술과 사상》, 김현숙 외, 태학사, 2004.

_____, 〈장욱진이 그린 여인상〉, 《15주기 기념전 "장욱진이 그린 여인상"》, 장욱진미술문화
　　재단, 2005.

_____, 〈장욱진: 동화적이고 이상적인 세계를 꿈꾼 진정성의 화가〉, 《한국의 미술가》, 김영
　　나 외, 사회평론, 2006.

_____, 〈아이가 있는 장욱진의 그림들〉, 《아이가 있는 장욱진의 그림들》, 장욱진미술문화재
　　단, 2006.

_____, 〈장욱진, 김환기, 유영국–신사실파 이후〉, 《신사실파, 그 후》, 장욱진미술문화재단,
　　2007.

_____, 〈장욱진, 그는 어떤 화가인가?〉, 《장욱진: 동심童心 시선–마음의 눈으로 그리는 화가》,
　　수성아트피아, 2007.

_____, 〈장욱진의 도道와 선禪〉, 《장욱진의 선禪과 도道》, 장욱진미술문화재단, 2008.

_____, 〈五人 五色, 다섯 화가들의 전시: 장욱진의 제자들〉, 《5인 5색 Ⅱ》, 장욱진미술문화재
　　단, 2010.

_____, 〈양주시립장욱진미술관 개관전을 준비하며〉, 《장욱진 그림마을 8》, 2014.

_____, 〈장욱진 명작 60선: 양주시립장욱진미술관 개관전〉, 《장욱진: 양주시립장욱진미술관
　　개관전》, 양주시립장욱진미술관, 2014.

_____, 〈장욱진 화가의 예술과 가치〉, 《장욱진 화백 문화 브랜드 육성을 위한 정책토론회》
　　자료집, 장욱진화백선양사업회, 2015.

_____, 〈장욱진 30년〉, 《장욱진 서거 30주기 기념전 '강가의 아틀리에'》, 양주시립장욱진미
　　　술관, 2020.

_____, 〈장욱진과 한국근현대미술사〉, 《장욱진 30주기 기념전 '집, 가족, 그리고 장욱진'》, 현
　　　대화랑, 2021.

_____, 〈장욱진-용인/신갈〉, 《용인문화재단 창립 10주년 특별전 '장욱진'》, 용인문화재단,
　　　2022.

조향순, 〈화가의 고택〉, 《장욱진의 그림마을》, 통권 2호, 2009.

최종태, 〈그 정신적인 것, 깨달음에로의 길〉, 《장욱진》, 호암미술관, 1995.

_____, 《장욱진, 나는 심플하다》, 김영사, 2017.

최경한 외, 《장욱진 이야기》, 김영사, 1991.

David Summers, 《Real Spaces: World Art History and the Rise of Western Modernism》,
　　　New York: Phaidon Press, 2003.

편집부, 〈현대 한국의 작가상 1: 장욱진〉, 《공간》 26(1969년 1월).

편집부, 〈화가 장욱진〉, 《뿌리 깊은 나무》 10(1976년 12월).

《장욱진화집 1963-1987》, 김영사, 1987.

《장욱진의 遊於藝》, Lee C 갤러리, 2006.

《장욱진》, 서울대학교미술관, 2009.

《유영국의 1950년대와 1세대 모더니스트들》, 가나아트, 2010.

《Inter Being 꽃이 웃고, 작작鵲鵲 새가 노래하고》, 양주시립장욱진미술관, 2021.

《2022 SIMPLE 비정형의 자유, 정형의 순수》, 양주시립장욱진미술관, 2022.

《선善도 악惡도 아닌Neither Good nor Evil》, 양주시립장욱진미술관, 2023.

그림 인덱스

그림 번호		작품명	재료	제작 년도	크기 (cm)	소장처	페이지
1		공기놀이	캔버스에 유채	1938	65×80	국립현대미술관 이건희컬렉션	17
2		소녀	나무판에 유채	1939	30×14.5	국립현대미술관 이건희컬렉션	19
3		독	캔버스에 유채	1949	45×37.5	국립현대미술관	23
4		자화상	종이에 유채	1951	14.8×10.8	개인	25
5		눈	캔버스에 유채	1964	53×72.5	개인	28
6		진진묘	캔버스에 유채	1970	33×24	개인	29
7		초당	캔버스에 유채	1975	27.5×15	개인	33
8		까치와 아낙네	캔버스에 유채	1987	35×27	개인	35

그림 번호		작품명	재료	제작 년도	크기 (cm)	소장처	페이지
9		강변 풍경	캔버스에 유채	1987	23.1X45.7	개인	37
10		풍경	판지에 유채	1937	24X33	리움미술관	51
11		마을	캔버스에 유채	1947	15.6X16	개인	53
12		박수근 〈농가의 여인 (부제: 절구질하는 여인)〉 ⓒ박수근연구소	캔버스에 유채	1957	130X97		54
13		이중섭 〈흰 소〉	종이에 유채	1953~54	34.2X53		55
14		빈센트 반 고흐 Vincent van Gogh 〈까마귀가 나는 밀밭 Wheatfield with crows〉	캔버스에 유채	1890	50.5X103	Van Gogh Museum, Amsterdam	56
15		모기장	나무판에 유채	1956	21.6X27.5	최순우 구장 개인	58
16		김환기 〈론도〉 ⓒ(재)환기재단 · 환기미술관	캔버스에 유채	1938	61X71.5		61

그림 번호		작품명	재료	제작 년도	크기 (cm)	소장처	페이지
17		달밤	캔버스에 유채	1957	37.5X45	개인	62
18		강세황姜世晃 〈영통동구도靈通洞口圖〉 《송도기행첩》제7면	종이에 담채	1757	32.8X53.4	국립중앙박물관	64
19		유영국 〈Work〉 ⓒ 유영국미술문화재단	캔버스에 유채	1975	65X65		65
20		덕소 풍경	캔버스에 유채	1963	37X45	개인	67
21		장성순 〈0의 지대〉	캔버스에 유채	1961	79X99	개인	68
22		무제	판지에 유채	1964	53X45	삼성문화재단	69
23		팔상도	캔버스에 유채	1976	35X24.5	개인	72
24		호앙 미로Joan Miró 〈사냥꾼 The hunter (Catalan landscape)〉 ⓒSuccessió Miró / ADAGP, Paris - SACK, Seoul, 2023	캔버스에 유채	1923	64.8X100.3	MoMA, New York	73

그림 번호		작품명	재료	제작 년도	크기 (cm)	소장처	페이지
25		파울 클레Paul Klee 〈황홀경Rausch〉	천 위에 혼합재료	1939	65X80	Lenbachhaus, Munich	73
26		장 드뷔페Jean Dubuffet 〈출산Childbirth〉 ⓒJean Dubuffet / ADAGP, Paris – SACK, Seoul, 2023	캔버스에 유채	1944	100X81	MoMA, New York	74
27		가족	캔버스에 유채	1978	17.5X14	개인	75
28		불공	한지에 먹	1986	28X18	개인	77
29		밤과 노인	캔버스에 유채	1990	41X32	개인	78
30		주신周臣, 혹은 당인唐寅 〈불사의 꿈The That- ched hut of Dreaming of Immotality〉(부분)	종이에 수묵채색	명대	28.3X103	Freer Gallery of Art, Washington D.C.	79
31		사람	종이에 유채	1961	15X10.5	삼성문화재단	84
32		카스파 다비드 프 리드리히Caspar D. Friedrich 〈바닷가의 수도승 Monk by the sea〉	캔버스에 유채	1808~10	110X172	Alte Nationalgalerrie, Staatliche Museen, Berlin	85

그림 번호		작품명	재료	제작 년도	크기 (cm)	소장처	페이지
33		거목	캔버스에 유채	1954	29X26.5	전 맥타가트 Athur J. Mc Taggart 구장 한솔홀딩스	90
34		까치	캔버스에 유채	1958	42X31	국립현대미술관	91
35		아이	캔버스에 유채	1972	29X21	개인	92
36		새와 나무	캔버스에 유채	1973	35X27.4	개인	93
37		아이 있는 풍경	캔버스에 유채	1973	33X24	개인	96
38		길	캔버스에 유채	1975	30.5X22.8	개인	97
39		사찰	캔버스에 유채	1978	27.2X16.2	개인	98
40		언덕 위의 소	캔버스에 유채	1978	39X29	개인	99

그림 번호		작품명	재료	제작 년도	크기 (cm)	소장처	페이지
41		나무	캔버스에 유채	1987	41X32	개인	100
42		집과 나무	캔버스에 유채	1976	16X24	개인	103
43		절벽 위의 도인	캔버스에 유채	1988	44X36.5	미확인	104
44		강 풍경	캔버스에 유채	1988	34.2X26.2	개인	105
45		김환기 〈피난열차〉 ⓒ(재)환기재단· 환기미술관	캔버스에 유채	1951	37X53		106
46		나룻배	나무판에 유채	1951	14.5X30	국립현대미술관 이건희컬렉션	108
47		나무 위의 아이	캔버스에 유채	1975	14X24	개인	109
48		가로수	캔버스에 유채	1978	30X40	개인	110

그림 번호		작품명	재료	제작 년도	크기 (cm)	소장처	페이지
49		가족도	캔버스에 유채	1977	12.5X17.5	개인	112
50		월조	캔버스에 유채	1968	60X48	개인	114
51		무제	캔버스에 유채	1968	18.2X20.3	개인	115
52		소	캔버스에 유채	1977	22X27.5	개인	116
53		소와 돼지	캔버스에 유채	1977	24X18	개인	117
54		범관范寬 〈계산행려도溪山行旅圖〉	비단에 먹	북송	206.3X103.3	대만 고궁박물관	118
55		가족	캔버스에 유채	1977	26.5X16.5	개인	120
56		나무와 산	캔버스에 유채	1983	30X30	국립현대미술관 이건희컬렉션	121

그림 번호		작품명	재료	제작 년도	크기 (cm)	소장처	페이지
57		아침	캔버스에 유채	1986	45.5X23.3	개인	124
58		풍경	캔버스에 유채	1988	50X25	개인	125
59		자화상	캔버스에 유채	1989	41X32	국립현대미술관 이건희컬렉션	126
60		여인	캔버스에 유채	1980	15.5X14.5	개인	133
61		엄마와 아이	캔버스에 유채	1980	15.5X14.5	개인	134
62		생명	캔버스에 유채	1984	약 18X13	양주시립 장욱진미술관	135
63		어머니상	캔버스에 유채	1985	34X25	개인	136
64		엄마와 아이들	캔버스에 유채	1974	15X15	개인	138

그림 번호		작품명	재료	제작 년도	크기 (cm)	소장처	페이지
65		진진묘	캔버스에 유채	1973	22.8X16.2	개인	139
66		여인상	캔버스에 유채	1979	15X10	개인	141
67		풍경	캔버스에 유채	1984	33.5X20	개인	143
68		닭과 아이	캔버스에 유채	1990	41X32	양주시립 장욱진미술관	145
69		호랑이와 아이	캔버스에 유채	1988	18X14	개인	146
70		아이	캔버스에 유채	1979	15X10	개인	147
71		나무 위의 아이	캔버스에 유채	1956	33.5X24.5	개인	149
72		무제	캔버스에 유채	1988	35X27.5	개인	151

그림 번호		작품명	재료	제작 년도	크기 (cm)	소장처	페이지
73		가족	캔버스에 유채	1973	17.4×25.8	개인	153
74		연동 풍경	캔버스에 유채	1955	60×49.5	개인	157
75		감나무	캔버스에 유채	1987	41×24.5	개인	163
76		나무 풍경	한지에 먹	1979	91×61	개인	173
77		자화상	캔버스에 유채	1973	27.5×22	개인	177
78		언덕 풍경	캔버스에 유채	1982	28×20	국립현대미술관 이건희컬렉션	180
79		시골 풍경	캔버스에 유채	1985	35×25	개인	181
80		달마상	한지에 먹	1979	93×57	개인	194

그림 번호		작품명	재료	제작 년도	크기 (cm)	소장처	페이지
81		부처님	한지에 먹	1982	68X35	개인	195
82		미륵존여래불	한지에 먹	1986	28X19	개인	196
83		사찰	캔버스에 유채	1977	30X40	개인	197
84		기도하는 여인	캔버스에 유채	1988	27X53	개인	198
85		심우도	한지에 먹	1979	65X42	개인	201
86		여래	한지에 매직	1979	26.5X21	개인	202
87		폴 고갱Paul Gauguin 〈우리는 어디에서 왔고, 우리는 누구 이며, 우리는 어디 로 가는가?〉	캔버스에 유채	1897	139X375	Museum of Fine Art, Boston	207
88		사람	캔버스에 유채	1962	40X31.5	양주시립 장욱진미술관	210

그림 번호		작품명	재료	제작 년도	크기 (cm)	소장처	페이지
89		양옥	판지에 유채	1951	10.7X7.5	개인	218
90		자동차 있는 풍경	캔버스에 유채	1953	40X30	개인	219
91		수하	캔버스에 유채	1954	33X24.7	개인	227
92		수하	캔버스에 유채	1955	미확인	미네소타 주립대학 미술관	229
93		붉은 소	캔버스에 유채	1950	53X53	개인	231

단순한 그림
단순한 사람
장욱진

초판 1쇄 인쇄 2023년 11월 15일
초판 1쇄 발행 2023년 11월 30일

지은이 정영목

펴낸곳 (주)연구소오늘
펴낸이 이정섭 윤상원
편집 채미애 허인실
디자인 박소희
제작 인쇄 교보피앤비

출판등록 2021년 3월 9일 제2021-000033호

주소 서울시 중구 을지로 157, 568호
이메일 soyoseoga@gmail.com
인스타그램 soyoseoga

ISBN 979-11-978839-2-7 (03600)

소요서가는 (주)연구소오늘의 인문 출판 브랜드입니다.